미술관의 탄생

건축으로 만나는 유럽 최고의 미술관

미술관의 탄생

2015년 8월 28일 초판 발행 ❍ 2015년 12월 30일 2쇄 발행 ❍ **글 · 사진** 함혜리
펴낸이 김옥철 ❍ **편집** 배소라 ❍ **디자인** 이정민 ❍ **마케팅** 김헌준, 정진희, 강소현, 이지은
인쇄 스크린그래픽 ❍ **펴낸곳** (주)안그라픽스 ❍ **등록번호** 제2-236(1975.7.7)
●
편집 · 디자인 03003 서울시 종로구 평창44길 2
전화 02.763.2303 | 팩스 02.745.8065 ❍ 이메일 agedit@ag.co.kr
마케팅 10881 경기도 파주시 회동길 125-15
전화 031.955.7755 | 팩스 031.955.7744 ❍ 이메일 agbook@ag.co.kr

이 책의 국립중앙도서관 출판시도서목록(CIP)은 서지정보유통지원시스템 홈페이지(http://seoji.nl.go.kr)와
국가자료공동목록시스템(http://www.nl.go.kr/kolisnet)에서 이용하실 수 있습니다.
CIP제어번호: CIP 2015021863

컬처그라퍼는 우리 시대의 문화를 기록하고 새롭게 짓는 (주)안그라픽스의 출판 브랜드입니다.

ISBN 978.89.7059.820.8 03600

미술관의 탄생

건축으로 만나는 유럽 최고의 미술관

함혜리 글·사진

컬처그라퍼

유럽에는 수백 년의 역사를 간직한 도시의 광장과 골목들, 궁전, 성당과 수도원 등 아름다운 건축물과 찬란한 문화유산이 가득하다. 어디를 둘러봐도 한 폭의 아름다운 풍경화다. 고색창연하면서도 어디하나 흠 잡을 곳 없이 잘 정돈되고, 심지어 나라마다 각기 다른 개성을 지녔다. 그래서 언제나 흥미롭고 매혹적인 곳이 유럽이다. 어디 겉모습뿐인가. 유럽은 전 세계인의 사랑을 받아 온 클래식 음악, 미술, 문학, 철학 등 정신적 풍요로움을 주는 예술의 본향이다.

격조 있고 수준 높은 예술의 정수를 보여 주는 박물관과 미술관 방문은 유럽여행의 백미로 꼽힌다. 요즘에는 아예 미술관이나 박물관을 중심으로 여행을 계획하는 예술 애호가들도 늘고 있는 추세다. 전 세계에 단 한 점 밖에 없는, 그래서 더욱 가치가 있는 아름다운 예술작품을 눈으로 직접 보면서 감동을 느끼기 위해 많은 시간과 경제적 부담을 마다하지 않는다.

미술관이나 박물관을 여행 테마로 정하는 경우 예술작품과 유물들을 둘러보는 것을 첫 번째 목적으로 꼽을 것이다. 하지만 그것만이 전부가 아니다. 예술작품들과 유물을 품고 있는 건축물에 관심을 기울여 보면 또 다른 세계가 펼쳐진다. 미술관과 박물관 건축은 그 시대의 예술과 건축의 역사를 대변하는 경우가 많고, 어떤 건축물은 그 자체가 거대한 예술작품인 까닭이다.

지적 호기심을 좀 더 발동시켜 물리적 공간에 관심을 가지면 박물관, 미술관 탐방은 훨씬 즐겁고 풍요로워진다. 사람들 사이를 바쁘게 오가며 유물이나 작품에 눈도장을 찍고 건물 앞에서 기념사진을 촬영하고 돌아서는 누구나 하는 수준의 관

광에서 벗어나 차원이 다른 즐거움을 발견할 수 있다. 이미 한번 이상 갔던 곳도 다른 관점을 가지고 다시 방문하면 완전히 새롭게 다가온다.

많은 경우 유럽의 미술관들은 왕실의 소장품이나 귀족들의 소장품에서 시작되었다. 궁전에 갤러리를 만들어 놓고 왕족이나 귀족들만 독점하던 것이 일반인들에게 공개되기 시작한 기점은 프랑스 혁명이었다. 혁명 이후 프랑스에서는 귀족들이 수집한 예술품을 국민 모두에게 개방했고, 이후 많은 나라들이 프랑스의 민주적인 모범을 따랐다. 미술관 건물은 17세기 말에서 18세기 초에는 궁전 건물을 우선적으로 사용했지만 18세기 후반부터는 아예 미술관 용도로 설계한 건물들이 각국에 들어섰다. 유럽을 정복한 나폴레옹은 성과 성당, 수도원 등지에서 수거해 온 예술품을 한곳에 모아 놓고 감상하기 위해 1801년 브뤼셀을 포함한 15개 도시에 미술관을 지으라는 명령을 내리기도 했다.

19세기에 들어 본격적인 박물관이나 미술관 용도의 건물을 짓기 시작하면서 설계는 당대 최고의 건축가들에게 맡기는 게 전통으로 굳어졌다. 20세기 초반 르 코르뷔지에, 미스 반 데어 로에, 발터 그로피우스 같은 모더니즘 건축의 거장들이 선보였던 실험적인 디자인들을 후대의 건축가들이 미술관 건축에 적용하면서 미술관 건축은 현대 건축발전에 중요한 역할을 했다. 이제는 새로 짓는 미술관 건물은 물론이고, 궁전이나 산업 유산을 미술관 혹은 박물관으로 용도 변경할 때에도 유명 건축가들이 감독으로 참여하는 게 일반적인 트렌드가 되었다.

유럽에서는 박물관과 미술관을 도시의 브랜드가치를 높이는 주요 문화 인프라로 인식한다. 시민들의 삶을 풍요롭게 할 뿐 아니라 문화관광 자원으로서 경제 발전을 이끄는 원동력이 되기 때문이다. 미술관과 박물관을 새로 건립할 경우 대부분 국제설계공모를 통해 지역성과 역사성을 살리면서도 획기적인 디자인을 선택한다. 세계적인 거장 건축가들이 예술적 영감을 발휘한 '작품'들이 부쩍 많아질 수

밖에 없다.

미술관 건축은 건축가들이 반드시 도전해 보고 싶은 분야로 꼽힌다. 비교적 자유롭게 자신의 철학과 조형능력을 건물 외형에 반영할 수 있기 때문이다. 미술이 회화에서 조각, 설치, 영상으로 확장해 온 것과 마찬가지로 미술관 디자인은 공학적 기술과 시각 예술의 접점을 시도하는 경향이 강하다. 건축가들은 점점 더 과감하게 미술관 건축에 그들의 예술적 영감을 풀어 놓는다. 이제 사람들은 유명 건축가의 작품으로서 미술관을 보기 위해 일부러 그곳을 찾아가고 있다.

비단 전문가가 아니라도 미술관의 외형을 찬찬히 들여다보면서 건축가가 무엇을 보여 주고자 이런 디자인을 했는지, 그 건물이 그곳에 자리하게 된 역사와 배경은 무엇인지를 살펴보는 것은 어떨까. 미술관 건축을 통해 그 시대와 사회, 문화를 좀 더 깊이 있게 이해할 수도 있을 것이다.

이 책의 내용 중 대부분은 2014년 5월부터 12월까지 서울신문에 연재한 〈함혜리 선임기자의 미술관건축기행〉 시리즈를 수정하고 보완한 것이다. 그리고 2015년 4월과 5월 미술 출장 시 방문했던 이탈리아의 미술관 세 곳을 추가했다.

책에서 다룬 미술관의 유형은 다양하지만 기본적으로 건축사적으로 의미가 있는 곳들을 선별했다. 어느 특정 도시에 집중된 측면도 있고, 꼭 들어가야 할 미술관들이 빠진 곳도 많지만 시간이 허락하는 범위에서 세계적인 거장 건축가들의 작품이라면 반드시 찾아가 보았다.

런던의 영국박물관이나 파리의 루브르 박물관처럼 말을 보탤 것이 없는 세계적인 박물관에서부터 런던의 테이트 모던이나 에센의 졸페라인 복합문화단지처럼 근대의 산업유산이 미술관이 된 경우, 독일 노이스의 인젤 홈브로이히처럼 자연 속에 자리 잡은 생태미술관, 바젤의 샤울라거와 같이 미술관과 수장고의 역할을 겸한 새로운 개념의 미술관 등 다양한 미술관들을 소개했다.

이탈리아의 경우 최초의 미술관이라고 할 수 있는 피렌체의 우피치 미술관, 저명한 컬렉터의 저택을 미술관으로 바꾼 베네치아의 페기 구겐하임 미술관, 그리고 2015년 5월 9일 개관한 밀라노의 프라다 재단 미술관을 다뤘다.

그리고 신축 미술관의 디자인이나 기존 미술관의 리모델링 작업을 주도한 건축가들을 해당 미술관과 함께 소개했다. 미스 반 데어 로에, I.M. 페이, 노먼 포스터, 리처드 로저스, 렌초 피아노, 프랭크 게리, 장 누벨, 헤르초크와 드 뫼롱, 데이비드 치퍼필드, 다니엘 리베스킨트, 피터 쿡 등 쟁쟁한 건축가들로 대부분이 건축계의 노벨상이라고 일컬어지는 프리츠커상을 수상한 거장들이다. 그들이 대표 작품으로 내세우고 있는 미술관 건축물을 통해 현대건축의 흐름을 한눈에 볼 수 있다. 또한 동일 건축가의 작품이 시대를 달리하며 여럿 등장하기도 하기 때문에 변화를 비교해 보는 재미도 찾을 수 있을 것이다.

이 책은 깊이 있는 학술서적은 물론 아니다. 여행과 건축, 그리고 미술을 좋아하는 저널리스트의 수준에서 심화 학습을 하듯이 공부해 가며 쓴 것인 만큼 전문가들이 보기엔 부족한 부분이 많을 것이다. 다만 지적 호기심이 풍부한 예술 애호가들, 미래의 건축가들, 건축에 관심은 있는데 파고들 시간이 없었던 건축 감상 초보자들이 좀 더 깊이 있게 건축을 이해하고자 할 때에 이 책이 조금이나마 도움을 줄 수 있기를 바라는 마음이다. 미술관 건축에 얽힌 얘깃거리들과 역사, 미술관이 그 자리에 들어서기까지 있었던 사회적 담론들, 그리고 방문자로서 느낀 현장감들이 책의 부족함을 메워 줄 수 있기를 바란다.

2015년 8월
함혜리

차례

PART 1

영국
스페인
프랑스

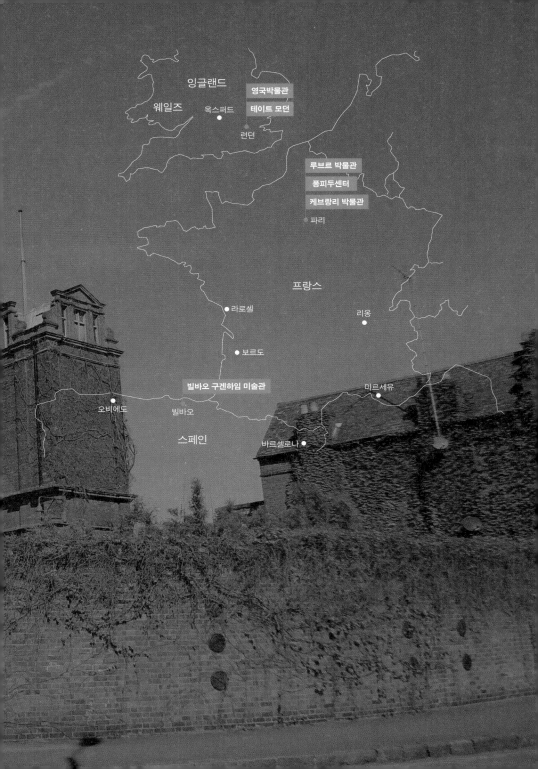

잉글랜드

웨일즈

옥스퍼드

영국박물관
테이트 모던

런던

루브르 박물관
퐁피두센터
케브랑리 박물관

파리

프랑스

라로셸

리옹

보르도

빌바오 구겐하임 미술관

마르세유

오비에도

빌바오

스페인

바르셀로나

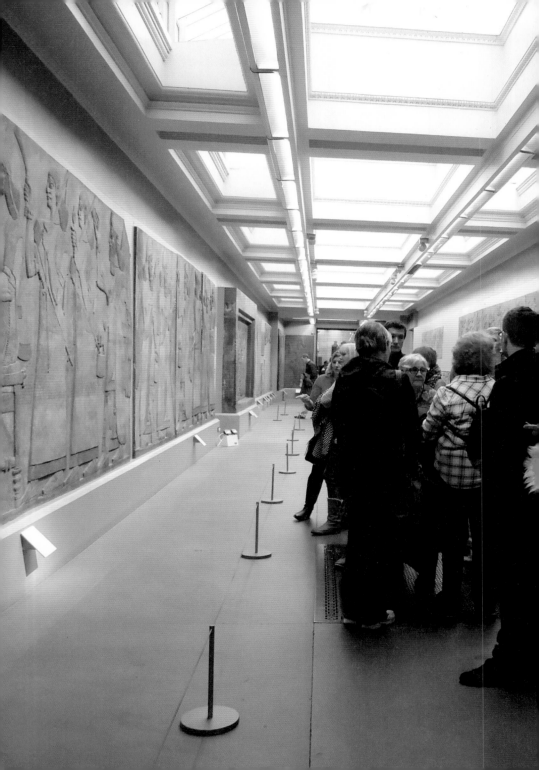

영국박물관

THE BRITISH MUSEUM

파리의 루브르, 로마의 바티칸 박물관과 함께 세계 3대 박물관으로 불리는 영국박물관은 선사시대부터 현재까지 800만 점이 넘는 소장품을 보유한 세계에서 가장 큰 박물관이다. '박물관의 나라' 영국의 첫 공공박물관이자 세계 최고의 박물관에 대한 영국인들의 자부심도 대단하다. 영국박물관의 유물들은 '해가 지지 않는 나라'로 위세를 떨치던 대영제국 시절 식민지를 포함해 각국에서 모아 온 전리품이라는 비난을 받기도 한다. 그러나 전 세계 인류의 역사와 문화를 한눈에 보여 주는 문명사적 가치를 지닌 유물을 일괄 소장 전시한다는 점에서 세계의 박물관이라는 표현이 더 적절할 법하다.

ADD Great Russell Street, London WC1B 3DG, United Kingdom
TEL 44-(0)20-7323-8299(안내 데스크)
OPEN 10:00-17:30 휴관일: 1/1, 12/24~26
SITE britishmuseum.org

260년간 진화한 최초의 국립박물관

실로 오랜만에 영국박물관을 다시 찾은 것은 부활절 방학이 끼어 있는 4월 초순이었다. 그날도 어김없이 런던에는 비가 내려 우중충한 날씨였다. 우산도 없이 걷는데 차가운 바람은 옷깃을 파고들고, 비에 젖은 발걸음은 무겁기만 했다. 하지만 위용을 뽐내며 서 있는 박물관 정면의 기둥들을 보는 순간 피곤은 순식간에 사라졌다. 계단을 올라 박물관 안으로 들어서자 완전히 다른 세상이 펼쳐진다. 바깥 날씨와 반대로 박물관 중앙홀은 빛으로 가득하고, 쾌적하기 그지없다. 밖에 있는 건지 안에 있는 건지 감이 잡히지 않았다. 이건 도대체 무슨 조화일까.

고개를 들어 빛이 들어오는 곳을 찾아봤다. 빛은 격자 모양의 수많은 유리와 철 골조로 이어진 거대한 유리지붕에서 박물관 중앙홀로 흘러 들어오고 있었다. 사람들은 그 빛 아래에서 여유롭게 박물관 지도를 보며 관람 동선을 짜고, 정보를 얻고, 바닥에 앉아 쉬기도 하고, 기념품을 고르기도 한다. 박물관 안에 들어온 것이 아니라 어느 도시의 중앙 광장에 서 있는 착각이 들 정도로 중앙홀은 활기가 넘쳤다.

이 중앙홀은 영국박물관의 밀레니엄프로젝트로 지난 2000년 만들어진 '엘리자베스 2세 여왕의 대정원Queen Elizabeth II Great Court'이다. 대정원을 설계한 이는 영국의 국민건축가로 불리는 노먼 포스터Norman Foster 경이다. 하이테크 건축의 대가인 그는 단순함의 미학을 유지하면서도 기술적이고 기능적인 측면에서 항상 '최고'와 '최초'를 추구하는 것으로 유명하다. 그는 인간과 자연, 예술과 건축기술을 조화시키는 건축철학과 방법론을 능숙하게 보여 주는 것으로도 정평이 나 있다. 옛 건물에 신선하고 창의적인 감성을 불어넣어 혁신적인 디자인을 구현하는 포스터의 탁월함은 영국박물관의 대정원에서 빛을 발했다.

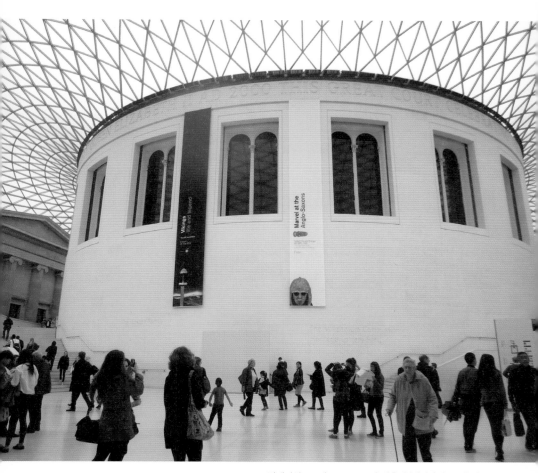

밀레니엄프로젝트로 2000년 개축된 '엘리자베스2세 여왕의 대정원'. 노먼 포스터는 뮤지엄의 도서관을 감싸는 링 형태의 거대한 유리 지붕을 얹음으로써 기존의 정체된 공간에 광장과 같은 활력을 불어넣었다.

영국박물관은 내과 의사이자 박물학자였던 한스 슬론Sir Hans Sloan, 1660~1753 경이 수집한 7만여 점의 표본과 판화를 유증하고, 왕실에서 책과 메달을 기증하면서 출발했다. 1753년 영국의회가 박물관 설립을 인준하면서 '보편성을 목적으로 삼아야 하며 모든 사람들에게 무료로 개방해야 한다'는 원칙을 세웠다. 박물관 개관과 운영을 위해 구성된 위원회는 17세기에 지어진 블룸스베리의 몬태규하우스Montague House를 2만 파운드에 구입해 그 갤러리와 서재에서 1759년 1월 15일부터 첫 번째 전시회를 열었다. 기존 박물관들이 교회나 왕실에 속해 있던 것과 달리 이 박물관은 최초의 국립박물관으로서 세계 각국의 다양한 사물 및 유물을 무료로 공개 전시하기 시작했다.

영국박물관의 컬렉션은 지속적으로 늘어났다. 1772년 나폴리의 영국 대사였던 윌리엄 해밀턴이 그리스·로마 유물을 기증했고 세계여행에서 돌아온 여행가 토머스 쿡의 수집품들이 추가되었다. 나일 강 전투에서 영국군이 승리한 뒤 고대 이집트 조각들이 대거 유입됐고, 이집트의 영국 영사로 근무한 헨리 솔트가 보유하던 람세스 2세의 석상, 찰스 타운리의 그리스 조각 컬렉션, 토머스 브루스의 파르테논 신전 대리석 조각 등이 차례로 유입됐다. 이처럼 방대한 컬렉션과 조지 3세의 장서를 함께 소장하기 위한 미술관 건립 계획이 수립됐다.

당시 유행하던 그리크 리바이벌 디자인의 대가 로버트 스머크Sir Robert Smirk, 1780~1867 경이 설계를 맡았다. 그는 현재의 장소에 세계 최고 수준의 컬렉션에 걸맞게 이오니아식 기둥이 건물 전면을 에워싼 신고전주의 양식의 사각형 건물을 1852년 완공했다. 출입구로 사용되는 건물 정면의 박공지붕gabled roof, 책을 펼쳐서 엎어 놓은 모양의 지붕은 특별히 장식성이 부각되어 그리스 신전을 연상시킨다. 완공 당시 영국박물관은 세계최대의 면적을 자랑하는 건물이었지만 대영제국의 위상을 과시하기엔 어딘가 부족하다는 비판이 있었다. 이에 따라 곧 바로 증축에 들어가 중앙정원에 우아한

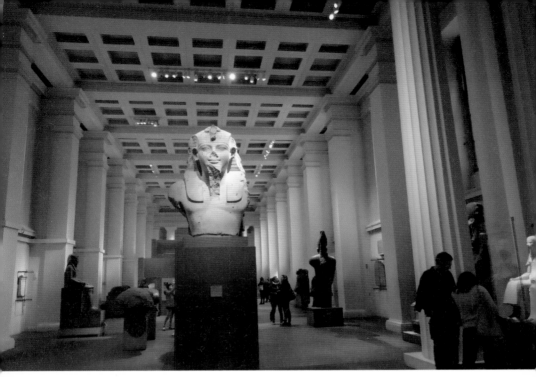

이집트 전시실에 들어서면 거대한 람세스 2세의 석상이 관람객들의 시선을 사로잡는다.

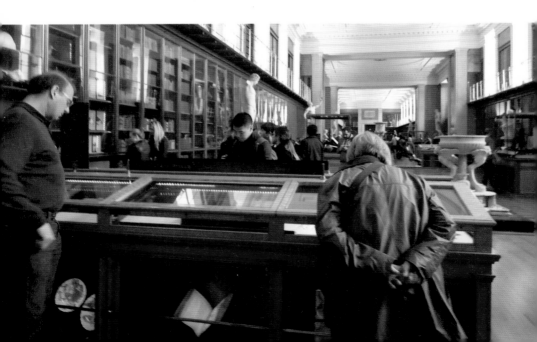

돔을 갖춘 원형의 독서실이 들어섰다. 로버트의 동생으로 역시 건축가인 시드니 스머크가 설계한 원형의 독서실은 방사형으로 책상을 배치하고 주위 벽면을 서가로 채웠다.

수차례의 증개축을 거쳤지만 가장 괄목할 만한 변신은 밀레니엄프로젝트였다. 영국박물관 위원회는 박물관에 있던 도서관이 1997년 세인트 판크라스의 새 건물로 이전하는 것을 계기로 박물관 개축 계획을 세우고 국제공모전을 열었다. 위원회가 내건 조건은 감춰져 있는 공간을 드러낼 것, 오래된 공간에 활력을 줄 것, 새로운 공간을 만들어 낼 것 등 세 가지였다. 단순해 보이지만 실현하기는 무척 까다로운 요구조건이었다. 포스터는 유리로 둘러싼 실내를 탄생시킴으로써 이 조건을 만족시켰고, 박물관은 새로운 활기를 얻었다. 역사적인 건축에 새로운 요소를 덧붙이면서 자연히 과거와 현재가 충돌하게 됐지만 묘한 대조 속에 오히려 생동감이 넘친다. 건물에 자연광과 신선한 공기가 원활하게 흐르도록 함으로써 에너지 소비가 적으면서 매우 쾌적한 공간을 만들어졌다.

대정원의 넓이는 약 7천 제곱미터로 축구장만 한 크기다. 지붕에는 3,312장의 유리패널이 사용됐다. 포스터는 장소의 역사성을 살리는 한편, 점점 늘어나는 박물관 관람객들을 수용하고 미래의 박물관 기능을 소화할 수 있도록 새로운 공간들을 창조해 냈다. 박물관 중앙부에 열람실을 두어 도서실과 박물관이 공존해 온 역사를 이어 가도록 하는 한편, 격자무늬 유리지붕이 안뜰 전체를 뒤덮은 중앙홀을 만들어 카페테리아, 서점, 안내센터, 삼성디지털체험센터 등 공공을 위한 공간이 40%나 늘었다. 과거 이집트관의 전시품들을 쌓아 두었던 공간은 어린이와 가족 단위 방문객들을 위한 교육장소로 쓰이고 있다.

영국박물관의 소장품들을 제대로 보려면 며칠을 돌아도 모자란다. 내부 전시품

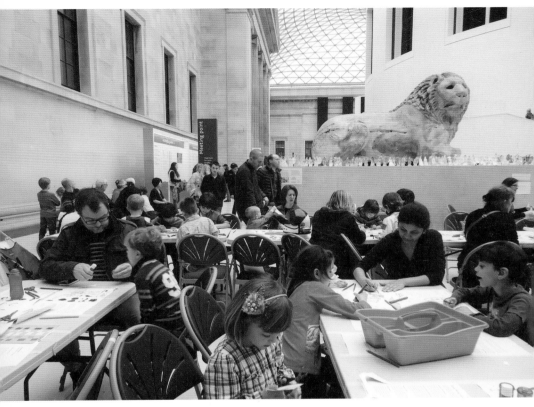

부활절 방학을 맞은 어린이들이 대정원의 한편에서 진행
되는 전시 연계 교육프로그램에 참여하고 있다.

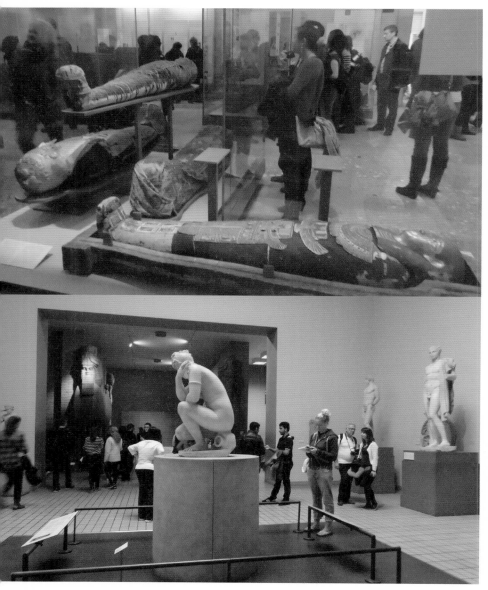

↑ 미라와 석상들을 볼 수 있는 이집트 전시실
↓ 아름다운 대리석 조각이 가득한 그리스 전시실

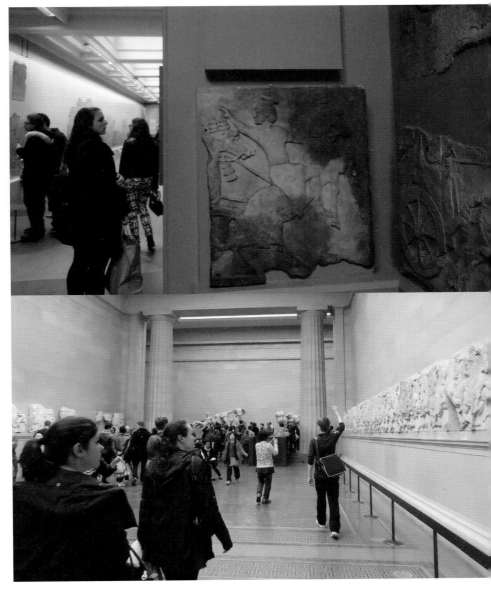

↑ 고대 근동관에 전시된 페르시아 시대의 부조.
↓ 듀빈갤러리에 전시된 파르테논 신전 외벽의 대리석 부조. 19세기 초반 엘긴 경이
처음 런던으로 가져와 전시했기에 '엘긴 마블'로도 불린다.

은 크게 이집트, 고대 근동, 고대 그리스, 아시아로 나뉘어 있다. 중앙홀에서 왼쪽으로 꺾어 들어가면 이집트 전시실이 나오고, 입구 중앙에 그 유명한 로제타스톤이 있다. 1799년 나폴레옹의 이집트 원정 중에 나일 강 삼각주에 위치한 로제타마을에서 병사에 의해 발견된 것으로 프랑스군이 영국군에게 패하면서 영국에 넘겨준 것이다. 로제타스톤은 기원전 196년경 프톨레마이오스 왕의 칙령을 담고 있다. 같은 내용이 고대 그리스어와 시중의 이집트어, 그리고 신전의 제사장들이 사용하는 고대 이집트어로 기록되어 있는 것에 착안해 프랑스의 고고학자 샹폴리옹은 고대 이집트의 상형문자를 해독해 낼 수 있었다.

기원전 1250년 경 제작된 것으로 추정되는 람세스 2세의 석상도 빼놓을 수 없다. 람세스 2세는 기원전 1279년 왕위에 올라 66년이라는 긴 세월 동안 이집트를 통치했다. 그의 통치 아래 이집트는 황금기를 맞아 제국의 번영을 누렸다. 능력이 탁월했고 홍보의 귀재였던 람세스 2세는 곳곳에 신전과 기념비를 세웠다. 보이는 것이 왕권의 성공을 좌우한다는 확신 아래 할 수 있는 한 많이 거대한 석상을 세웠다. 원래 무게가 20톤에 이르렀을 것으로 추정되는 이 거대한 석상도 룩소르 근처 테베에 지은 복합 추모관 라메세움 안뜰에 세워져 있던 것이다.

파르테논 신전의 대리석 부조물도 반드시 봐야 할 유물이다. 파르테논 신전은 기원전 440년 고대 아테네의 도시 한가운데에 우뚝 솟은 바위성채인 아크로폴리스에 세워졌다. '아테나 파르테노스' 여신에게 바친 신전의 중앙 회당에는 금과 상아로 만든 거대한 아테나 여신상이 서 있었고 도처에 조각상들이 있었고 신전 기둥 위쪽으로 정방형 부조 92개가 사방을 두르고 있었다. 부조는 올림포스의 신들과 거인족 사이의 전쟁, 아테네인과 아마존 사이의 전쟁, 전설에 나오는 그리스 민족인 라피테스족과 반은 인간이고 반은 말인 켄타우로스족 사이의 전쟁을 묘사했다. 1800년 경 오스만제국 주재 영국대사를 지낸 토머스 브루스 백작(엘긴 경)이

폐허 상태의 파르테논 신전 건물 외벽에 장식된 부조물을 일부 떼어 내 몇 년 뒤 런던에서 공개했다. 서양문명의 발생지에서 최고의 예술가가 만든 이 대리석 조각이 뿜어내는 생동감과 아름다움은 서구인들에게 큰 영감을 안겼다. 엘긴 경이 가져왔다고 해서 '엘긴 마블'로 알려진 이 인류사적 유물은 1931년 조지프 듀빈 경의 기부금으로 지어진 듀빈갤러리에 전시돼 있다. 이 조각상은 21세기 들어서 그리스 정부의 소유권 반환요구로 정치쟁점화하면서 더욱 유명해졌다.

북측 건물 3층 67호 전시실은 한국관이니 시간을 내어서라도 들러볼 일이다. 국제교류재단이 주관해 전통 한옥과 도자기, 서화 등을 전시하고 있다. 한국관광객들 외에는 찾는 이가 별로 없지만 사천왕을 그린 탱화를 베껴 그리는 미술 학도들을 만날 수 있다.

하이테크 건축의 중심에 선 거장

노먼포스터

NORMAN FOSTER, 1935~

영국이 자랑하는 세계적인 건축가 노먼 포스터는 1935년 영국 맨체스터에서 출생했다. 맨체스터 대학에서 건축을 공부한 뒤 미국으로 건너가 예일대에서 석사학위를 받았다. 예일대 건축학과는 루이스 칸이 학장으로 있었던 만큼 그의 초기 작품은 매우 기능적이고 단순함을 추구하는 루이스 칸의 영향을 많이 받았다.

최신 공법과 재료를 건축디자인에 활용하는 하이테크 건축의 근거지인 영국에서도, 그 중심에 있는 인물이 바로 포스터다. 그의 건축은 인간과 자연, 예술과 건축 기술을 조화시키는 건축철학과 방법론을 보여 주는 것으로 정평이 나 있다. 첨단 테크놀로지를 사용한 최첨단 건축을 지향하는 그는 친환경, 생태적 개념을 결합해 획기적이고 혁신적인 디자인을 창조해 왔다. 그의 건축은 항상 '지속 가능성'을 중심에 놓는다. 환경에 대한 의식을 바탕에 깔고, 첨단 기술과 공학을 이용해 구조적으로 대담하면서도 효율적인 기능을 가진 광대한 스케일의 건축물을 완성한다. "일터든, 집이든, 공공건물이든 간에 우리를 둘러싼 환경이 우리의 삶의 질에 직접

적으로 영향을 미친다"는 생각을 바탕으로 지역과 환경에 따라 자연과 공생하는 유기체로서 건축을 바라본다.

그의 건축은 투명한 유리와 철, 알루미늄 같은 재료를 사용해 구조미학을 노출하면서 쾌적함을 극대화하는 것이 특징이다. 아름다울 뿐 아니라 합리적이고 쾌적함을 추구하는 그의 디자인은 외형상으로도 눈에 띄지만 실제로 건물을 사용하는 사람들이 더 높이 평가하는 것으로 유명하다.

포스터는 또한 특정한 위치와 역사를 지닌 건축물의 공공성을 매우 중시하는데, 그 열정은 독일 연방의회의사당 건물 리노베이션 작업에서 정점에 달했다.1894년 완공된 이후 화재와 폭격 등을 거치면서 망가진 이 건물을 연방의회 건물로 사용하자는 논의가 본격화됐고 포스터가 설계를 맡게 됐다. 포스터는 투명유리를 사용해 돔을 재건하는 획기적인 아이디어를 냈다.

사람들은 지상에서 엘리베이터를 타고 올라가 나선형 계단으로 돔을 따라 올라가면서 의사당 내부와 베를린 시내를 동시에 볼 수 있다. 유리돔에는 틈이 있어서 자연 환기가 되고, 유리를 통해 직사광선이 들어오지 않도록 안쪽에 회전식 차양도 설치했다. 1999년 공사가 마무리된 독일 베를린의 연방의회의사당은 역사성과 열린 정치를 실현하겠다는 연방의회의 의지를 상징하는 거대한 유리돔과 함께 단번에 베를린의 상징이 됐다.

1967년에 설립된 포스터 앤 파트너스Foster and Partners는 22개의 사무소에 천여 명의 전문가를 두고 있다. 지금까지 완성한 건물 리스트만큼이나 그의 활동 범위는 국제적이다. 윌리스 파버 앤드 뒤마 본사(1974)와 홍콩 상하이은행 본사건물(1979)을 비롯해 영국 런던 근교의 스탠스테드 공항(1991), 스페인 빌바오 지하철(1995), 프랑크푸르트 코메르츠방크 타워(1997), 베를린 독일 연방의회의사당(1999), 런던 시청(2002), 런던 스위스레 빌딩(2003) 등이 있다. 건축과 인간, 환경, 예술과 문화 사이의 상호작용에 대한 새로운 기준을 세운 공로로 1990년 기사작위를 받았고, 1999년에는 남작 작위와 더불어 프리츠커 건축상을 수상했다.

SITE fosterandpartners.com

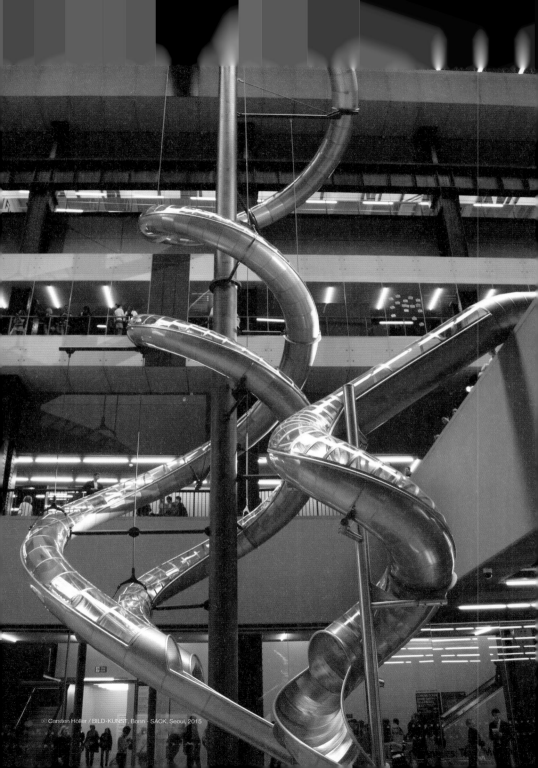

테이트 모던

TATE MODERN MUSEUM

21세기의 시작과 함께 가동한 테이트 모던은 15년의 길지 않은 역사에도 불구하고 연 500만 명 이상의 관람객이 찾는, 런던에서 가장 새로운 문화를 향유할 수 있는 명소가 됐다. 뿐만 아니라 해마다 테이트 모던에서 선정한 예술가들이 터빈홀에서 획기적인 아이디어의 전시를 선보이면서 테이트 모던은 현대예술의 전당으로 확고부동하게 자리 잡았다.

ADD Bankside London SE1 9TG, United Kingdom
TEL 44-(0)20-7887-8888
OPEN 10:00-18:00(일~목) 10:00-22:00(금, 토) 휴관일: 12/24~26
SITE tate.org.uk/visit/tate-modern

현대미술의 꽃을 피운 열린 미술관

해가 쨍하게 비치는 날이면 런던 사람들은 세인트폴 대성당에서 밀레니엄브리지를 건너 템스 강변으로 내려간다. 잔디밭에서 뒹굴기도 하고, 거리 음악가들의 연주에 어깨를 들썩이며 여유롭게 산책을 즐기던 사람들의 발길은 자연스럽게 강변에 위치한 테이트 모던으로 이어진다. 미술관의 벽이 높다는 말을 런던 사람들은 이해하지 못한다. 이런 평화롭고 자유로운 강변의 풍경은 2000년 5월 12일 테이트 모던 미술관이 문을 연 이후로 시작되었다.

템스 강 남쪽 기슭에 위치한 뱅크사이드 발전소는 2차 세계 대전 직후 런던 중심부에 전력을 공급하기 위해 세워진 화력발전소다. 영국의 빨간 공중전화 박스를 디자인한 건축가 자일스 길버트 스코트Giles Gilbert Scott, 1880~1960 경이 설계했다. 발전소는 수십 년 동안 런던을 상징하는 사회 기간시설로 막중한 임무를 수행했지만 산업시설의 공해 문제가 대두되면서 1981년 문을 닫았다. 한가운데에 100미터 높이의 대형 굴뚝이 우뚝 서 있는 벽돌조의 화력발전소 건물은 이후 20여 년 동안 방치돼 도시의 흉물이 됐고, 인적이 끊어진 발전소 주변은 우범 지역으로 전락했다. 이처럼 오랫동안 폐허로 방치된 발전소 건물이 세계적인 미술관으로 화려한 제2의 삶을 누리게 된 것은 테이트 미술관 그룹 총관장인 니컬러스 세로타Nicholas Serota의 혜안과 용기의 결과다.

영국의 대표적 예술재단인 테이트는 1992년 현대미술 작품을 전시할 새로운 미술관 건립계획을 발표하고 부지를 물색하고 있었다. 하지만 엄청나게 비싼 런던 땅값 때문에 마땅한 부지를 찾지 못하고 있었다. 어느 날 템스 강의 수상버스를 이용해 출퇴근을 하는 직원이 템스 강변에 있는 폐쇄된 뱅크사이드 발전소 건물이 어떻겠느냐고 의견을 냈다. 발전소를 방문한 세로타는 한 치의 망설임도 없이 발

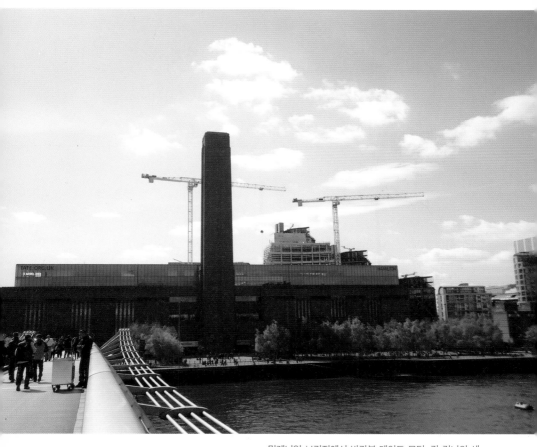

밀레니엄 브리지에서 바라본 테이트 모던. 강 건너의 세
인트폴 대성당에서 다리를 건너 미술관으로 자연스럽게
이어지는 동선은 새로운 문화공간을 만들었다.

전소를 분관 부지로 낙점하고 이듬해 국제설계공모전 실시계획을 발표했다.

거대한 화력발전소를 미술관으로 재생하는 흥미로운 프로젝트에 현대건축을 대표하는 수많은 건축가들이 다양한 아이디어를 제안했다. 최종으로 스위스 바젤 출신의 두 젊은 건축가 헤어초크와 드 뫼롱Herzog & de Meuron의 안이 채택됐을 때 사람들은 의외라는 반응을 보였다. 별로 바꾼 게 없는 소박한 안이었기 때문이었다. 이들은 폐허의 이미지를 그대로 두면서 발전소 굴뚝과 영국의 상징인 세인트폴 대성당이 짝을 이룰 수 있도록 공간적 동선을 만들었다. 압권은 발전소의 중심 부분이었다. 헤어초크와 드 뫼롱은 발전기를 드러낸 채 거대한 터빈홀 공간을 그대로 남겨 둘 것을 제안했다. 기존 건물 상부에는 반투명으로 박스 형태의 건물을 증축해 공간을 확장하는 심플한 디자인이었다. 세로타는 화려하거나 권위적인 공간이 아니라 많은 사람이 쉽게 즐기고, 참여하고, 삶의 일부로 여길 수 있는 사회적 기능이 강조된 공공 공간으로서의 미술관을 염두에 두고 있었다. 헤어초크와 드 뫼롱의 디자인은 단순했지만 테이트 모던이 원하는 '열린 미술관'의 콘셉트를 완벽하게 담고 있었던 셈이다.

1996년 구체적 설계안이 확정됐고, 1200만 파운드의 정부 지원금을 받아 부지 매입 및 공사에 들어갔다. 분관 설립계획 발표 8년 만에 완공된 건물은 순식간에 세계적인 화제가 됐다. 거대한 굴뚝과 세로로 긴 선을 만들어 내는 창문, 붉은 벽돌로 만든 기념비적인 건물 외벽과 내부는 발전기를 제거한 것 외에 거의 손을 대지 않았다. 오랜 시간 근대 런던의 발전을 이끌었던 공간에 깃들어 있는 묵직한 기억들과 수많은 이야기를 이어 가야 한다는 게 건축가의 의도였다.

테이트 모던이 지닌 열린 미술관의 개념을 구체적으로 보여 주는 공간은 터빈홀이다. 테이트 모던에서 가장 인상적인 공간이며 테이트 모던이 세계적인 미술관이 되는데 가장 핵심적인 역할을 수행한 곳이다. 헤어초크와 드 뫼롱은 미술관의 주

출입구를 강변과 정면으로 마주한 북쪽이 아니라 건물의 측면에 뒀다. 텅 빈 터빈홀의 서쪽으로 입구 로비를 만들어 사람들이 템스 강변의 산책로에서 자연스럽게 실내로 걸어 들어올 수 있도록 한 것이다. 템스 강변로와 자연스럽게 연결된 넓은 입구 로비에 들어오면 '모두를 위한 현관'에 들어선 것 같다. 새롭게 만든 천창을 통해 햇빛이 자연스럽게 들어와 안으로 들어와도 여전히 바깥에 있는 것 같은 느낌이 든다.

입구 로비 쪽 바닥은 안으로 들어갈수록 경사지게 만들어 마치 무대를 내려다보는 구조의 거대한 극장과 같은 효과를 냈다. 발전기가 있던 7층 높이, 바닥 면적 3,400제곱미터의 텅 빈 터빈홀은 입구 로비의 역할뿐 아니라 현대미술가들의 설치미술 전시 장소 기능도 한다. 프랜시스 베이컨, 폴 클레, 앤디 워홀 등 현대미술 소장품을 상설 전시하는 갤러리와 교육 공간은 건물의 측면 3개 층에 배치했다.

강 건너에서 테이트 모던까지 연결해 주는 밀레니엄브리지는 영국박물관 대정원을 설계한 노먼 포스터 경이 설계했다. 도보로 세인트폴 성당에서 금융가를 지나 테이트 모던으로 오다 보면 마치 이어진 길을 걷는 기분이 든다. 템스 강변의 테이트 모던을 중심으로 미술관, 공연장들이 한 시간 도보권으로 연결되면서 예술을 중심으로 한 런던의 새로운 공공 공간을 만들고자 했던 테이트의 의도는 완벽하게 성공했다. 런던시의 밀레니엄 프로젝트 일환으로 추진되긴 했지만 민간 예술 재단인 테이트의 기획으로 이런 공간을 성공적으로 만들어 냈다는 것은 주목할 부분이다.

2009년 테이트는 테이트 모던의 신관 신축계획을 수립했다. 세로타 관장은 "연간 입장객 200만 명을 기준으로 조성된 까닭에 지금처럼 연간 500만 명의 관람객을 수용하기엔 공간이 턱없이 부족하다"며 "부족한 갤러리 공간과 교육 공간, 편의 공간을 확충함으로써 예술가들의 창의성을 완벽하게 반영하고 지역사회와 도

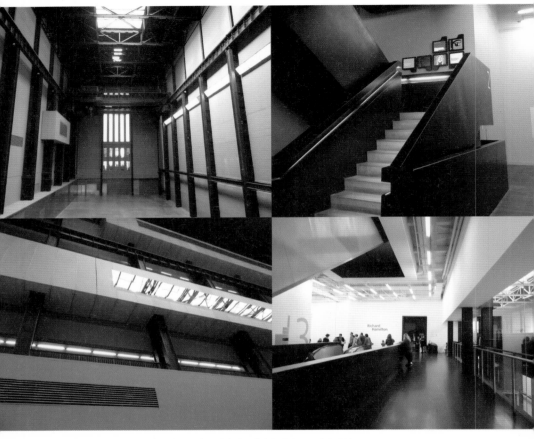

발전소 내부의 어마어마한 공간을 그대로 살려 리모델링한 테이트 모던의 내부

시를 연결하는 21세기형 미술관으로 거듭날 것"이라고 확신한다. 미술관의 남쪽 사이드에서는 공사가 한창이다. 헤어초크와 드 뫼롱은 새로운 파트너 헤이스 데이비슨과 손잡고 혁신적 디자인의 신관 건축에도 참여해 예술적 콘셉트를 이어 가고 있다.

개관 이래 테이트 모던을 찾은 관람객은 4천만 명이 넘는다. 테이트 모던이 창출하는 경제 효과가 연간 1억 파운드에 이르는 것으로 테이트 모던 측은 분석하고 있다. 경제적 효과보다 눈여겨봐야 할 대목은 관람객의 65%가 런던 사람이라는 점이다. 발전소가 전기를 공급했듯이 이제 테이트 모던은 런던 시민들에게 예술을 공급하는 매력적인 장소가 됐다. 우범 지역의 흔적은 사라진 지 오래다. 몇 해 전부터는 강 건너편에서 이전해 오는 금융회사들도 생겼다. 미술관 하나가 도시의 풍경을 바꾼 셈이다.

테이트 모던을 찾는 사람들은 여러 가지로 놀라움을 금치 못한다. 99미터 높이의 굴뚝과 길이 152미터, 폭 24미터, 높이 35미터에 달하는 붉은 벽돌의 거대한 화력발전소 건물을 그대로 유지하고 있는 까닭에 일단 압도적인 규모에 놀란다. 내부로 들어가면 놀란 입은 더욱 벌어진다. 어마어마한 공간이 눈앞에 펼쳐지기 때문이다. 과거에 화력발전소의 핵심 시설인 터빈이 자리했던 '터빈홀'이다. 미술관은 매년 10월부터 이듬해 봄까지 현대미술계의 쟁쟁한 예술가들을 선정해 이곳에서 특별전시를 기획한다. 예술가들은 단일 전시공간으로는 최대인 이 드넓은 터빈홀을 마음껏 활용해 혁신적이고 창조적인 설치작품을 선보이며 테이트 모던이 현대미술의 꽃으로 자리매김하는 데 결정적인 역할을 했다.

2000년 터빈홀을 장식한 첫 번째 예술가는 루이스 부르주아. 알을 품은 거대한 어미 거미를 형상화한 '마망Maman'이라는 설치작품으로 유명한 부르주아는 옛 산

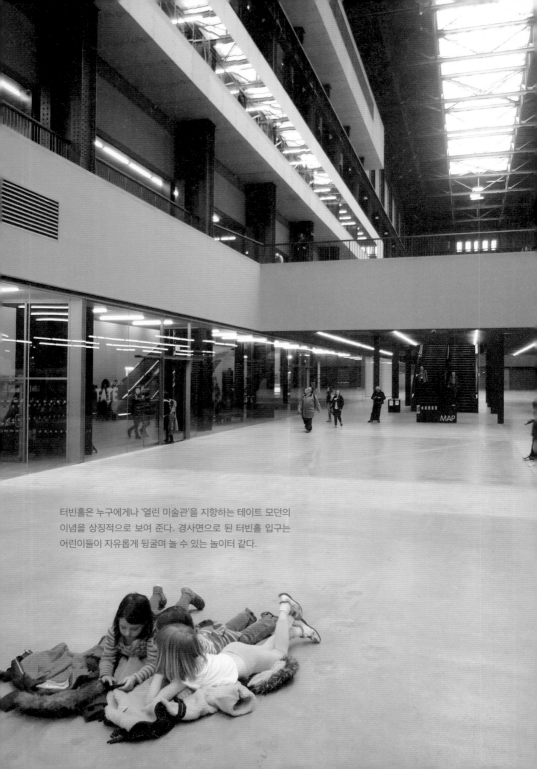

터빈홀은 누구에게나 '열린 미술관'을 지향하는 테이트 모던의
이념을 상징적으로 보여 준다. 경사면으로 된 터빈홀 입구는
어린이들이 자유롭게 뒹굴며 놀 수 있는 놀이터 같다.

업 시설이 지닌 거친 매력을 간직한 터빈홀에 또 다른 거대한 거미를 들여놓았다. 2002년 인도 출신 영국인 예술가 애니시 커푸어가 선보인 '마르시아스'는 현대미술계에서 테이트 모던의 위치를 확고하게 자리매김하게 만든 전시회였다. 그는 그리스 신화에 등장하는 반은 사람, 반은 동물의 종족인 마르시아스를 표현하기 위해 붉은색 거대한 나팔관을 터빈홀에 설치했다. 2003년에 있었던 올라푸르 엘리아손의 '웨더 프로젝트'는 아직도 화제가 되는 전시다. 베를린을 거점으로 활동 중인 덴마크 출신의 엘리아손은 터빈홀 천장을 거울로 도배한 뒤 벽과 만나는 모서리 지점에 수백 개의 전구로 구성된 오렌지색 발광체로 인공태양을 만들었다. 여기에 연무를 뿜어내는 기계를 설치해 태양이 저물어 가는 순간의 풍경을 인공적으로 만들어 냄으로써 환경문제를 제기한 전시였다.

2006년 카르스텐 휠러는 놀이동산에 있는 대형 미끄럼틀을 설치하고 '테스트 사이트'라는 제목을 달았다. 5층 높이의 갤러리홀에서 뱅글뱅글 돌아 터빈홀로 내려오는 미끄럼틀을 타며 작품을 몸으로 감상하기 위해 사람들은 오랜 시간 줄 서는 것을 마다하지 않았다. 2007년 콜롬비아 출신의 조각가 도리스 살세도는 지진이 난 것처럼 터빈홀의 콘크리트 바닥에 균열을 만들었다. 인종차별과 현대문명의 붕괴를 상징하는 이 충격적 작품의 흔적은 터빈홀 바닥에 그대로 남아 있다. 미로슬라브 발카는 2009년 거대한 컨테이너 박스를 전시장 한가운데 설치해 완벽한 암흑의 공간을 체험하게 했다. 아이웨이웨이는 2010년 수공예로 제작한 해바라기씨 1억 개를 바닥에 쌓는 방식으로 동양적 관점에서 정치·사회적 메시지를 던졌다.

매번 화제를 낳는 터빈홀의 특별기획 전시는 개관 이후 지난 2012년까지 다국적 소비재 기업인 유니레버사의 후원을 받아 '유니레버 시리즈'라는 타이틀로 이뤄졌다. 유니레버사의 바통을 이어받은 기업은 우리나라의 현대자동차다. 문화예

테이트 모던 앞 잔디공원은 언제나 산책 나온 사람들, 박
물관 수업을 하는 학생들로 북적인다.

술과의 만남을 통해 자동차에 이동수단 그 이상의 인간 중심적 가치를 불어넣는다는 취지로, 2014년 1월 현대차는 테이트 모던과 2015~2025년 11년간의 장기 파트너십을 맺었다.

설치미술계에서 꿈의 전시공간으로 꼽히는 터빈홀에서 2015년 가을부터 '현대 커미션 The Hyundai Commission'이라는 타이틀로 혁신적인 현대미술 작품을 감상할 수 있다. 현대자동차의 후원을 받는 첫 작가로 멕시코 출신의 세계적 조각가이자 개념 미술가인 아브라함 크루비예가스가 선정됐다. 사회경제적 특성과 지역성을 주제로 영상과 설치작업을 선보여 온 작가다. 현대자동차는 장기 파트너십의 일환으로 계획한 백남준 전시회가 원활하게 개최될 수 있도록 테이트 모던이 백남준의 작품 9점을 구매하는 데도 후원했다.

늘 새로움에 도전하는 환상의 건축가 콤비

자크 헤어초크와 피에르 드 뫼롱

JACQUES HERZOG, 1950~
PIERRE DE MEURON, 1950~

자크 헤어초크와 피에르 드 뫼롱은 런던, 뉴욕, 도쿄, 베이징에 이르기까지 세계 곳
곳에서 도시의 풍경을 바꾸며 스위스 건축의 자존심을 세워 주고 있다. 스위스 바
젤 출신의 동갑내기인 이들은 유치원에서 처음 만난 이후로 취리히 연방공대에
서 함께 건축을 공부했고 1978년 바젤에 두 사람 이름의 약칭을 딴 건축사무소
HdeM을 설립했다. 60년 가까운 세월을 함께한 돈독한 우정을 바탕으로 서로의
단점을 보완하며 완벽한 파트너 관계를 유지하고 있는 세계 최강의 건축가 콤비다.
이들의 강점은 건축물 표피의 물질성에 다양한 변화를 주면서 독특하고 현대적인
분위기를 연출해 내는 것이다. 재료의 본성에 주목하며 형태와 공간을 구축해 온
이들이 사용해 온 소재는 돌, 강철 빔, 유리, 신소재 플라스틱 등 익숙한 것부터 새
롭고 혁신적인 것까지 매우 다양하다. 이들은 소규모 주택, 공장, 창고 등을 주로
맡았던 초창기부터 외피의 재료에 변화를 준 단순하면서도 현대적인 디자인으로
주목을 받았다.

스위스 오베르빌의 블루하우스(1980), 이탈리아 타볼레의 스톤하우스(1988), 캘리포니아 도미누스 와이너리(1998) 등의 초기 대표작들이 있지만, 이들이 국제적 명성을 얻게 된 계기는 테이트 모던 미술관 프로젝트를 통해서였다. 영국이 현대건축의 메카처럼 여겨지면서 영국인 건축가들이 하이테크 건축을 주도하고, 네덜란드 출신의 렘 콜하스가 건축비평으로 건축계를 쥐락펴락하기 시작하던 때에 '변방'의 건축가 듀오가 대어를 낚아 올린 것은 말 그대로 사건이었다.

돈독한 우정을 바탕으로 함께 같은 길을 가고 있는 헤어초크와 드 뫼롱은 1994년 나란히 하버드 대학교 디자인 대학원의 객원 교수가 됐고, 1999년 이후 바젤 연방 공과대학교의 교수로 일하고 있다. 2001년엔 건축계의 노벨상으로 불리는 프리츠커상을 받았다. 당시 심사위원장이던 제이 카터 브라운은 "건축의 외면을 다루는 데 있어 이들처럼 탁월한 기량과 상상력을 보인 건축가들은 역사상 찾아보기 힘들다"고 선정이유를 밝혔다.

스위스 예술가 레미 자우크, 개념미술의 대가 마이클 크레이크 마틴 등 예술가들과의 협업으로 실험적인 개념을 건축에 도입했던 이들은 외형이나 구조적인 면에서 한 차원 다른 변화를 추구하고 있다. 도쿄의 프라다 매장(2003), 뮌헨 알리안츠 아레나(2005), 중국인들이 '냐오차오(새둥지라는 뜻)'라고 부르는 베이징올림픽 주경기장(2008) 등이 대표적인 사례들이다. 고대의 도자기에서 외형의 영감을 얻었다는 베이징올림픽 주경기장은 강철 빔을 불규칙하게 엮어서 만든 외관이 새둥지처럼 생겼다. 개막식과 폐막식에서 화려한 조명을 뿜어내며 세계인을 사로잡았던 경기장은 올림픽 이후 쇼핑몰과 편의시설을 갖춘 복합시설로 탈바꿈했다. 그리고 마름모꼴 비늘 같은 유리창이 빛나는 수정 덩어리처럼 생긴 도쿄의 프라다 매장은 오모테산도 주변의 풍경을 확 바꿔 버린 랜드마크가 됐다.

소재와 디자인이 어우러져 이뤄 내는 건축물은 미래적인 아름다움을 선사할 뿐 아니라 기능적인 면에서도 완벽하다. 심지어 그 건축물이 들어서는 장소의 역사성 및 문화와 조화를 이룬다. 이들의 도전이 어디까지 갈지 아무도 예측할 수 없다.

SITE herzogdemeuron.com

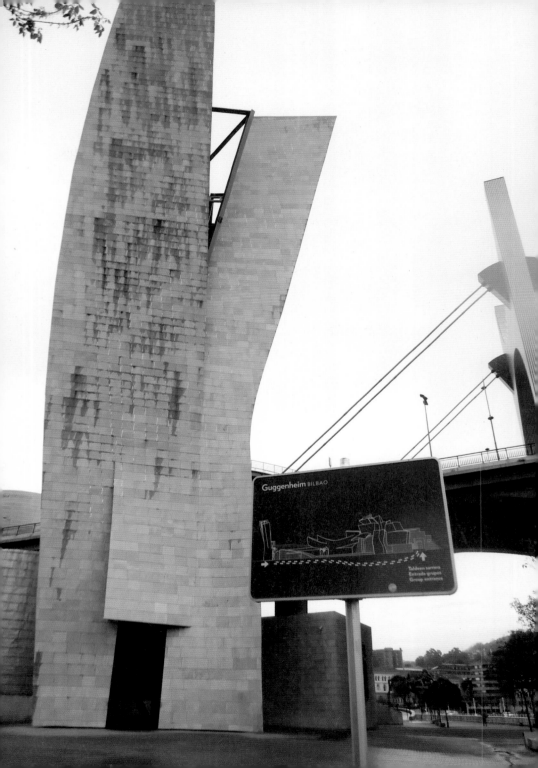

빌바오 구겐하임 미술관

GUGGENHEIM MUSEUM BILBAO

건축가의 위대한 발상과 창의적인 디자인은 도시의 역사를 바꿔 놓을 수 있다. 스페인 북부 바스크 지방의 소도시 빌바오에 있는 구겐하임 미술관이 바로 그 증거다. 세계에서 가장 저명하고 영향력 있는 건축가 가운데 한 명인 프랭크 게리의 작품 중에서도 가장 획기적인 것으로 꼽히는 이 미술관은, 1997년 개관과 함께 스페인 바스크 지방의 쇠퇴한 공업도시를 연간 100만 명이 방문하는 세계적인 문화관광도시로 만들었다. '빌바오 효과'라는 단어까지 만들어 내며 전 세계 도시재생프로젝트의 모델로 자리 잡았다.

ADD Avenida Abandoibarra, 2 48009 Bilbao, Bizkaia, Spain
TEL 34-944-35-9000 (안내 데스크)
OPEN 10:00-20:00 휴관일: 월요일
SITE guggenheim-bilbao.es

도시의 역사를 바꾼 미술관

"미술관이 반드시 상자모양일 필요는 없다."는 프랭크 게리의 신념을 반영한 빌바오 구겐하임 미술관의 명성을 익히 들은 터였다. 하지만 일부러 찾아가기엔 접근성이 좋지 않아 마음에만 품고 있었다. 혹시나 하는 마음에 런던에서 직항편이 있는지 확인해 보니 마침 이지젯easy-jet, 영국의 저가항공사에서 런던-빌바오 구간을 운항하고 있었다. 런던에서 비행시간 2시간, 운임은 35파운드. 훌륭한 여정이 짜여졌다. 그런데 행운은 딱 거기까지였다.

런던의 서쪽 끝에 있는 숙소에서 북동쪽에 있는 스탠스테드 공항(노먼 포스터의 탁월한 기량을 확인시킨 공항)까지 가는 시간과 거리 계산을 잘못하는 바람에 5분 차이로 빌바오행 비행기를 놓쳤다. 오후에 빌바오 구겐하임 미술관 학예사와 인터뷰 약속이 잡혀 있고, 다음 날 오전에는 기차편으로 파리로 가야 하는데 모든 스케줄이 엉망이 되는 순간이었다. 빌바오와 가장 가까운 아스투리아스로 가는 비행기가 1시간 뒤 출발이었다. 아스투리아스 공항에서 오비에도 시내로 들어가서 그곳에서 고속버스를 타고 갈 계획으로 비행기표를 새로 끊었다.

아스투리아스 공항에서 버스를 타고 오비에도 시내로 들어간 시각은 오후 2시 무렵. 빌바오행 버스 시간을 알아보니 가장 빠른 게 저녁 6시 45분 출발이었다. 계획에도 없었던 오비에도 관광을 하면서 시간을 보낸 뒤 우여곡절 끝에 빌바오 버스터미널에 도착한 시간은 밤 11시 15분. 비행기를 놓치는 바람에 12시간 늦게 빌바오에 도착했다. 한밤중이었지만 미술관을 눈으로 확인하고 싶었다.

택시를 타고 기사에게 예약해 놓은 호텔 주소를 알려준 뒤 가는 길에 구겐하임 미술관을 들러 달라고 부탁했다. 영화배우처럼 잘 생긴 택시기사는 영어를 한마디도 못했다. 물론 나는 스페인어를 못하지만 "구겐하임"만으로 소통이 가능했다. 터

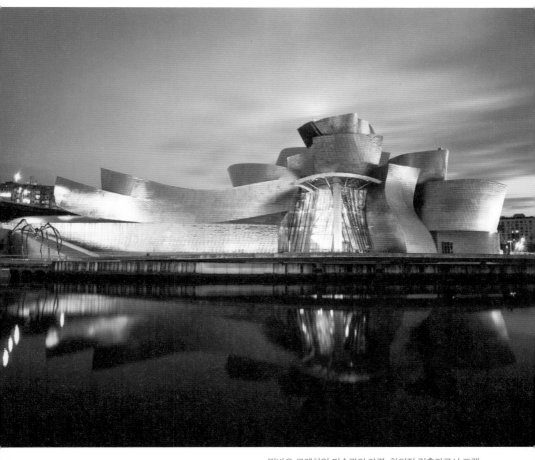

빌바오 구겐하임 미술관의 야경. 창의적 건축가로서 프랭크 게리의 인지도와 문화적 랜드마크로서 빌바오를 세계지도 위에 올려놓았다.

미널에서 10분 정도 달리자 기사는 차를 세웠다. 그러곤 자랑스러운 표정으로 손가락으로 무언가를 가리키며 외쳤다. "퍼피!"

알록달록한 꽃으로 꾸며진 거대한 강아지가 꼬리를 흔들며 한밤의 방문객을 반기고 있었다. 빌바오 시민들이 자신의 애완견처럼 사랑한다는 제프 쿤스의 설치작품 '퍼피Puppy'다. 그 뒤로 비틀어진 티타늄 벽으로 이뤄진 거대한 건물이 보였다. 20세기 최고의 건축물이라 칭송 받는 빌바오 구겐하임 미술관이 야간 조명 아래 신비로운 빛을 발하고 있었다. 물결치는 형상의 거대한 건축물, 말로만 듣던 그 건물이 눈앞에 있다는 게 실감이 가지 않았다. 강 건너편으로 가서 야경을 바라보았다. 또 다른 모습이었다. 유유히 흐르는 네르비온 강을 배경으로 서 있는 미술관은 감탄사가 저절로 튀어나올 정도로 아름다웠다.

상상했던 것보다 훨씬 웅장했고, 훨씬 관능적이었다. 뉴욕타임스의 건축비평 칼럼니스트 허버트 머스챔프는 이곳을 가리켜 "마치 마릴린 먼로가 환생한 것 같다"고 했다는데 결코 과장이 아니었다. 각기 다른 방향으로 휘어져 있는 티타늄 벽면이 마치 지하철 송풍구 위에서 휘날리는 먼로의 흰 드레스 자락 같았다. 누군가는 물고기 모양이라고, 혹은 배 모양이라고도 한다. 타이타닉호의 침몰로 비극적인 죽음을 맞은 벤자민 구겐하임에 대한 오마주일 것이라고 해석하는 이들도 있지만 아무려면 어떤가.

아침에 눈을 뜨자마자 미술관으로 달려갔다. 하필 비가 내렸지만 오히려 빌바오 구겐하임 미술관의 건축적 특성을 제대로 감상할 수 있어 좋았다. 계단을 따라 강쪽으로 내려가 미술관을 한 바퀴 돌아보는 데 시간이 제법 걸린다. 건축면적 2만 4천 제곱미터. 정면, 측면, 뒷면의 형상이 모두 다르고 비틀어지고 굽어진 입체적 외형이 신기하기만 하다. 게리는 이 미술관을 설계할 때 물고기의 이미지를 연상

하며 콘셉트 스케치를 했다고 한다. 그런 다음 모형을 중심으로 건축을 디자인하는 과정에서 수정을 거듭하고, 3D 설계 프로그램으로 설계를 완성했다.

유선형의 굽어진 벽면은 항공기 몸체에 쓰이는 티타늄 패널 3만여 장을 사용했다. 티타늄은 금속이지만 따뜻한 느낌을 주고, 빛을 반사하지 않고 흡수하는 성질이 있기 때문에 비가 내리고 우중충한 날이면 황금빛을 띤다. 게다가 녹이 슬지 않으니 비가 많이 오고 흐린 날이 많은 빌바오의 기후적 특성을 최대한 살릴 수 있는 소재였다. 게리의 미래지향적 디자인과도 너무나 잘 어울릴 뿐 아니라 전통적 철강도시인 빌바오의 이미지도 살린다.

게리는 티타늄에 유리 커튼월과 연한 복숭아색 석회암 패널을 맞물려 자연스럽게 주변 풍광에 어울리도록 했다. 미술관의 건물 높이는 최대 55미터를 유지해 주변 도시 기반시설들과 어우러지도록 하고, 건물의 다른 한쪽은 빌바오시 지면보다 16미터 정도 낮게 해 네르비온 강가와 맞닿게 했다. 강변에 산책 나온 사람들과 수변 공원을 찾는 시민들은 광장의 넓은 공간을 지나 계단을 따라 내려가면 주 출입구에 다다를 수 있다.

미술관 학예사 루시아 아기레의 안내를 받아 미술관 내부를 둘러봤다. 푸른색 건물인 사무동에서 본관의 수장고, 그리고 중앙 공간인 아트리움과 각 전시 공간이 서로 연결된다. 외부가 유선형이듯 내부도 완만한 곡선의 연속이다. 아트리움을 중심으로 3개 층에 20개의 전시실이 있다. 전시공간의 면적만 1만1천 제곱미터나 된다. 티타늄 외장 처리된 부분의 길고 큰 전시공간에는 조각가 리처드 세라의 작품이 영구 설치돼 있다. 세라는 무슨 영문인지 이 작품이 이 공간에 놓이는 것을 원치 않았다고 한다. 보기에 좋기만 하구만.

"미술관 건물 자체가 지나치게 조형미를 강조한다는 평가를 받기도 하지만 소재 선택, 공간 활용이나 미술관으로서의 기능성 측면에서도 완벽하게 설계된 작품

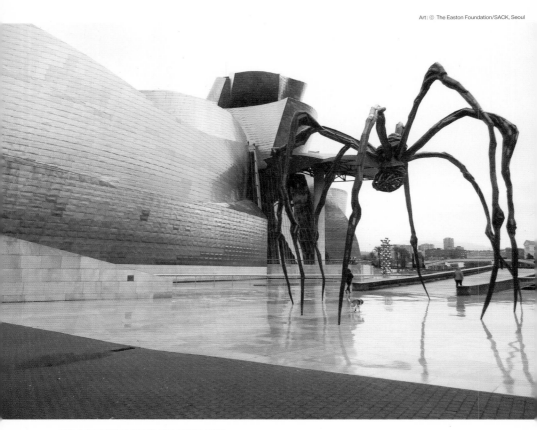

루이스 부르주아의 거대한 거미 조형물 '마망'

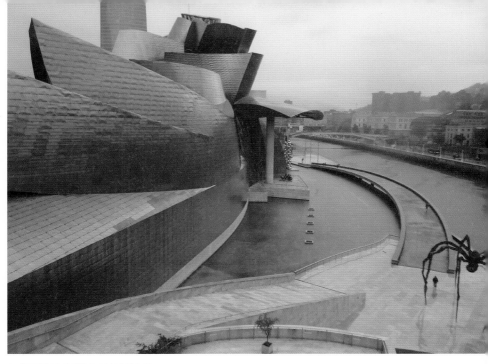

↑ 네르비온 강과 맞닿은 미술관의 측면
↓ 미술관 내부의 중앙 공간 '아트리움'. 이곳을 통해서 내부 공간이 서로 연결된다.

↑ 빌바오 구겐하임 미술관 바로 옆에 위치한 살베 다리는 도시의 구겐하임 미술관 개관 덕분에
빌바오의 랜드마크가 되었다.
→ 노먼 포스터가 디자인한 빌바오의 지하철 시스템

이에요. 건물과 주변경관을 하나도 놓치지 않도록 하면서 관람객의 자연스러운 동
선을 유도하고, 예술가의 전시 작품이 건물에 묻히지 않도록 배려했다는 점은 뛰
어난 건축가이자 예술가로서 게리의 능력을 보여 줍니다." 아기레 학예사의 설명
이다.

 빌바오 구겐하임 미술관은 광산업으로 막대한 부를 축적하고 이를 토대로 현대
미술과 작가들을 지원한 솔로몬 R. 구겐하임 재단과 조선·철강 산업의 쇠퇴로 위
기를 맞아 도시재생을 도모하던 빌바오시, 그리고 독특하고 자유로우면서도 인
간적인 디자인을 추구하는 건축가 프랭크 게리의 만남이 빚어낸 진정한 '예술 작
품'이다. 1991년 처음 머리를 맞댄 이후 설계부터 시공까지 7년 동안 당초 예산의
1400퍼센트에 달하는 건축비가 들었지만 그 효과를 톡톡히 보고 있다. 미술관이

낙후된 지역을 활성화하는 전략적 수단으로 인식되기 시작하면서 '빌바오 효과The Bilbao Effect'라는 용어까지 생겼다. 혜성처럼 등장한 이 미술관은 건축물 자체가 예술 작품으로 평가받으며, 2010년 세계 건축 전문가들에 의해 최근 30년간 세워진 것들 중에서 가장 중요한 건축물로 뽑혔다. 게리의 독특한 디자인이 지닌 조형적인 아름다움과 미술관으로서의 기능성, 그리고 미술관이 도시재생에 결정적 기여를 한 점이 높이 평가됐다.

인구 50만 명에 불과한 바스크 지방의 쇠퇴한 공업도시 빌바오는 1997년 구겐하임 미술관이라는 문화적 랜드마크가 생기면서 연간 100만 명이 찾는 세계적인 관광지로 거듭났다. 바스크 지방정부는 미술관 개관 후 첫 10년 동안 16억 유로에 달하는 관광수입을 올렸다. 미술관을 시작으로 빌바오에는 여러 가지 프로젝트들이 줄을 이었다.

노먼 포스터가 디자인한 획기적인 지하철 시스템, 페데리코 소리아나가 설계한 유스칼투나 콘서트홀, 발렌시아 출신의 건축가 겸 조각가 산티아고 칼라트라바가 설계한 주비주리 다리 등이 들어서면서 빌바오는 문화예술도시이자 도시재생 건축학의 살아 있는 학습장이 됐다. 그 누구도 상상하지 못했던 빌바오의 기적은 지금도 계속된다.

© Paul Morigi(via Wikimedia Commons)

상상의 나래를 펼치는 천재 건축가

프랭크 게리

FRANK GEHRY, 1929~

상상력 측면에서 프랭크 게리를 따를 건축가는 없을 것이다. 1929년 캐나다 토론
토에서 태어난 그는 모더니즘이 주장했던 기하학이나 비례, 균질성 등을 여지없이
뭉개 버린 탈구조주의의 대표적 건축가로 꼽힌다. 자기만의 독특한 스타일을 발전
시켜 1989년 프리츠커상을 수상하며 대가의 반열에 올랐다.

캐나다에서 특별히 두드러지지 않은 성장기를 보낸 그는 10대 후반인 1947년 가족
과 함께 미국 로스앤젤레스로 이주하면서 실험 정신과 자유로운 분위기에 눈을 뜬
다. 남캘리포니아대학에서 건축을, 하버드 디자인대학원에서 도시계획을 전공한 그
가 창의적인 아이디어로 건축계의 주목을 받기까지는 20년 이상의 세월이 걸렸다.

그는 1904년에 지어진 낡은 방갈로를 샌타모니카로 옮겨다 놓고 쇠사슬, 물결 무
늬로 주름진 함석판, 노출된 목재 프레임, 콘크리트 블록 등을 이용해 독특한 모양
의 집으로 만들었다. 공장에서나 볼 수 있는 소재로 뒤덮인 낯설고 기괴한 외형의
게리하우스(1978)는 처음엔 이웃들로부터 거센 항의를 받았지만 수많은 건축학

도들과 건축가들, 비평가들이 찾으면서 금세 명소가 됐다. 이후 그는 깜짝 놀랄 만한 작품들을 속속 선보인다.

게리의 비틀고 휘어진 자유분방한 설계는 컴퓨터를 이용한 3D 설계기술이 가능해지면서 날개를 달았다. 건축모형의 3차원 정보를 스캐닝해 컴퓨터에서 데이터로 만드는 캐드CAD 기술은 원래 비행기 설계에 사용하던 것인데 게리가 처음으로 건축설계에 적용했다. 건축과 조각의 경계를 허물어 새로운 조형물의 건축세계를 연주인공으로 평가받는 그가 대중들에게 이름을 널리 알리게 된 것은 20세기를 마감하는 시대의 상징적인 건물인 빌바오 구겐하임 미술관 덕분이다.

그의 작품은 세계 곳곳에서 만날 수 있다. 스위스 바젤의 비트라 디자인 미술관(1989), 체코 프라하의 댄싱하우스(1996), 긴장과 이완의 하모니가 돋보이는 월트디즈니 콘서트홀(2003), 기울어진 탑들이 창의력을 발산하는 매사추세츠공과대학MIT의 레이 앤드 마리아 스터디센터(2004), 세련되고 자유로운 야외콘서트홀 공간을 이루는 프리츠커 파빌리온(2004) 등 수많은 건축물들은 그의 천재성을 입증하고 있다. 2014년 10월 개관한 파리 불로뉴 숲의 자르뎅 다클리마타시옹에 있는 루이뷔통 미술관도 그의 작품이다. 재단 미술관 소장품과 베르나르 아르노 LVMH그룹 회장의 개인 소장품 등이 전시되는 미술관은 약 1억 유로(약 1400억 원)가 투입돼 13년에 걸쳐 완성됐다.

게리의 작품집에 소개되는 스케치는 아이들의 낙서와 비슷하다. 하지만 자유롭게 그어진 선들에서 지금까지 어디에서도 보지 못했던 조형물들이 태어난다. "건축에서도 훌륭한 영감을 받을 수 있다"고 믿는 그는 어디에서나 상상의 나래를 펼치고 그것을 스케치로 옮겨 놓는다. 심지어 비좁은 MRI 기계 안에서 검사를 받는 동안 그는 루이뷔통 재단이 발주한 미술관 건축의 외형을 구상했을 정도였다. 85세를 넘긴 지금도 로스앤젤레스의 게리파트너스 LLP 사무실에서 백발을 휘날리며 도시의 무미건조함을 깨뜨리고 있다.

SITE **foga.com**

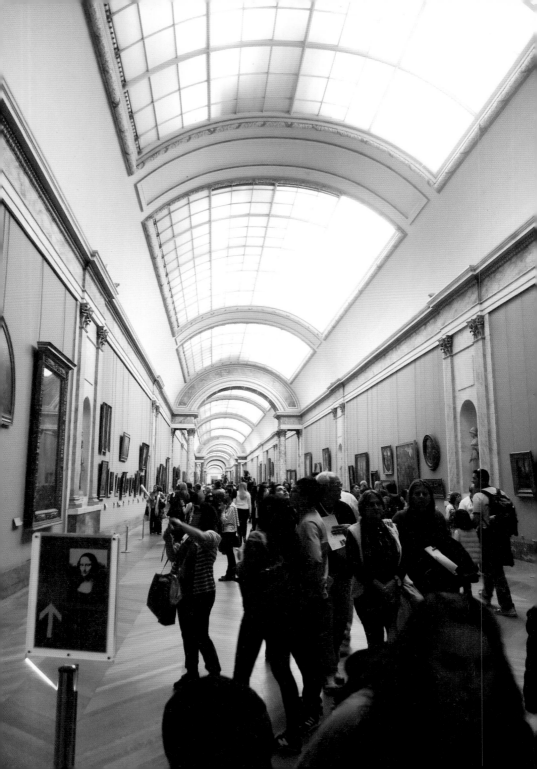

루브르 박물관

MUSÉE DU LOUVRE

센강을 끼고 파리의 중심에 있는 루브르 박물관은 에펠탑과 함께 프랑스를 상징하는 아이콘으로 꼽힌다. 루이 16세 시대까지 왕궁으로 사용되다 대혁명 이후 지금까지 박물관으로 사용되고 있다. 프랑스의 상징을 넘어 세계문화유산으로 지정될 만큼 인류 문명의 보고로 자리 잡은 이곳은 38만 점에 이르는 소장 예술품이나 방문객 수의 측면에서 세계 최고의 박물관이라는 데 이론의 여지가 없다. 루브르는 2013년 연중 관람 인원 933만 명으로 2위인 영국 박물관 (670만 명)을 한참 앞서며 선두 자리를 지켰다. 더 이상 부연할 것도 없어 보이지만 볼 때마다 새로운 느낌으로 다가오는 곳이 또한 루브르다.

ADD 75001 Paris, France
TEL 33-1-40-20-53-17
OPEN 09:00-18:00(토~월) 09:00-21:45(수, 금) 휴관일: 화요일, 1/1, 5/1, 12/25
SITE louvre.fr

인류 문명의 보고, 미래를 열다

루브르 박물관의 중앙 입구는 루브르의 주정원인 나폴레옹 궁정에 있는 유리 피라미드를 사용한다. 박물관 개관 시간이면 예외 없이 입장을 기다리는 줄이 끝없이 길게 늘어서 있어 루브르의 식을 줄 모르는 명성과 가치를 대변한다. 여행자를 위한 박물관 패스나 국제박물관위원회ICOM 회원카드가 있으면 줄 서서 기다리지 않고 바로 입장할 수 있다. 두세 시간을 서서 기다리면서 시간과 체력을 허비하는 것을 막을 수 있는 현명한 방법이다.

입구로 들어서면 지하층까지 열린 드넓은 공간에 빛이 가득한 것이 인상적이다. 궁전의 뜰에서 보았던 고전적인 건물과는 아주 다른 세상이다. 16세기에서 순간 이동을 해서 21세기로 옮겨 온 느낌이다. 루브르의 지하 중앙홀이 풍부한 빛을 누릴 수 있는 것은 중국계 미국인 건축가 I.M. 페이가 디자인한 유리 피라미드 덕분이다.

유리 피라미드는 프랑수아 미테랑 대통령이 혁명 200주년 기념으로 수립한 '그랑 프로제Les Grands Projets de François Mitterrand'의 하나로 추진됐다. 미테랑 대통령은 1981년 취임 직후 기념비적인 건축물들을 새로 지음으로써 파리를 세계적인 도시이자 명실상부한 세계의 문화수도로 개조하는 원대한 포부를 세우고, 국제공모전이나 초청설계공모전을 통해 각국의 뛰어난 건축가들에게 과감하게 설계를 맡겼다.

하지만 1983년 국제현상설계를 통해 선정된 I.M. 페이의 루브르 개조계획은 거센 반발에 부딪혔다. 지금이야 고색창연한 루브르 궁전 마당 한가운데에 유리 피라미드가 들어선 것이 아무렇지도 않게 보이지만 30년 전 건설계획이 발표됐을 당시만 해도 프랑스 전체가 들끓었을 정도로 논란을 불러일으켰던 '사건'이었다. 프랑스 국민들은 역사적 석조건물과 초현대적인 유리 피라미드가 절대로 어울리

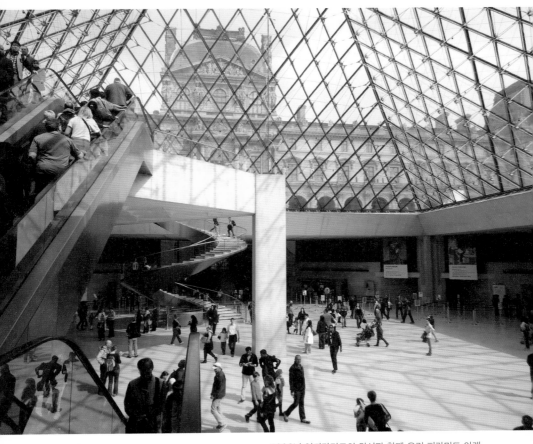

1993년 역피라미드의 완성과 함께 유리 피라미드 아래
거대하게 조성된 나폴레옹 홀. 안내소와 매표소를 중심
에 두고 루브르의 전시관들과 각종 편의시설로 연결되는
광장 역할을 한다.

지 않는다며, 위대한 프랑스의 역사와 영광이 서린 루브르를 중국계 미국인이 제마음대로 훼손한다고 거세게 항의했다.

비판하기 좋아하고 말 많기로 유명한 프랑스 국민들의 동의를 이끌어낸 이는 미테랑 대통령과 페이였다. 미테랑 대통령은 토론과 연설을 통해 "역사와 전통의 도시 파리에 기념비적인 현대 건축물들을 조화롭게 들여놓음으로써 세계적으로 위상이 실추돼 가는 프랑스의 명예를 회복하겠다"는 포부를 밝히고 국민들을 설득했다. 대규모 프로젝트의 설계를 외국인 건축가가 하는 것에 대한 우려와 불만에 대해선 "바로 그것이 문화 대국 프랑스의 포용력"이라고 대답했다. 페이는 프랑스와 루브르에 대한 역사적 지식으로 무장하고 프랑스인들에게 "피라미드는 기하학적으로 시대를 초월하는 보편성을 지니기 때문에 고전적인 건물과도 훌륭한 조화를 이룬다"며 "피라미드를 최첨단 하이테크 기술로 형상화하면 과거와 현재, 그리고 미래를 함께하는 것"이라고 설명했다.

6년 뒤인 1989년 3월 30일 유리 피라미드가 완성됐을 때 논란은 순식간에 가라앉고 찬사가 쏟아졌다. 나폴레옹 시대의 역사를 간직한 가로 110미터, 세로 220미터의 박물관 안 마당에 들어선 가로, 세로 35미터, 높이 22미터의 하이테크적인 유리 피라미드는 세간의 논란이 기우였음을 증명했다. 특수 제작된 투명 유리와 경량의 알루미늄 빔이 만들어 낸 피라미드의 기하학적 형태는 페이의 말대로 오래된 주변의 건물들과 절묘하게 어우러졌고, 전통과 현대가 이루어 내는 멋진 조화에 사람들은 감탄사를 쏟아냈다. 유리 피라미드는 밤이 되면 찬란한 조명과 함께 보석처럼 빛나 루브르를 더욱 아름답게 만들어 주었다.

루브르 박물관의 유리 피라미드 계획은 긴 복도로 이어진 선형 건물인 루브르 궁전을 박물관으로 개조해 사용하는 까닭에 동선이 너무 길고, 여러 개로 분산된 출입구를 한 곳으로 집중시킬 필요성이 제기된 데 따른 것이었다. 특히 동선이 너

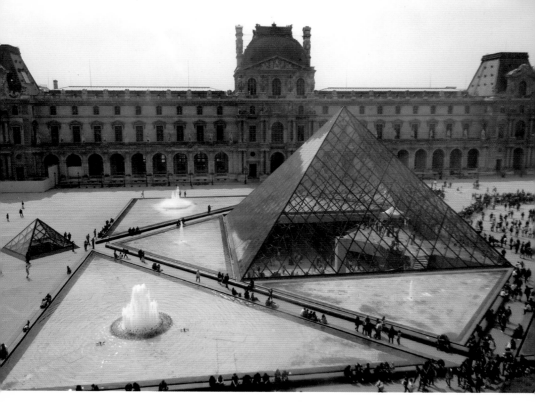

루브르 박물관 나폴레옹 궁정의 유리 피라미드는 전통과 현대미학이 이루는 절묘한 조화를 자랑하며 파리의 랜드마크가 되고 있다.

무긴 것이 문제였다. 루브르 궁전은 ㄷ자 형태로 전체 복도의 길이가 1.7킬로미터나 되기 때문에 관람하는 것이 쉽지 않았다. 페이는 루브르 궁전을 구조적으로 변형시키지 않으면서 대규모 박물관에 필요한 부대시설과 중앙홀을 수용하기 위해 '나폴레옹의 뜰'이라는 이름을 가진 궁전 안마당의 지하를 파내고, 홀의 중심부 위로는 유리와 경량 알루미늄으로 된 피라미드를 세웠다.

입구는 하나로 집중하고, 지하의 중앙홀에는 안내소와 매표소를 두는 한편 드농

관, 쉴리관, 리슐리에관으로 통하는 에스컬레이터를 설치해 동선을 단축했다. 중 앙홀로 빛을 끌어들이는 유리 피라미드는 아일랜드 출신의 탁월한 구조 설계자인 피터 라이스Peter Rice, 1935~1992가 설계를 맡았다.

도시의 역사와 미래의 비전을 꿰뚫는 페이의 통찰은 루브르가 명실상부하게 프 랑스 역사를 대변하는 건축물로 재탄생하는 계기를 제공했다. 미테랑 대통령의 원 대한 프로젝트는 제대로 그 목표를 달성했다. 이집트를 상징하는 기자 피라미드 의 각도를 따른 유리 피라미드는 고대 이집트부터 근대 이전까지의 회화를 전시하 는 루브르 박물관에 가장 잘 어울리는 건축적 기호로 평가받고 있다. 피라미드 아 래로 난 통로를 따라가면 역피라미드가 나타난다. 꼭지점 아래에는 자그마한 석재 피라미드를 세워 놓았다. 역시 페이의 작품이다. 영화《다빈치 코드》에서 성배가 묻혀 있는 장소로 영화의 마지막을 장식하면서 더욱 유명해졌다.

현재의 루브르 건물은 12세기 말 필립 2세가 세운 요새가 그 시초다. 필립 2세는 앵글로 노르만 족의 공격으로부터 파리를 보호하기 위해 이곳에 외벽과 탑, 내부 건물로 구성된 요새를 지었다. 도시가 점점 커지면서 요새만으로 파리를 보호하기 가 어려워지자 14세기 후반 샤를 5세는 건축가 레이몽 뒤 탕플에게 루브르를 성으 로 개조하도록 지시했고, 16세기 들어 프랑수아 1세는 낡은 중세의 건물을 부수고 그 자리에 본격적인 왕궁을 건설했다. 당대 프랑스를 대표하는 건축가 피에르 레 스코가 건설 총책을, 벽면 장식은 당대 최고의 조각가 장 구종이 각각 맡았다. 계 속 규모가 확장되던 루브르 궁전이 왕실 소장 예술품 관리 및 전시를 위한 박물관 으로 탈바꿈한 것은 루이 14세가 1682년 거처를 베르사유 궁으로 옮기면서다.

소수 특권층만이 누리던 전시 공간이 시민의 공간으로 변화하고, 본격적인 의미 의 박물관으로서 역할을 하게 된 것은 1789년 프랑스 대혁명 이후다. 대혁명을 성

공으로 이끈 국민의회는 "루브르는 국민들을 위해 국가의 걸작을 전시하는 공간으로 존재해야 한다"고 천명한 뒤 1792년 9월 27일 프랑스 박물관으로 지정했고, 이어 1793년 8월 10일 537점의 회화작품을 루브르 궁전의 갤러리에 전시하면서 일반인에게 공개하기 시작했다. 쉴리관에는 루브르의 역사를 보여 주는 특별전시실이 마련돼 있다.

문화 강국 프랑스를 상징하는 루브르는 과거에 만족하지 않고 막강한 브랜드파워를 발판으로 미래를 향해 국내외로 도약 중이다. 2012년 12월 프랑스 북부의 광업도시 랑스에 제2박물관을 개관한 데 이어 2015년 12월엔 UAE 아랍에미리트연합의 수도 아부다비에 첫 해외 분관이 문을 열 예정이다. UAE 정부가 관광특구로 개발하는 '사디야트아일랜드행복섬'에 건설 중인 루브르 아부다비는 프랑스를 대표하는 건축가 장 누벨이 디자인했다. 돔형의 건물이 신기루처럼 바다 위에 떠 있는 형상의 초현대식 건물은 벌써부터 화제다. 사막의 직사광선을 피할 수 있는 쾌적한 휴식처가 되도록 직경 180미터의 파라솔을 씌워 거대한 그늘을 만들고 돔 아래로는 점점이 떨어지는 '빛의 오아시스'가 기대를 모으고 있다.

사막에 루브르를 수출하는 나라 프랑스는 진정한 문화강국이다. UAE 정부는 30년 동안 '루브르'라는 이름을 쓰는 대가로 프랑스 정부에 5억2천만 달러를 지불하기로 했다. 여기에 루브르로부터 미술품 대여와 특별전시회, 전시 컨설팅 등을 제공받는 조건으로 7억4천7백만 달러를 추가로 냈다. 박물관 건축 공사에만 1억8백만 달러가 들어갔다. 그러나 건축물만으로는 세계적 박물관이 될 수 없다. 프랑스 파리의 루브르에서 소장품을 대여받는 것과 별도로 아부다비 루브르 소유의 컬렉션을 갖춰야 세계적 박물관으로서 명성을 갖추고, 관람객을 끌어들일 수 있다. UAE는 이를 위해 어마어마한 돈을 들여 최근 몇 년간 피카소의 〈젊은 여인의 초상〉, 르네 마그리트의 〈억눌린 독서가〉 등 작품 160여점을 구입했다.

루브르를 구성하는 세 부분 리슐리외관, 쉴리관, 드농관 중에서 리슐리외관으로 들어가는 입구. 이곳에는 프랑스 회화와 조각, 메소포타미아 유적이 주로 전시되어 있다.

　루브르는 리슐리외관, 쉴리관, 드농관의 세 부분으로 구성된 하나의 건물이다. 워낙 규모가 방대하고 소장품이 많아 제대로 보려면 큰맘 먹고 도전해야 한다. 이집트, 근동, 그리스·에트루리아·로마, 이슬람, 조각, 장식미술, 회화, 판화 및 소묘 등 8개의 분야로 나뉜 컬렉션에 각각 다른 색상을 부여해 구분하고 모든 방에 고유번호를 지정해 놓았다. 루브르는 특히 방대한 이집트 유물 컬렉션을 자랑한다. 기원전 4000년의 고왕국부터 기원후 4세기 비잔틴 시대에 이르는 이집트 문명 전반의 유물 5만 점을 보유하고 있다. 1798년 나폴레옹의 이집트원정에 동반해 중요한 이집트 유물을 발굴하고 프랑스로 들여온 도미니크 비방 드농, 이집트 상형

문자를 해독한 장 프랑수아 샹폴리옹, 카이로에서 이집트 박물관을 운영하던 오귀
스트 마리에트가 이집트 유물 컬렉션의 확장에 기여했다. 이 가운데 '대형 스핑크
스'(BC 2700~2200), '앉아 있는 서기상'(BC 2500), '하토르 여신과 세티 1세'(BC
1295~1186) 등이 대표적인 이집트 유물로 꼽힌다.

그리스·에트루리아·로마 유물은 루브르에서 가장 오래된 부분 중 하나이며 프
랑수아 1세 때 취득한 예술품을 비롯한 왕실 소장품을 근간으로 구성됐다. '밀로
의 비너스'(BC 100), '사모트라케의 니케'(BC 331), '아그리파 두상'(BC 21) 등이
대표적이다. 1986년 오르세 미술관이 개장하면서 루브르의 방대한 회화작품 중
1848년 혁명 이후 작품들이 옮겨 갔음에도 루브르에는 여전히 13세기부터 1848
년까지의 회화작품 6천여 점이 남아 있다.

프랑수아 1세가 퐁텐블로성에 소장해 감상하던 이탈리아 르네상스 거장들의 회
화작품에서 비롯된 회화관의 대표 작품으로는 가장 오래된 초상화로 추정되는 〈장
르봉왕의 초상〉(14세기), 레오나르도 다빈치의 〈모나리자〉(15세기)가 있다. 많은
사람들이 루브르를 방문하는 이유로 손꼽는 〈모나리자〉는 드농관에 있지만 언제
나 많은 사람들로 에워싸여 있어 제대로 그 신비로운 미소를 감상하기 어렵다.

이 밖에 드 라투르의 〈사기꾼〉, 앵그르의 〈터키탕〉, 얀 페르메이르의 〈레이스 짜
는 여인〉, 신고전주의 대표 작가인 다비드의 〈나폴레옹의 대관식〉, 프랑스 최고의
낭만주의 화가 들라크루아의 〈민중을 이끄는 자유의 여신〉 역시 루브르에서 놓치
지 말아야 할 걸작들이다.

추상적 기하학의 공간을 창조하는 거장

I.M. 페이

IEOH MING PEI, 1917~

국제 건축계에서 I.M. 페이로 더 잘 알려진 중국계 미국인 건축가 이오 밍 페이는 돌, 콘크리트, 유리, 강철 등을 이용해 정교하고 추상적인 형태의 기하학적 디자인을 만들어 내는 것으로 정평이 나 있다. 중국 광저우의 유복한 가정에서 태어난 그는 은행가인 아버지(훗날 중국은행 은행장 역임)가 상하이로 전근을 가면서 가족이 상하이 인근 쑤저우로 이주했다.

페이는 홍콩 세인트폴스 칼리지와 세인트존스대학을 다닌 뒤 18세에 미국으로 이주해 펜실베이니아대학에서 건축을 공부했다. 그리고 1940년 매사추세츠 공과대학에서 건축학사 학위를 받은 뒤 하버드대 디자인대학원에 진학해 공부했다.

1946년 건축학 석사 학위를 받고 하버드대학에서 조교수로 일하던 그는 1948년 부동산 개발업자인 윌리엄 제켄도프를 만나면서 전환기를 맞는다. 제켄도프가 운영하는 웹앤냅Webb and Knap에서 일하며 대규모 건축설계와 도시계획을 담당하는 동안 비즈니스로서의 건축을 배움으로써 경제적 성공과 건축적 명성을 동시에 성취

한 건축가가 된다.

그가 설계한 건물에는 마일하이센터(덴버, 1955), 미국 국립대기연구센터(1961), 존 F. 케네디 도서관(1979), 미국 내셔널갤러리 동관(1978), 인디애나 미술관 (1978), 보스턴 미술관(1981) 등이 있다. 루브르 박물관의 유리 피라미드(1989), 홍콩 중국은행 타워(1990), 미국 로큰롤 명예의 전당(1995)에서 보듯이 페이는 공간에 대한 기하학적 해결책으로 사람들에게 감동을 준다. 1983년에는 건축계의 노벨상으로 일컬어지는 프리츠커상을 수상했다.

2014년 파리에 본부를 둔 국제건축연맹UIA은 "지난 60여 년간 전 세계에서 작품과 삶을 통해 건축적 엄격성과 역사와 시간, 공간을 초월해 정신적 연결을 추구하는 현 대건축의 진수를 보여 준 공로"로 그에게 최고 영예의 UIA 금메달을 수여했다.

퐁피두센터

CENTRE POMPIDOU

예술의 도시 파리에서 반드시 둘러봐야 할 미술관으로 루브르 박물관과 오르세 미술관, 그리고 퐁피두센터를 꼽을 수 있다. 이 가운데 건축적 관점에서 볼 때 반드시 방문해야 하는 곳이 프랑스 국립현대미술관이 있는 퐁피두센터다. 루브르가 기존의 궁전을, 오르세는 기차역을 개조한 것과 달리 퐁피두센터는 70년대를 풍미했던 포스트모더니즘 건축의 대표적 사례로 꼽힌다. 기계적인 이미지가 너무 강해서 공상과학 영화에 나오는 미래의 공장 건물 같기도 하고, 추상적인 조각처럼 보이기도 하는 이 파격적인 건축물이 1977년에 완성됐다고는 믿기 어렵다. 건물을 설계한 렌초 피아노와 리처드 로저스의 앞서 가는 아이디어는 당연히 탄복할 만하지만 그보다도 40년 전에 이런 새로운 개념의 초현대식 건축물을 선뜻 수용한 프랑스라는 나라가 참 대단하다.

ADD Place Georges-Pompidou, 75004 Paris, France
TEL 33-1-44-78-12-33
OPEN 11:00-22:00 휴관일: 화요일, 5/1
SITE centrepompidou.fr

현대미술의 메카로 우뚝 선 21세기형 문화공장

파리 중심부에 있는 퐁피두센터를 가려면 파리 시내와 외곽을 연결하는 급행철도 RER_{Réseau Express Régiona}의 A, B, C선이 교차하는 환승역 샤틀레 레 알_{Châtelet-Les Halles}에서 내려야 한다. 역 이름에 붙은 '레알_{Les Halles}'은 예전에 이 지역에 있었던 중앙시장의 이름에서 따왔다.

철제로 된 시장건물은 수세기 동안 파리 시민들의 먹을거리를 책임졌지만 너무 비좁고 비위생적이라는 이유로 1971년에 헐렸다. 그 자리에는 옛 철제 건물을 대신해 유리와 강철로 외관을 처리한 현대적인 쇼핑몰 '포럼 데 알'이 들어서고, 인근 보부르 지역에는 21세기형 복합문화공간인 퐁피두센터가 자리 잡게 된다. 이 일을 추진한 이는 당시 프랑스 대통령이던 조르주 퐁피두였다.

퐁피두는 드골 대통령 행정부에서 6년 3개월 동안 네 차례에 걸쳐 총리를 지내다 1969년 4월 드골이 갑자기 대통령직에서 물러나자, 그의 뒤를 이어 제5공화국 2대 대통령이 됐다. 기본적으로 드골의 자주 노선을 계승했지만 실용주의적인 경향이 강했던 그는 적극적인 외교활동을 펴고 경제개발에도 앞장서 TGV 개통 등의 성과를 이뤘다. 경제적인 발전에도 불구하고 퐁피두는 근대 이후 예술가들의 도시로 확고한 위치를 차지했던 파리가 급속도로 부상하는 뉴욕이나 런던에 밀리고 있는 점을 못내 아쉬워했다.

밤잠을 설치며 고민하던 그는 1969년 12월 파리를 세계 최고의 예술도시로 부상시킬 문화센터를 레알 주변의 보부르 지역에 건립한다고 발표했다. 대통령이 직접 지휘하고 감독하며 국제 설계 공모를 하자 내로라하는 세계적인 건축가들이 공모에 참여했다. 49개국에서 제출된 681점의 응모작 가운데 이탈리아인 렌초 피아노_{Renzo Piano}와 영국인 리처드 로저스_{Richard Rogers}가 공동설계한 디자인이 뽑혔다.

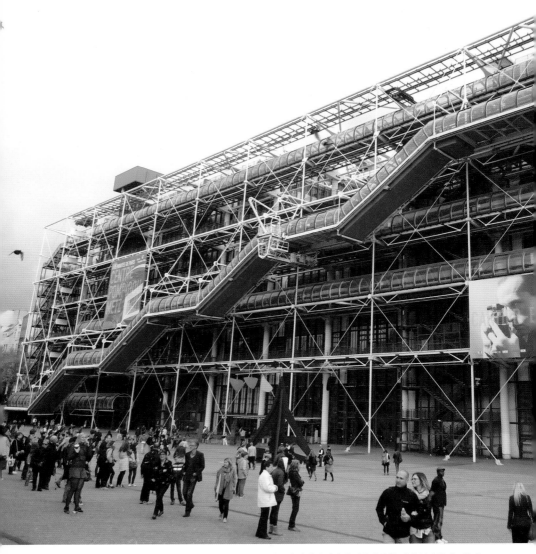

건물의 벽이나 천장에 감춰져야 할 배관 설비와 에스컬레
이터 등을 외부로 노출한 퐁피두센터의 독특한 외관

국제무대에서 아직은 신인에 불과했던 이들이 공동설계한 디자인은 당시로선 그야말로 파격이었다. 이들은 그때까지 한 번도 시도되지 않았던 특별한 디자인의 건물을 기획했다. 건물의 조연들을 무대에 내세운 다음 각자 기능에 맞게 색깔을 부여해 독특한 미를 창출하는 식이었다. 배선, 냉난방, 배관 등 기능적 설비를 모두 건물 바깥으로 빼내고 외관은 유리와 철제를 과감하게 사용하는 파격적인 아이디 어를 수용하는 데에는 퐁피두의 과감한 결단이 필요했다. 문화 종주국의 자존심을 책임질 막중한 사업을 외국의 신인급 건축가들에게 맡겨야 하는 것은 당혹스러운 일이었지만, 대통령은 레알 시장의 철제 건물 이미지를 살리면서도 실용적이고 기 능적인 이들의 디자인을 전폭적으로 수용했다.

계획 발표부터 8년간의 대공사 끝에 1977년 건물이 마무리됐다. 그러나 센터의 창설에 가장 열정적이었던 퐁피두 대통령은 1974년 4월 2일 매크로글로브린혈증 이라는 희귀병으로 갑자기 사망하는 바람에 그토록 보고 싶었던 완공을 보지 못 했다. 하지만 프랑스 정부는 그의 열정에 대한 경의의 표시로 이 미술관에 국립 조 르주 퐁피두 예술문화센터Centre national d'art et de culture Georges Pompidou, 줄여서 퐁피두센터라는 이름을 붙였다.

피아노와 로저스가 디자인한 건물은 너비 166미터, 폭 60미터, 높이 42미터 규 모로 각 층의 면적이 7500제곱미터나 된다. 공간이 이렇게 넓은 것은 배관설비와 에스컬레이터, 엘리베이터가 바깥으로 나와 있기 때문이다. 거대한 강철 트러스와 유리의 차가운 느낌, 복잡한 배관설비를 단순하고 강렬한 원색으로 통일감 있게 칠하는 방식으로 마무리했다. 난방장치와 환풍기 등 공기가 통하는 곳은 파란색, 배수관은 초록색, 전기시설은 노란색, 에스컬레이터와 엘리베이터 등 사람들이 다 니는 길은 빨간색으로 칠해져 있다. 그리고 내부는 공간의 안벽을 한쪽으로 밀거

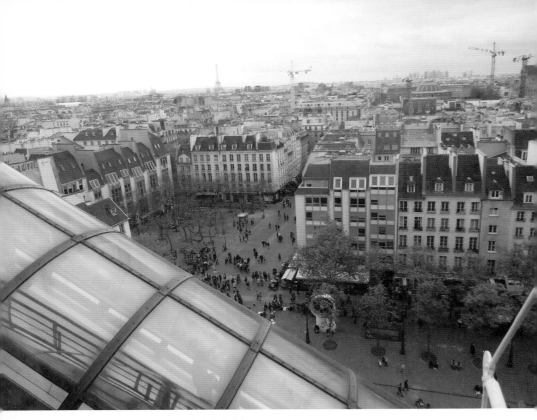

퐁피두센터 꼭대기에서 내려다 본 파리 시내 전경

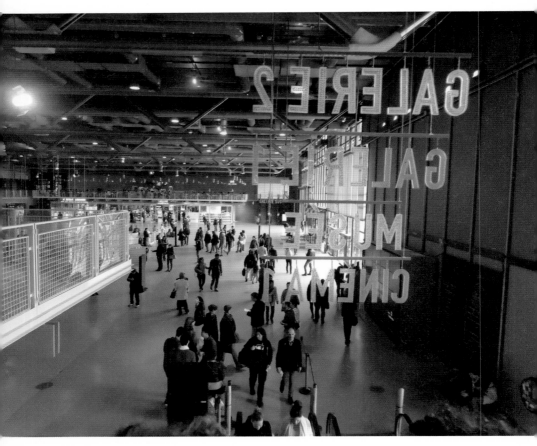

복합문화공간 퐁피두센터의 내부 중앙홀. 건물에 자리
잡은 모든 시설들로 연결된다.

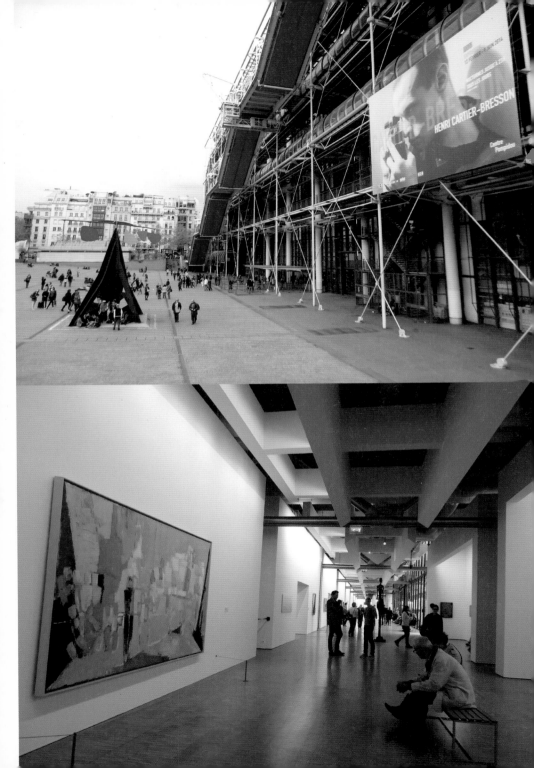

나 치울 수 있어 자유롭게 용도에 맞게 공간을 활용할 수 있도록 했다. 안에 들어가야 할 것은 밖으로 빼고 내부 공간을 최대한 활용하도록 한 이 건물의 운영이나 기능은 마르셀 뒤샹이 '예술작품의 공동묘지'라고 힐난했던 전통적인 박물관이나 미술관과는 근본적으로 다르다.

건물 안에는 세계 최고 수준의 컬렉션을 자랑하는 프랑스 국립현대미술관Musée National d'Art Moderne 외에 예술전문 자료를 갖춘 칸딘스키 도서관, 도서열람실과 컴퓨터실을 갖춘 공공정보도서관BPI, 산업디자인창작센터CCI, 방대한 영화 필름과 시청각 시설을 갖춘 음악·음향연구소IRCAM, 어린이들이 그림과 공예활동을 할 수 있는 공간 등이 자리하고 있다. 파리 시내를 한눈에 내려다볼 수 있는 꼭대기 층의 레스토랑도 인기다. "나는 파리시가 미술관도 되고 다른 창조적 공간도 되고, 미술이 음악과 영화, 도서, 시청각 연구 등과 함께 어우러지는 종합적인 문화예술센터를 갖기를 열정적으로 원한다"고 했던 퐁피두 대통령의 혜안과 열정이 만들어 낸 '21세기형 문화 공장'이라고 할 수 있다.

퐁피두센터는 개관 당시 파격적인 외관으로 파리 시민들의 거센 반발을 샀지만 비난은 오래가지 않았다. 센터 주변은 언제나 젊은이와 관광객들로 활력이 넘친다. 경사진 퐁피두센터 앞마당은 젊은이들의 집합장소가 됐고, 낮 시간에는 이곳저곳에서 흥미로운 거리공연이 펼쳐져 발걸음을 멈추게 한다. 완공한 지 20년 만에 건물의 안전을 점검하기 위해 3년여 동안 문을 닫아야 했지만, 2000년 재개관 이후에도 줄곧 하루 2만5천 명 이상이 찾는 문화예술의 메카로 파리 시민들의 사랑을 받고 있다.

프랑스 국립현대미술관은 회화 작품을 전시하던 뤽상부르 미술관에서 출발하여 1937년 파리 만국박람회 일본관으로 지어진 팔레 드 도쿄에 있다가 1977년 퐁

피두센터가 개관하면서 옮겨와 둥지를 틀었다. 미술관 작품 구성에 대한 프랑스 정부의 결정에 따라 팔레 드 도쿄 현대미술관 컬렉션 중 19세기 후반부터 20세기 초반의 신인상파, 나비파의 작품들은 오르세 미술관으로 갔고, 그 이후의 작품들은 모두 퐁피두센터 국립현대미술관으로 이관됐다.

뤽상부르 미술관과 팔레 드 도쿄를 거쳐 이관된 작품과 새롭게 구성한 작품들은 이름만 들어도 아는 현대미술의 걸작들이다. 피카소와 같은 세계적인 화가들이 20세기 초반 파리를 중심으로 활동한 덕분에 20세기와 21세기 현대미술작품 컬렉션으로는 세계 최고 수준을 자랑한다. 피카소, 샤갈, 마티스, 브라크, 브랑쿠시, 클레, 보나르, 들로네, 레제 등 근·현대미술 컬렉션 5만3천여 점을 소장하고 있으며, 회화에서부터 사진, 뉴미디어, 조각, 디자인, 건축에 이르는 거의 모든 현대미술 장르를 포함하고 있다.

4층과 5층의 상설전시실, 2층과 6층의 기획전시실을 포함한 총 전시면적은 1만 7천 제곱미터. 5층에는 1905년부터 1960년 사이에 완성된 20세기를 대표하는 작가들의 작품이 전시돼 있다. 특히 피카소의 〈기타리스트〉, 조르주 브라크의 〈과일 접시와 카드들〉과 같은 입체파큐비즘 초기의 작품부터 라울 뒤피의 〈수잔나와 노인들〉, 페르낭 레제의 〈결혼식〉 등 후기 입체파까지 입체파의 걸작들을 풍성하게 소장하고 있다. 파리파의 대표적 화가인 모딜리아니의 〈마담 헤이든의 초상〉과 마티스의 〈왕의 비탄〉, 〈붉은 실내〉, 샤갈의 〈에펠탑의 신랑신부〉도 빼놓을 수 없다. 이외에도 초현실주의 작가 달리의 〈보이지 않는 잠자는 여인, 말, 사자〉, 추상표현주의 화가인 칸딘스키의 〈노랑빨강파랑〉과 〈파란하늘〉, 미국의 추상표현주의 화가 잭슨 폴록의 〈심연〉, 몬드리안의 〈뉴욕〉 등 걸작들을 관람할 수 있는 그야말로 현대미술의 보물창고다.

4층은 1960년부터 현재에 이르는 실험적 작품들이 주를 이룬다. 쉬포르쉬르파

↑ 6층에서 열리는 퐁피두의 특별기획 전시는 언제나 많은 관심을 불러 모은다. 가장 프랑스적
 인 사진을 남긴 앙리 카르티에 브레송전이 열리고 있다.
↓ 파리 시내를 한눈에 내려다볼 수 있는 레스토랑은 늘 인기가 좋다.

스, 플럭서스, 미니멀아트, 개념미술의 대표 예술가들인 리히터, 폴케, 백남준, 보이스의 작품을 만날 수 있다. 자연을 소재로 한 이탈리아 작가 페노네, 설치미술가 볼탄스키 등의 작품도 눈길을 끈다.

상설전시 외에 6층에서 열리는 퐁피두의 특별기획 전시는 언제나 많은 관심을 불러 모은다. 예술가, 예술가의 가족 및 후원단체 등의 기부를 통해 다양해진 컬렉션으로 특별한 주제 혹은 예술가를 깊이 있게 감상할 수 있다. 퐁피두센터 개관 특별전을 장식한 마르셀 뒤샹을 비롯해 달리, 보나르, 마티스, 베이컨, 피카소, 뒤뷔페 등 예술가의 작품 세계를 집중 조명했으며, 내가 방문했을 당시에는 가장 프랑스적인 사진을 남긴 앙리 카르티에 브레송전이 열리고 있었다.

기술과 인성의 조화를 이룬 따뜻한
하이테크의 건축가

렌초 피아노

RENZO PIANO, 1937~

'거장'이라는 수식어가 자연스럽게 붙는 세계적 건축가 렌초 피아노는 1937년 이
탈리아 제노아에서 대대로 건설업을 이어오던 집안에서 태어났다. 어린 시절 아버
지와 함께 찾았던 건설현장에서 무에서 유를 창조해 내는 장인들의 솜씨를 보며 감
탄하곤 했던 그는 자연스럽게 건축가의 길로 접어들었다. "아무것도 없는 것에서
모래나 시멘트, 벽돌, 돌 등으로 무언가를 만들어 내는 것은 마치 마술을 보는 것처
럼 신기했죠. 그 매력을 느낀 것이 내게는 최초의 건축 교육이었던 셈입니다."
1964년 밀라노 공과대학에서 건축학 학위를 마친 그는 미국 필라델피아의 루이스
칸 건축사무소에서 2년간 일했다. 루이스 칸은 촉각적이고 구축적인 소재의 표현
으로 명성을 날린 미국의 건축가다. 피아노의 초기 작품에 속하는 메닐 컬렉션 미
술관(1987)은 칸에 대한 피아노의 오마쥬로 칸의 대표작인 킴벨 미술관과 같은 구
성 원리를 보여 준다. 이후 런던으로 거처를 옮긴 피아노는 1971년 리처드 로저스
와 사무실을 열고 퐁피두센터 국제 현상설계에 도전한다. 미래 도시의 거대한 기계

덩어리 같은 혁신적인 디자인으로 총 681편의 응모작 중에서 최고작품으로 뽑히면서 일약 세계 건축계의 신데렐라로 떠올랐다.

퐁피두 프로젝트를 통해 피아노는 당시 심사위원이었던 프랑스의 건축가이자 디자이너인 장 프루베를 만나 중요한 영향을 주고받았으며, 아일랜드 출신의 뛰어난 구조 건축가인 피터 라이스와도 밀착해 일하게 됐다. 1978년 퐁피두센터의 완공과 동시에 로저스와 갈라선 이후 1981년 피아노는 '렌초 피아노 빌딩공방Renzo Piano Building Workshop'이라는 이름으로 독자적인 사무소를 만들었다.

건축사무소가 아니라 '공방'이라고 한 것은 특별한 의미를 담고 있다. 그는 "건축가는 기술을 갖춘 훌륭한 시공자가 돼야 한다"고 늘 강조한다. 퐁피두센터로 '하이테크 건축'의 대명사가 된 그에게 '건축은 과학과 예술의 결합물'이다. 하지만 하이테크 건축가이면서도 실용주의가 강하게 드러난 노먼 포스터와는 다르다. 첨단 소재를 세련되게 사용하며 공학적인 요소를 은은하게 드러내는 그의 작품은 기술적 정교함에서 출발하지만 끝은 항상 인간으로 향한다. 그의 작품을 '따뜻한 하이테크'라고 부르는 이유다.

전 세계를 무대로 다양한 프로젝트를 진행하는 그는 지역성을 잘 표현할 수 있는 재료와 건축 방식을 구사하는 것으로 정평이 나있다. 텍사스 휴스턴의 메닐 컬렉션(1982~87), 바젤의 바이엘러 재단 미술관(1991~97), 로마의 파르코 델라 무지카(1994~2000), 베른의 파울 클레 센터(1999~2006), 로스앤젤레스의 카운티 미술관 등에 이어 최근 뉴욕 맨해튼의 휘트니 미술관 별관을 2015년 5월 완성했다. 뿐만 아니라 초고층설계에도 도전해서 유리로 뒤덮인 런던의 초고층빌딩 더 샤드(The Shard, 2000~2014)를 성공적으로 완성했다.

1989년 프랑스 레종도뇌르 훈장과 영국왕립건축가협회RIBA 골드메달을 받았고 1998년 건축계의 노벨상인 프리츠커상을 받았다. 건축 평론가 니콜라이 오로소프는 "그의 건축물들이 주는 평온함은 우리가 문명화된 세상에 살고 있다는 것을 일깨워 준다"고 평한다.

SITE rpbw.com

*musée du quai Bran

d'Océanie e

RIVER

entrée Branly, 54 quai B

케브랑리 박물관

MUSÉE DU QUAI BRANLY

센 강이 말 그대로 파리의 젖줄이라는 것은 유람선을 타고 한 바퀴 돌아보면 알 수 있다. 노트르담 대성당과 콩시에르주리가 있는 시테 섬을 비롯해 루브르 박물관, 튈르리 정원, 에펠탑, 아카데미 프랑세즈, 오르세 미술관, 파리시청사, 국립도서관, 재무성 등 프랑스의 역사와 영화를 보여 주는 화려한 건물들이 센 강의 좌안과 우안을 따라 늘어서 있다. 이 가운데 가장 최근에 지어진 건물이 케브랑리 박물관이다. 아프리카, 오세아니아, 아시아, 아메리카 등 비유럽권의 문명과 예술을 모아 놓은 곳으로 2006년 6월 23일 개관했다. 프랑스의 지성들이 주창해 온 '문화 다양성'을 국립박물관의 틀 안에서 기개 있게 구현한 이곳이 돋보이는 또 다른 이유는 기존의 박물관이나 미술관들이 전하지 못했던 '친환경'과 '지속 가능성'의 메시지를 전하고 있다는 점이다.

ADD 37 Quai Barnly, 75007 Paris, France
TEL 33-1-56-61-70-00
OPEN 11:00-19:00(화, 수, 일) 11:00-21:00(목, 금, 토) 휴관일: 월요일
SITE quaibranly.fr

다양한 문화가 숨 쉬는 친환경 예술 공간

파리의 상징인 에펠탑이 서 있는 샹드마르스에서 한 블록 다음에 위치한 케브랑리 박물관은 프랑스를 대표하는 건축가 장 누벨Jean Nouvel과 조경가 질 클레망 Gilles Clement, 식물학자 파트리크 블랑Patrick Blanc의 긴밀한 협조를 통해 완성됐다. 푸른색 잔디밭에 우뚝 선 에펠탑의 위용에 홀려서 걷다 보면 오스만 스타일의 연한 갈색 건물들과 나란히 서 있는, 녹색 식물로 덮인 건물과 만나게 된다. 분명히 특이한데도 결코 튀지 않는 것이 참 희한하다. 그 옆으로 자연스럽게 휘어진 유리 벽에 '케브랑리 박물관'이라고 쓰여 있기에 망정이지 무심코 걷다 보면 지나치기 쉽다. 겹쳐진 유리 벽 사이로 난 입구로 들어가면 완전히 다른 세상이 펼쳐진다.

이제 자리를 잡기 시작해 제법 굵어진 나무들이 하늘을 향해 건강하게 자라고 있고 바닥에는 키 낮은 풀들이 빽빽하게 자리 잡은 정원이 펼쳐진다. 분명히 잘 다듬어지고 가꿔졌지만 겉보기엔 야생 그대로의 생태공원에 가깝다. 정원을 지나면 투박한 철제 박스들이 공중에 붕 떠서 길게 줄지어 있는 듯한 본관 건물이 보인다. 장난감 블록을 끼워 놓은 듯한 원색의 사각형 박스가 연결된 건물을 원주들이 떠받치고 있는 형상이다. 야생의 숲, 공중에 떠 있는 사각형 덩어리가 만들어 내는 야릇한 공간을 마주하는 순간, 유리 벽 바깥의 세상은 까맣게 잊게 된다.

질 클레망이 정성을 기울여 가꾼 다양한 수종의 나무 178그루와 30여 종의 식물이 자라는 정원의 넓이는 자그마치 1만8천 제곱미터에 달한다. 정원의 볼거리는 또 있다. 어둠이 내리면 풀숲에 박혀 있는 약 1200개의 조명 스틱에 불이 켜지면서 자칫 음습할 수도 있는 정원이 순식간에 환상의 숲으로 변신한다. 자연과 디지털 미디어의 환상적인 조화다. 이 박물관에서 조경은 건축 디자인 못지않게 중요한 역할을 하는데, 센 강변에 면해 있는 5층 규모의 행정동을 장식한 '식물 벽'에서 그

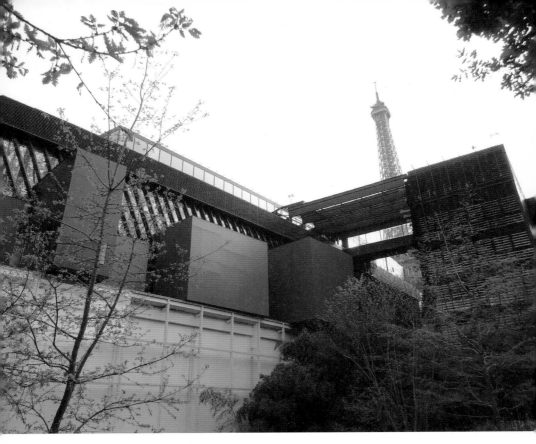

문화 다양성과 지속 가능성이라는
메시지를 담은 케브랑리 박물관은
건축가, 조경가, 식물학자의 협력을
통해 태어났다.

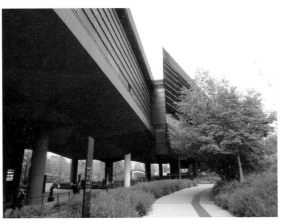

정점을 찍는다. 수직정원으로 불리는 이 식물 벽은 식물학자인 파트리크 블랑의 작품이다. 그는 박물관 개관에 앞서 행정동 건물이 완성된 2004년부터 2년간 다양한 실험을 거쳐 식물의 성장에 알맞은 수분을 유지하고 적절한 배수 능력을 갖춘 식물 벽을 완성했다. 총 800제곱미터에 달하는 이 벽은 박물관이 추구하는 문화 다양성을 상징하듯, 세계 각 지역에서 온 150종 1만5천 점의 식물이 벽을 타고 자라며 인간과 자연의 공생을 소리 높여 외치고 있다.

이제 본격적으로 박물관 산책을 나서 보자. 그런데 미지의 세계를 만나러 가는 길이 간단치 않다. 관람객들은 세 개의 곡선을 지나야 박물관으로 들어갈 수 있다. 우선 센 강변의 유려한 곡선, 그리고 그 선을 따라 세워진 유리 벽, 마지막으로 둥글게 설계된 건물 측면을 따라 걸어야 박물관으로 진입할 수 있다. 새로운 작품을 선보일 때마다 예상을 깨는 형태와 공간을 선보이는 것으로 유명한 장 누벨은 결코 우리에게 실망을 안기지 않는다.

아프리카와 오세아니아의 드넓은 대지를 연상하게 하는 붉은색과 오렌지색을 주조로 꾸며진 투박한 철 소재의 외관과 야생의 분위기를 살린 정원을 지나며 마음을 단단히 먹었음에도, 내부로 들어가면 조도가 갑자기 낮아지면서 바뀌는 환경에 당황하게 된다. 동굴 속처럼 어두운 홀에 어느 정도 적응이 될 찰나에 고개를 들면 중앙에 건물 2층 높이의 조각상이 우뚝 서 있다.

주 전시장으로 가는 길은 완만한 오르막 경사로다. 건축가들이 박물관 진입에 즐겨 사용하는 경사로를 장 누벨은 한층 더 적극적으로 활용했다. 뱀처럼 휘어진 완만한 오르막 경사로는 무려 180미터나 이어진다. 마치 산책로처럼 별다른 장식이 없이 길게 이어지는 흰색의 경사로를 따라 걷다 보면 바닥으로 영상물들이 도랑처럼 흘러간다. 전시장에서 감상하게 될 다른 세계의 문명을 미리 소개하는 내용들이다. 백색의 경사로가 끝나는 지점부터 구불구불한 황토 빛의 나지막한 벽이

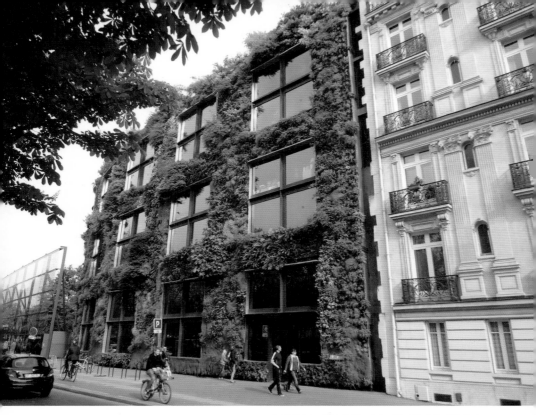

센 강변의 유려한 곡선을 따라 자연스럽게 처리된 유리
벽과 행정동을 장식한 식물 벽

시작된다. 원시 동굴을 연상시키는 공간이 상설전시 공간이다.

　케브랑리는 아시아, 아프리카, 아메리카, 오세아니아의 문명과 예술을 보여 주
는 인류학 박물관이다. 국립인류박물관과 국립아프리카·오세아니아 문명사박물
관이 합쳐진 데다 개인 수집가 자크 케르사슈의 기증품까지 더해져 소장품이 총
30만여 점에 달한다. 기원전 2000년부터 21세기까지 망라하며 지역별로 선별한
문화유산 3500여 점을 7천 제곱미터의 공간에 상설전시하고 있다.

　외부의 원시적 감성은 내부의 전시에서도 그대로 살아난다. 일반적으로 박물관

비유럽권의 문화에 대한 인식을
새롭게 하고 세계의 다양한 문화
에 대한 이해를 도와주는 케브랑
리 박물관의 상설전시장 모습

에서 보이는 쇼케이스에 모든 것을 전시하지 않고 적절하게 유리로 보호된 전시물이 있는가 하면 천장과 벽에 매달린 전시물, 바닥에 놓인 전시물도 있다. 중간 중간에 더 상세한 지역 정보와 전시품의 쓰임새를 알 수 있도록 지도와 디지털 부스를 설치해 놓았다. 전시물들을 감상하다가 다리가 아프면 벽면에 튀어나온 의자에 앉아 휴식을 취할 수도 있다. 문득 고개를 들어 보니 창문 너머로 에펠탑이 카메라 프레임에 담긴 듯이 비쳐 보인다. 지상 10미터 높이에 설치된 길이 210미터의 전시 공간 구조물은 에펠탑과 같은 철제 구조물로 만들어졌다. 3200톤이나 되는 철제 구조물을 만드는 데 7개월이 소요됐다고 한다.

프랑스 대통령들은 임기 중 기념비적인 문화시설을 남기는 전통이 있다. 조르주 퐁피두 전 대통령은 퐁피두센터를 남겼고 프랑수아 미테랑 전 대통령은 전 세계의 건축가들이 대대적으로 참여한 도시기반시설 확충을 위한 그랑 프로제로 파리의 문화적 위상을 한 단계 올려놓았다. 미테랑의 바통을 이어받은 자크 시라크 전 대통령은 취임 첫해인 1995년 문화적으로 제3세계 전체를 아우르는 박물관을 설립하겠다는 포부를 밝히고 현상설계 공모를 실시했다. 그 결과 '문화적 다양성과 예술의 접목'이라는 가치를 담은 장 누벨의 디자인이 선정됐고 박물관은 그로부터 11년 만에 문을 열었다.

박물관이 개관되자 비유럽권의 토착 예술만을 따로 모아 전시하는 것은 서구와 비서구를 분리해 특정 문명을 평가 절하할 수 있고, 특히 아프리카 등의 일부 수집품은 식민지 시대에 수집된 것들로 제국주의적 색채가 짙다는 비판도 일었다. 하지만 시간이 흐르면서 그런 오해는 서서히 불식되고 있다. 박물관은 각종 기획전시와 문화예술 행사를 통해 다른 세계의 문화를 적극적으로 알리는 한편, 방대한 양의 데이터베이스를 기반으로 전 세계 박물관 연구소 및 대학들과 공동 연구를 진행하고 다양한 교육 프로그램으로 21세기형 박물관으로서의 위상을 정립해 가고 있는 중이다.

과학과 건축의 접목을 시도한 빛의 건축가

장 누벨

JEAN NOUVEL, 1945~

빡빡 밀어 버린 헤어스타일이 강렬한 카리스마를 풍기는 장 누벨은 현대 프랑스를 대표하는 건축가로 꼽힌다. 1945년 프랑스 남서부의 작은 도시 후멜에서 태어난 그는, 국립미술학교를 졸업함과 동시에 정부 공인 건축사가 됐다. 새로운 건축운동인 '마르스 1976'을 공동 창립해 예술과 건축, 첨단 과학의 접목을 시도하는 새로운 건축물로 차근차근 명성을 쌓았다.

장 누벨에게 '빛의 건축가'라는 수식어를 붙여 주고 세계적인 명성을 안긴 작품은 프랑수아 미테랑 전 대통령이 혁명 200주년 기념사업으로 추진한 그랑 프로제의 하나로 1986년 파리 센 강변에 설립된 아랍문화원이다.

장 누벨은 아랍문화원의 남측 입면을 햇빛의 양에 따라 자동으로 오므라들었다 벌어지는 카메라 조리개의 원리를 적용한 광학적인 창문으로 장식했다. 이 장치는 멀리서 보면 이슬람 성전의 외벽을 장식하고 있는 기하학적인 문양을 떠오르게 할 정도로 아름답다. 뛰어난 미적 감각을 지닌 독특한 외관과 구조의 아랍문화원 건물로

최고의 찬사를 받은 그는, 이후에도 첨단 과학을 건축물에 적용함으로서 언제나 새로운 것들을 보여 줬다.

스페인 바르셀로나에 세워진 아그바르 타워(2005)는 픽셀아트 같은 4500개의 컬러풀한 창으로 유명하다. 채광과 통풍을 자동으로 조절하는 유리창은 밤이면 외벽의 발광다이오드LED 조명으로 바르셀로나의 밤을 환상적인 분위기로 장식한다. 주변의 환경과 어우러진 건축물을 창조해 내는 그의 재능은 스위스 루체른의 호숫가에 지어진 시민문화회관 KKL(2003)에서도 여실히 드러난다. 뒤로는 알프스산맥의 만년설이 둘러싸고 앞으로는 짙푸른 호수가 펼쳐진 가운데 KKL이 자연과 환상적인 조화를 이루며 물 위에 떠 있는 모습이 장관이다.

2015년 12월 완성될 UAE아랍에미리트연합의 아부다비 루브르는 돔 모양의 거대한 지붕에 뚫어 놓은 아라베스크 문양들 사이로 빛이 폭포처럼 쏟아지도록 설계했다. 절정기에 달한 장 누벨의 '빛의 건축'으로 벌써부터 비상한 관심을 모으고 있다.

"나는 건축적 사고의 전환에 대해 늘 고민하고 있다. 건축은 곧 주어진 상황의 변화 과정이며 그 과정에서 혼돈을 극복하는 일, 그것이 곧 나의 건축일 따름이다." 하이테크 건축가로 분류되는 그의 건축물은 창의력과 절제미가 혼합된 형태를 보인다. 하지만 그의 건축물은 디자인적으로 어떻다고 틀을 짓기가 어려운데 그 이유는 언제나 새로운 것을 추구하기 때문이다.

자신이 원하는 스타일을 과감히 작업에 도입해 건축적으로 진화된 모습을 보여 준 그는 2008년 프리츠커상을 수상했다. 심사위원들은 그에게 "언제나 새로운 아이디어를 추구하고 규범에 도전해 건축의 경계를 확장시켰다"는 찬사를 보냈다.

SITE jeannouvel.com

PART 2

독일

덴마크

함부르거 반호프 현대미술관

신국립미술관

유대인 박물관

박물관섬

함부르크

졸페라인 문화복합단지

폴란드

네덜란드

에센

베를린

포츠담

인젤 홈브로이히 미술관

뒤셀도르프

독일

노이스

라이프치히

뮌헨글라트바흐

아프타이베르크 미술관

프랑크푸르트

체코공화국

프랑스

뮌헨

오스트리아

스위스

oich

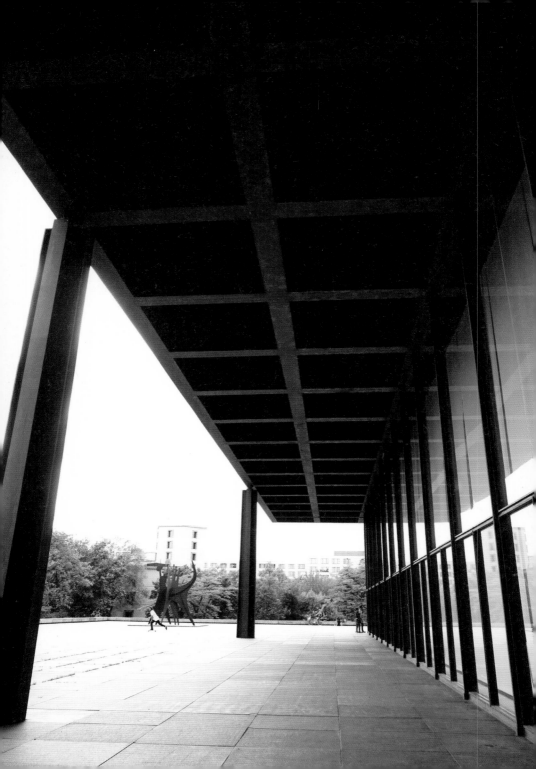

신국립미술관

NEUE NATIONALGALERIE

통일 독일의 수도가 된 베를린은 세계적인 스타 건축가들의 각축장이나 다름없다. 특히 전쟁으로 폐허가 됐던 포츠다머 광장 주변은 렌초 피아노, 리처드 로저스, 헬무트 얀 등 유명 건축가들이 참여해 21세기 최첨단 도시의 이미지를 상징하는 독특한 스카이라인을 형성했다. 그런데 이들 최첨단 빌딩을 제치고 건축가들이 베를린에서 최고로 꼽는 건축물이 있으니 바로 근대 건축 운동의 혁신을 주도한 모더니즘 건축의 거장 미스 반 데어 로에가 디자인한 신국립미술관이다. 베를린의 문화포럼에 위치한 신국립미술관은 엄격하리만치 단순한 구조의 우아함, 외부로 열린 투명성, 한 치의 흐트러짐 없는 경이로운 비율 등 건축물이 지닌 궁극의 아름다움을 지닌다. 반세기가 지난 지금도 빛나는 모습으로 현대의 많은 건축가들에게 영감을 주는 걸작이다.

ADD Postdamer Straße 50, 10785 Berlin, Germany
TEL 49-30-266424242
OPEN 10:00-18:00(화~일) 10:00-20:00(목) 휴관일: 월요일, 12/24~25
SITE smb.museum/en/museums-and-institutions (통합 사이트)

비움을 담아 자연에 닿다

2차 세계 대전 후 베를린이 동서로 갈라지면서 박물관섬 등 유서 깊은 건물들이 모두 동베를린에 편입되자 서독은 상대적으로 빈약한 문화시설을 보완하기 위해 과거 왕실의 사냥터에서 공원으로 바뀐 티어가르텐 남쪽에 문화포럼 단지를 조성했다. 전쟁과 분단으로 상처 입은 시민들에게 예술을 통해 위안을 주는 일이 시급하기도 했고, 동독 지역의 옛 건물과 비교할 수 없도록 모더니즘 건축물을 세운다는 계획이었다. 1960년대 후반까지 재개발이 이뤄지면서 베를린 필하모니 오케스트라의 전용극장인 베를린 필하모니 홀이 들어섰다.

다음으로 서베를린에 남겨진 19세기와 20세기의 회화작품들을 전시하기 위한 새 미술관 건물이 필요했다. 베를린시에서는 이 임무를 나치의 탄압을 피해 미국으로 망명해 세계적 명성을 쌓은 루트비히 미스 반 데어 로에Ludwig Mies van der Rohe에게 설계를 의뢰했다. 긴 이름 때문에 줄여서 '미스'라고 부르는 미스 반 데어 로에(1886~1969)는 프랭크 로이드 라이트(1867~1959), 르 코르뷔지에(1887~1965)와 더불어 모더니즘 건축의 3대 거장으로 불리는 인물이다.

서베를린시의 의뢰를 받은 미스는 몇 해 전부터 지니고 있던 설계안을 꺼내 들었다. 쿠바의 보드카 제조사인 바카디 사옥 프로젝트였다. 이 프로젝트는 콘크리트로 지어질 예정이었지만 피델 카스트로가 쿠바의 정권을 잡는 바람에 무산됐다. 미스는 규모를 줄이고 재료를 철재로 바꿔 사장될 뻔한 디자인을 되살렸다. 관절염이 심해져 병원에 누워서도 도면을 점검하고, 축소된 부분모형을 몇 달에 걸쳐 연구하고 수차례 수정했다. 기둥 하나하나의 디테일까지도 꼼꼼히 챙기는 등 정성을 쏟았다. 1965년 기공식에서 그는 휠체어에서 일어나 목발을 짚고 망치로 돌판을 치는 의식까지 직접 했다. 완만한 경사지에 테라스를 조성하고 그 가운데에 정

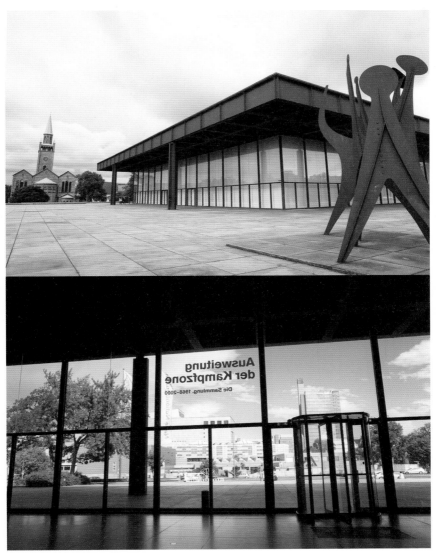

고대 그리스의 신전 건축을 현대적으로 재해석한 신국립미술관 건물은 궁극의 아름다움을 지닌 20세기 최고의 걸작 중 하나로 꼽힌다.

방형 유리 상자를 배치한 형태의 건물은 1968년에 완공됐다.

동베를린에 있는 국립미술관과 구별하기 위해 신국립미술관이라는 이름으로 개관했다. 독일 신고전주의 건축의 대가 프리드리히 쉰켈의 영향을 받았던 미스가 신고전주의의 엄격한 질서와 단순함을 철과 유리를 통해 표현한 이 미술관은, 그가 미국 망명 30년 만에 모국에 남긴 기념비적인 작품으로 20세기 최고의 걸작 중 하나로 꼽힌다.

개관 이듬해에 그가 사망한 까닭에 결과적으로 미스의 생애 마지막 작품이 된 이 미술관에는 그가 일생동안 일관되게 추구해 온 건축철학과 기술력이 총집결돼 있다. 그는 '거대한 열린 공간'과 '구조적 투명함'을 이 미술관 공간에서 집대성했다. 미스의 '보편적 공간' 개념은 철과 유리로 둘러싸인 광대한 단일 전시공간으로 완결된다.

당시로서는 파격적인 크기의 유리로 사방의 벽을 이룬 정방형 홀 위에 묵직한 강철 평지붕을 얹은 모양이 인상적이다. 기단 위에 널따란 테라스를 만들고 그 한가운데에 정방형 유리 상자를 세운 형상이다. 강철로 된 가로·세로 65미터 길이의 사각 평지붕을 각 면에서 두 개씩 8개의 기둥이 떠받치고 있을 뿐 건물 내부에는 기둥이 없다. 유리 상자의 벽은 강철지붕의 추녀 끝에서 7.2미터 안으로 후퇴시켜 놓았다. 계단을 따라 올라가면 기단이 있고, 지붕을 기둥이 떠받치며, 기둥과 유리 벽 사이를 따라 길을 만든 것 등 현대적인 건축물이지만 고대의 신전과 철저하게 유사성을 지니고 있다. 단순하고 절제된 외형은 강철의 무게감을 상쇄시킨다.

포츠담 대로에서 보면 기단 위에 지어진 단층 건물 같지만 완만한 경사지에 들어선 미술관은 2개 층으로 이뤄져 있다. 당초 구상이 국립회화관과 베를린 시립 20세기미술관 등 두 곳의 미술관에 있는 수집품을 통합한 미술관을 짓는 것이었

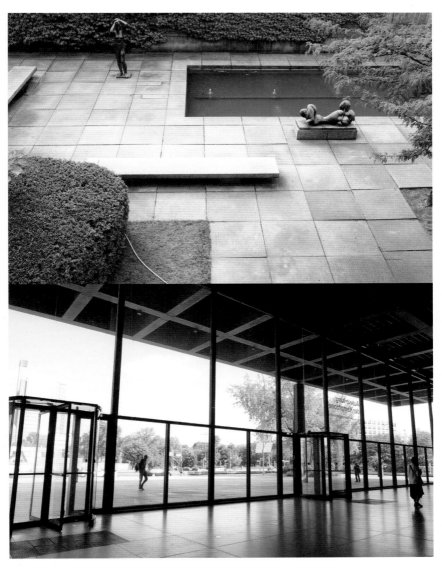

사방이 유리로 되어 있어 실내에 자연광을 최대한 받아들이며 외부의 풍경이 그대로 들어오게 되어 있다.

다양한 크기와 형태의 현대미술 작품을 전시할 수 있도록
보편적 공간의 개념을 구현한 지하 전시실

신국립미술관은 20세기 초중반의 현대미술 컬렉션으로
유명하다. 특히 바우하우스 작가들과 사실주의, 표현주의
화화 작품들을 많이 소장하고 있다.

기 때문에, 전시공간을 크게 특별기획전시와 소장품의 기획전이 열리는 공간으로 구분해 놓았다. 특별전시를 위한 1층의 대형 전시공간의 내부는 기둥이 없이 좌우 대칭으로 매끈하다. 이는 미스 반 데어 로에의 작품에서 거의 공통적으로 드러나는 특징이다.

천장은 8.4미터로 높아서 거대한 공간이 필요한 설치미술 등 기획전시가 가능하다. 사방이 유리로 개방되어 있어 자연광을 최대한 받아들이며 외부와도 자연스럽게 소통하는 느낌이 든다. 단단한 직사각형 지붕 아래로 실내조명이 들어오면 내부가 투명하게 들여다보여 성스러운 신전 같은 분위기를 풍긴다. 외부를 향해 열린 투명성과 단일공간으로서의 전시공간, 군더더기 하나 없이 절제되고 수평과 수직의 아름다운 균형은 흠잡을 것이 없어 보인다.

미스는 지상층보다는 지하층에 주요 시설을 집중시키는 것이 특징이다. 신국립미술관도 상설전시실과 기획전시실, 사무공간 등은 모두 지하층에 있지만 경사로에 지어진 까닭에 지하층 전시실의 한쪽 면은 지상층으로 보이고 외부 조각공원과 시각적으로 자연스럽게 연결된다. 열린 평면, 주위의 언덕을 배경으로 조각을 감상하는 구상은 1942년 '작은 도시를 위한 미술관 계획안'에서도 포함시킨 바 있다.

미스는 지하층에서 내부에 자연광과 외부의 풍경을 그대로 들여오는 동양건축의 차경借景, 풍경을 빌려온다는 뜻을 시도했다. 그는 바우하우스 시절 강연 차 방문했던 동양철학 전문가 그라프 칼프리드 본 덕하임과의 만남을 계기로 동양철학을 접한 후 동양건축에 대한 관심을 심화시켰다.

신국립미술관에서는 20세기 현대미술을 한눈에 볼 수 있다. 야외 테라스에 설치한 알렉산더 콜더의 대형 조각 작품을 비롯해 로베르 들로네, 파울 클레 등 세계적인 거장들의 회화작품들은 물론 바우하우스 작가들과 사실주의, 표현주의 등 독일

현대미술 컬렉션으로 이름이 나 있다. 전쟁으로 파괴된 세상을 사실적으로 표현한 오토 딕스와 게오르게 그로스, 막스 베크만 등 정치적으로 민감했던 시기에 활동한 독일 현대미술 거장들의 대표작들도 소장하고 있다.

뿐만 아니라 동베를린 국립미술관에 있던 에른스트 루드비히 키르히너, 오토 뮐러, 카를 슈미트로틀루프, 에리히 헤켈 등 독일 표현주의 작가들의 걸작들을 만날 수 있다. 여기에 베르너 튀브케, 베른하르트 하이지그 등과 같은 분단시절 동독지역서 활동한 작가들의 작품이 더해지면서 독자적인 소장품 리스트를 자랑하고 있다.

이제 건립 반세기를 맞은 신국립미술관은 보다 오랜 세월을 견딜 수 있도록 유지 및 보강 공사에 들어갔다. 미스의 전통을 이어받은 데이비드 치퍼필드가 그 작업을 수행하고 있다.

© Steven Andrew Miller

신전에서 영감을 받은 모더니즘 건축의 거장

루트비히 미스 반 데어 로에

LUDWIG MIES VAN DER ROHE, 1886~1969

'적은 것이 더 많은 것이다Less is more'라는 명언으로 유명한 20세기 대표 건축가 미스 반 데어 로에는 1886년 독일 아헨에서 태어났다. 아버지의 석공업 가게에서 일하며 미술 교육을 받아 지역 디자인 회사에서 근무하다 베를린으로 이주했다. 대학에서 전문 건축교육을 받지 않은 그는 베를린에서 1908년부터 1912년까지 건축가 페터 베렌스의 스튜디오에서 견습생으로 일하며 건축에 발을 들여놓는다.

건축은 그것이 속한 시대의 문화와 소통한다고 생각했던 그는 위대한 철학자들의 사상을 독학하며 베를린의 유명 건축물들을 답사했다. 자신이 살고 있던 시대의 성격과 본질이 무엇인지를 탐구한 그는 프리드리히 쉰켈의 신고전주의 건축에서 재현한 고대 그리스 건축의 단순함과 완벽한 비례에서 많은 영감을 받았으며 이를 평생의 건축철학으로 삼는다.

1910년대에 있었던 두 개의 전시를 계기로 그의 건축은 큰 변화를 맞는다. 하나는 베를린에서 열린 프랭크 로이드 라이트의 전시회였고 다른 하나는 쾰른에서 전시

된 브루노 타우트의 '글라스 파빌리온'이었다. 라이트로부터 철을 사용하는 법을, 타우트로부터는 유리의 세계를 발견했고, 그 결과물이 바로 1921년 베를린 프리드리히가의 사무용 고층건물 설계경기에서 내놓은 '전면이 유리로 된 다면체의 마천루'였다. 역사상 전례를 찾을 수 없는 표현적인 형태를 지닌 이 건물은 철과 유리를 사용한 그의 후기 건축을 예견하는 동시에 이전과는 다른 새로운 건축의 여명을 상징했다.

베를린의 상류층 문화엘리트들과 어울리게 된 그는 건축에 전념하기로 하면서 자기 이름을 개명했다. 원래 이름은 마리아 루트비히 미하엘 미스였지만 1922년부터 '반 데어'와 어머니의 처녀적 성 '로에'를 붙였다. 흔히 미스Mies라고 부르는 그의 길고 희한한 이름은 그렇게 만들어졌다. 미스는 극적인 명확성과 단순성으로 특징지어지는 선구적인 모더니즘 건축의 프로젝트 연작을 내놓으며 진보적인 디자인 잡지《G》, 모더니스트 건축단체인 데어 링에도 참여했다.

1929년 바르셀로나 만국박람회의 독일관 바르셀로나 파빌리온, 1930년 체코 브르노에 빌라 투겐트하르트로 선풍을 일으켰고, 바우하우스 디자인학교의 교장을 맡아 모더니즘 건축과 단순한 기하학적 형태를 기능적으로 발전시킨다. 하지만 1933년 바우하우스가 폐교되고 점점 심해지는 나치의 압박을 견디다 못해, 1938년 시카고 아머 공대의 초빙을 받아 미국으로 이민을 갔다.

미스는 아머 공대 건축대학 학장을 맡아 미국의 현대건축 교육 발전에도 기여하는 한편 일리노이 공대 크라운홀, 레이크쇼어 드라이브 아파트, 판스워드 주택 등 기능과 구조, 경제성과 미학적 측면에서 완벽한 조화를 이루는 건축물들을 남겼다. 건축가 필립 존슨과 공동으로 작업한 뉴욕 맨해튼의 시그램빌딩(1958)은 치밀하게 계산된 비례미가 절정을 이루며 철과 유리를 사용한 커튼월 건축의 가장 유명한 사례로 꼽힌다. 미스는 베를린의 신국립미술관을 완공한 지 1년 뒤인 1969년 시카고에서 숨을 거뒀다.

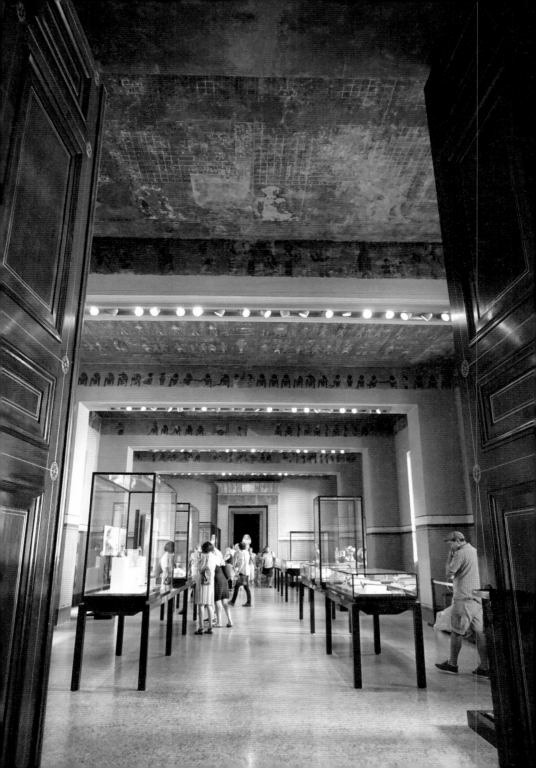

박물관섬

MUSEUMSINSEL

베를린을 관통하는 슈프레 강 지류에 있는 박물관섬은 프로이센 왕궁 광장과 아주 가까이 위치하고 있어 베를린의 역사적인 중심지를 이룬다. 이곳에 '과학과 예술의 성소'가 본격적으로 조성되기 시작한 것은 프로이센의 제6대 국왕 빌헬름 4세(1795~1861) 시절이다. 적극적인 예술의 후원자였던 그는 왕실 소장 미술품과 골동품, 조각 작품들을 전시하기 위해 왕궁 맞은편 부지에 세계에서 가장 아름다운 신고전주의 양식의 박물관들을 짓도록 명했다. 5천 년 인류의 문명사를 한 곳에서 감상할 수 있는 곳, 1999년 유네스코 세계문화유산으로 등재된 전 세계에서 유례없는 역사적 건물의 독특한 앙상블은 이렇게 시작됐다.

ADD Museumsinsel Bodestraße 1-3, 10178 Berlin, Germany
TEL 49-(0)30-266424242(안내 데스크)
OPEN 10:00-18:00 10:00-20:00(목) 휴관일: 월요일, 12/24~25
SITE museumsinsel-berlin.de

5천 년 예술의 역사를 담아 낸 세계문화유산

100년에 걸쳐 지어진 미술관 건축물들이 모여 있어 그 역사를 한눈에 볼수 있는 세계에서 유일한 곳. 박물관 섬을 이루는 다섯 동의 건물들 가운데 처음세워진 구박물관Altes Museum은 당대 최고의 건축가였던 칼 프리드리히 쉰켈이 설계를맡았다. 베를린 최초의 공공박물관으로 1830년 공식 개관한 구박물관은 신고전주의 양식으로 로마의 판테온을 본뜬 원형 홀과 18개의 이오니아식 둥근 기둥이 떠받치고 있는 긴 복도가 인상적이다. 프로이센 왕가의 예술수집품을 위한 왕실박물관이었던 이곳은 2차 세계 대전 당시 파괴되었다가 1966년 다시 문을 열면서 고대그리스·로마시대의 유물들을 전시하기 시작했다.

두 번째로 들어선 신박물관Neues Museum은 쉰켈의 제자인 프리드리히 아우구스트슈틸러의 설계로 1855년에 완공되었다. 신고전주의 양식의 웅장한 건물은 네페르티티 여왕의 흉상을 비롯한 고대 이집트의 예술품과 미라 등 고고학 소장품을 위한 공간이다. 역시 2차 세계 대전 당시 손상돼 방치되다 통일 후 수립된 복원계획을 통해 다시 문을 열 수 있었다. 고대 그리스 신전을 본뜬 '미술을 위한 신전'이 그다음으로 들어섰다. 설립 이후 분단 시절까지 국립미술관이었던 이곳은 통일 이후엔 문화포럼 단지 내의 '신국립미술관'과 구별해 '구국립미술관'으로 불리고 있다. 아크로폴리스처럼 우아한 기둥들이 늘어선 주랑과 정원을 지나 계단을 올라가서예술을 대하는 최고로 경건한 마음으로 입구로 들어가도록 설계됐다.

이 미술관은 신박물관을 디자인한 슈틸러가 설계를 맡았지만 계획 단계에서 그가 사망했고 실제 착공은 왕실건축가 요한 하인리히 슈트라크가 했다. 프로이센이오스트리아와의 전쟁에서 승리한 1866년부터 1876년까지 미술관 건물이 지어졌다. 그동안 독일제국이 탄생하고(1871) 베를린은 수도가 됐다. 엄청난 돈이 들어

갔지만 독일의 위세를 만방에 과시하고 당대 최고수준을 자랑하는 미술관이 탄생했다. 독일의 자부심과 권력, 찬란한 문화의 우월감을 반영한 미술관 건물의 정면 계단 위에는 말을 탄 프리드리히 빌헬름 4세의 동상이 세워졌다.

소장품도 건물에 걸맞게 최고 수준이었다. 은행가이자 외교관이었던 요하킴 하인리히 빌헬름 바게너가 당대 최고의 미술품 260여점을 기증했다. 그중에는 카스파 다비드 프리드리히의 걸작 〈바다 위로 떠오르는 달〉(1822)도 있다. 미술관 초대관장이던 막스 요르단은 아돌프 멘첼의 〈상수시궁의 플루트 콘서트〉와 〈제철공장〉을 구입했다. 이어 취임한 휴고 폰 추디는 프랑스의 마네, 세잔, 르누아르 등 인상파 화가들과 로댕의 조각품을 사들였다. 그러나 빌헬름 2세를 비롯한 왕실은 인상파 화가들의 작품보다는 진부한 역사화를 선호했다. 결국 추디는 사임하고 루드비히 주스티가 후임을 맡았다. 주스티는 전임자보다 더 파격적이고 전위적인 작품들을 구입하기 시작해 국립미술관은 독일 표현주의 미술작품을 중심으로 하는 컬렉션으로 자리매김했다. 하지만 히틀러의 추종자들이 표현주의 작품들을 퇴폐적이라고 규정함에 따라 많은 작품들이 해외로 팔려나갔다. 이런 역사를 뒤로 한 채 구국립미술관에는 현재 낭만주의와 신고전파, 프랑스 인상파와 독일 표현주의 미술의 대표작들이 방마다 빼곡하게 전시돼 있다.

조각 작품 전시를 위해 박물관섬의 북쪽 모퉁이 지형에 맞춰 네오바로크 양식의 보데 미술관이 1897년부터 1904년에 걸쳐 건립됐고, 마지막으로 1930년 페르가몬 박물관이 들어섰다. 당시 베를린에서 가장 많은 건물을 지은 알프레드 메셀이 설계한 박물관은 기원전 300년 동안 소아시아 지역 헬레니즘 문화의 중심지였던 페르가몬에서 가져온 제우스 신전의 대제단과 프리즈를 전시하기 위해 특별히 지어졌다. 천장을 유리로 만든 넓은 전시실에 유적지의 구조를 그대로 복원해서 재현해 놓았다. 대리석으로 된 인물 프리즈들은 신들이 거인 족과 벌인 전쟁을 생동

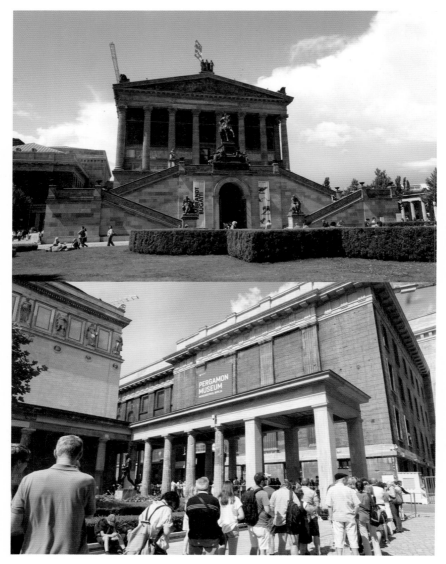

↑ 설립 이후 분단 시절까지 국립미술관이었던 이곳은 통일 이후엔 문화포럼 단지 내 '신국립미술관'과 구별해 '구국립미술관'으로 불리고 있다.

↓ 베를린 박물관 섬에서 가장 인기있는 페르가몬 박물관. 관광객들이 줄을 서서 입장을 기다리고 있다.

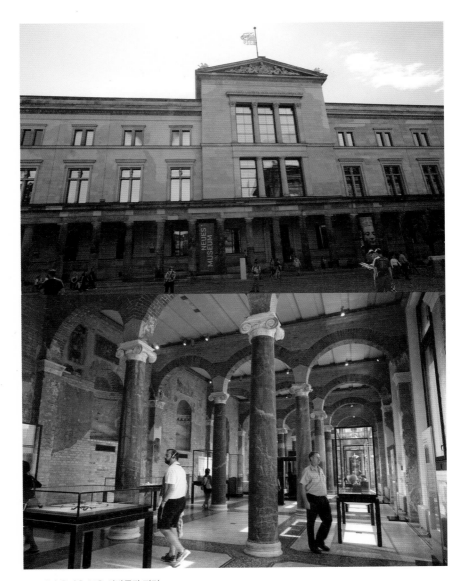

↑ 폭격의 흔적을 품은 신박물관 정면
↓ 과거의 흔적과 현재가 조화를 이루어 복원된 신박물관 전시실

감 넘치게 표현해 놓았다.

독일 고고학자들은 1864년부터 발굴 작업을 시작한 페르가몬 신전 유적을 오스만터키 정부의 허가를 얻어 독일로 1897년부터 옮겨 오기 시작했다. 역사와 미술에 대한 관심보다는 엘긴 마블파르테논 신전의 대리석 장식을 가져왔던 대영제국과 겨뤄 더 위대한 고고학적 업적을 남기겠다는 독일제국의 야심이 더 크게 작용했다고 한다. 영국박물관의 '엘긴 마블'도 놀랍지만 신전을 그대로 옮겨다 놓은 페르가몬 박물관의 제우스 신전은 말 그대로 어마어마하다.

페르가몬 박물관은 이밖에도 이슬람미술과 근동미술 등 다양한 소장품을 자랑하는데 특히 파란 유리 타일로 장식된 고대 바빌론의 '행진대로'와 황금빛 동물들이 그려진 '이슈타르의 문', 복층으로 이뤄진 로마 하드리아누스 황제 시대의 시장 출입문이 실물 크기 그대로 전시돼 있다. 박물관 섬을 이루는 건축군 중에서 가장 규모가 큰 페르가몬 박물관은 베를린에서 가장 인기가 있는 박물관으로 언제나 입장객들의 줄이 길게 늘어서 있다.

박물관섬의 건물들은 2차 세계 대전 중 심하게 훼손됐다. 사회주의를 채택한 동독은 복원이 가능한 건물들은 고쳐서 용도를 변경해 사용했지만 나머지는 방치하다시피 했다. 통일 후 독일 정부는 '문화국가의 위상확립'을 통일조약에 포함시키고 독일 문화의 상징인 박물관섬 복원에 최대의 관심을 쏟았다. 단순한 국가문화유산 복원 차원이 아니라 건축, 기술, 박물관학, 역사적 기념물의 보호관리 측면에서 최고의 성과를 이뤄야 한다는 데 이견이 없었다. 1999년 박물관섬 마스터플랜이 세워졌다. '역사의 맥락을 살려 미래로 연결시킨다'는 철학을 담은 마스터플랜의 핵심은 다섯 동의 박물관을 독립적인 건축물로 유지하면서 지하에 새로운 연결통로를 만드는 것이었다. 따로 따로 설계되고 지어진 건물들을 하나로 통합함으로

써 늘어나는 방문객을 수용하고 미래의 박물관 기능에 부합하는 공간을 만든다는 취지이다.

　박물관섬 마스터플랜이 세워지기 2년 전인 1997년 신박물관Neues Museum 재건을 위한 국제설계 공모가 베를린 시립미술관협회 주관으로 실시됐다. 가장 심하게 손상된 신박물관을 과거과 현재의 조화를 통해 미래의 박물관으로 새롭게 탄생시킨다는 계획안을 내놓은 영국 건축가 데이비드 치퍼필드David Chipperfield가 재건 프로젝트를 맡게 됐다. 신박물관은 폭격으로 3분의 2 이상이 부서진 뒤 반 세기 넘게 방치되면서 그야말로 처참한 몰골이었다. 유리창은 성한 것이 하나도 없었고 웅장했던 돔 천장은 무너져 내렸으며 화재로 그을린 회랑들 사이로 바람이 들이쳤다. 이것을 원형에 충실하게 복원할 것인지, 아예 부수고 현대적인 건물로 새로 지을 것인지를 두고 한참 동안 논란이 오갔다. 치퍼필드는 고고학자가 유적지를 발굴해 복원하듯이 엄격한 기준에 맞춰 되살릴 것은 살리고, 복원이 불가능한 부분은 비워내 자신의 스타일로 채우는 방식의 절충안을 내놓았다.

　무너진 계단과 통로의 윤곽을 최대한 살리고 벽과 천장을 135만 개의 재생 벽돌로 덮는 방식으로 원설계자인 슈틸러의 신고전주의 분위기를 되살렸다. 치퍼필드는 전쟁의 상흔을 고스란히 살리면서도 새로운 박물관에 필요한 기능을 최대한 담아냈다. 기존 건물의 형태, 질감, 색감을 철저하게 연구한 뒤 가장 잘 어울리는 재료와 디자인을 첨가한 결과, 폭격으로 손상된 부분과 새로 가미된 부분은 한 치의 오차도 없이 절묘하게 이어져 마치 오래전부터 함께 있었던 듯 자연스럽고 아름답게 짜맞춰 졌다. 치퍼필드는 옛 건물의 타일과 벽화의 흔적, 총탄과 폐허의 흔적들까지도 그의 정교한 프레임 속에 담아 넣었다. 까다롭게 선택한 재료들, 극도로 세심한 디테일 처리로 옛것과 새것의 이질성을 훌륭하게 극복해 냈다. 죽었던 건물에 켜켜이 쌓인 과거의 흔적을 보존하면서 무너진 벽돌을 다시 쌓고 이어 붙여 새

롭게 되살리는 데 12년이 걸렸다.

건축비평가 하인리히 베피니히 박사는 "남아 있는 공간들을 최대한 보전한 치퍼필드의 전략은 공감 능력과 창의성을 보여 줄 뿐만 아니라 기존의 역사적인 것에 대한 존중을 보여 주었고, 그 결과 베를린은 매혹적인 신박물관을 되찾았다"면서 '도전적이고 지적이며 미학적인' 치퍼필드의 작업을 높이 평가했다. 2009년 리뉴얼 공사를 마치고 개관했을 때 앙겔라 메르켈 총리는 "유럽 문화사에 길이 남을 건축물"이라고 찬사를 보냈다. 박물관섬 프로젝트로 추진 중인 새로운 입구 건물 '제임스 사이먼 갤러리'도 치퍼필드의 디자인으로 지어지고 있다.

신박물관은 지하에서부터 올라오면서 시대별로 유물을 관람할 수 있도록 전시를 구성했다. 이곳에서 가장 중요한 유물은 네페르티티 여왕의 흉상이다. 네페르티티는 클레오파트라와 함께 이집트 3대 미녀의 한 명으로 꼽히는 18왕조의 파라오 아케나톤의 부인이며 투탕카멘의 양어머니다. '네페르티티'라는 단어가 자체가 '미녀가 왔다'는 의미라고 하며 혹자는 역사를 통틀어 가장 아름다운 여인이라고 칭하기도 한다. 석회석에 화려하게 채색된 흉상은 기원전 1340년 경 제작된 것으로 가느다란 목선과 완벽한 이목구비, 살짝 드리운 미소가 눈길을 사로잡는다. 이집트 정부는 1914년 아마르나에서 이 흉상이 발굴될 당시 독일이 그 진가를 알아보고 몰래 빼돌렸다며 계속 반환을 요청하고 있다.

박물관섬 마스터플랜과 함께 독일의 수도 베를린 한복판에서는 원대한 문화 프로젝트 '베를린성-훔볼트포럼'이 진행 중이다. 프로이센왕국 시절에 세워진 베를린성城을 복원하고, 이곳에 범세계적인 문화·예술·학문의 중심 기능을 수행하는 '훔볼트 포럼'을 출범시킨다는 계획이다. 이 프로젝트는 19세기 초반 대학과 박물관 및 도서관의 통합을 통해 국경과 인종을 초월하는 예술, 문화, 학문을 위한 자

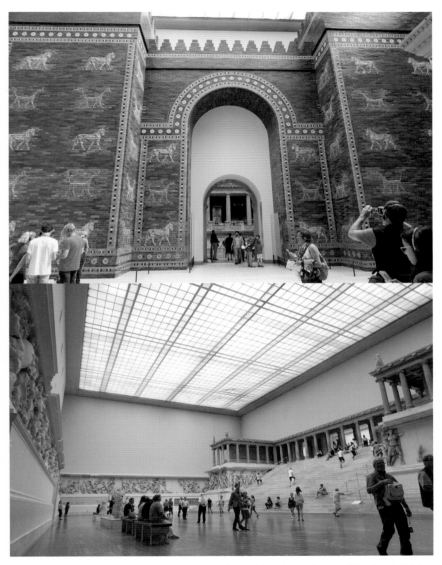

↑ 푸른 타일로 장식된 이슈타르의 문. 이 문은 20세기 초에 발굴되어 복원된 뒤 페르가몬 박물관에 전시되었다.
↓ 신전을 그대로 옮겨다 놓은 페르가몬 박물관의 제우스 신전

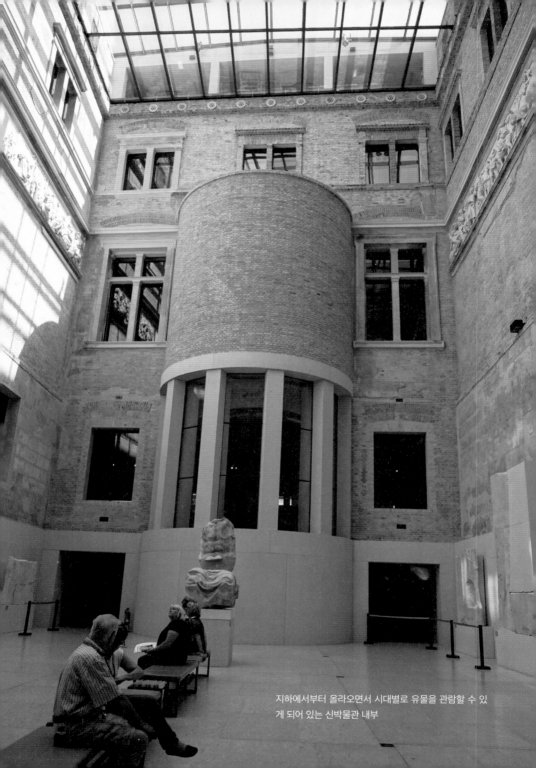

지하에서부터 올라오면서 시대별로 유물을 관람할 수 있게 되어 있는 신박물관 내부

유로운 공간을 설립하고자 했던 훔볼트 형제의 이념을 계승한 것이다.

박물관섬 남쪽 옛 성이 있던 자리에 2019년 완공을 목표로 신축 중인 건물은 2008년 공모를 통해 선정된 이탈리아의 건축가 프랑코 스텔라가 설계했다. 스텔라는 바로크양식으로 베를린성의 상징인 멋진 돔을 복원하고, 북서쪽은 현대적인 디자인의 건물을 배치해 과거와 미래가 공존하는 공간을 구상했다. 지하 1층, 지상 4층 규모로 총면적 5만 5천 제곱미터 규모의 포럼은 아고라, 학문의 장, 전시공간으로 구성될 예정이다.

학문의 장은 최고 수준의 연구를 위한 학문의 중심지 역할을 수행하게 된다. 이곳에서는 베를린 시립박물관의 유럽 외 지역 수집품에 대한 연구와 훔볼트 대학이 소장하고 있는 역사적 가치가 있는 학술 수집품들에 대한 연구가 진행된다. 훔볼트 포럼 전체 면적의 절반가량인 2만 4천 제곱미터를 차지하는 전시 공간에는 베를린 국립박물관 산하 인류학박물관과 베를린시 외곽에 있는 다렘 아시아박물관 훔볼트 다렘이 이전하게 된다. 아시아문화박물관에는 한국·중국·일본 등 동아시아 3국을 위한 전시 공간이 별도로 설치된다.

베를린성은 지난 500년 격동의 독일 역사를 압축해 보여 주는 곳이다. 15세기 중반 프로이센의 왕궁으로 지은 르네상스 스타일의 성은 1700년부터 개축되기 시작해 1716년 쉰켈과 그의 제자 스튈러의 작업으로 멋진 바로크스타일 돔이 완성됐다. 1919년 11월 혁명 이후 바이마르공화국 시절까지 박물관으로 사용되다가 2차 세계 대전 당시 심하게 손상되자 동독의 공산당은 1950년 이를 완전히 허물고 1976년 동독 공산당사인 '공화국의 전당'을 건립했다. 통독 후에 역사적 흉물로 전락한 옛 공산당사는 2008년 '석면 등 위험도가 높은 환경물질'을 이유로 철거되고 2009년 7월 베를린성-훔볼트포럼 재단이 설립됐다. 이제 훔볼트 포럼의 탄생과 함께 베를린성은 새로운 역사를 쓰는 일만 남았다.

본질에 충실한 조용한 건축가

데이비드 치퍼필드

DAVID CHIPPERFIELD, 1953~

1953년 영국 런던에서 태어난 데이비드 치퍼필드는 런던의 유명 건축학교 AAArchitectural Association 스쿨에서 학위를 받은 뒤 영국 최고의 건축가들인 더글러스 스티븐, 리처드 로저스, 노먼 포스터의 사무실에서 실무를 다졌다. 1985년 런던에 데이비드 치퍼필드 건축사무소를 설립한 후 건축가로서 본격적인 업무를 시작한다.

치퍼필드는 고전적이고 미니멀리즘적인 특성으로 일관하고 있다. 자기 과시에 가까운 난잡하고 복잡한 조형의 건축이 포스트모던이라는 이름으로 판을 칠 때에도, 그는 차분하게 건축이 전통적으로 고심해 온 근본적인 문제에 충실하며 냉철한 자세를 유지했다. 실속 있는 건축을 위한 신념을 고수하는 그의 작품은 화려하지 않지만 품위가 있고 세련미를 지닌다.

그는 영국보다 외국에서 더 높은 명성과 많은 경력을 쌓았다. 영국에서는 포스터와 로저스처럼 하이테크 건축을 추구하는 쟁쟁한 스타들이 아성을 구축하고 있는데다, 공들여 준비한 테이트 모던 국제현상설계의 우승을 스위스 바젤 출신의 신예

건축가 그룹 헤어초크와 드 뫼롱이 가져간 것이 영국 밖으로 눈을 돌리게 된 계기가 되었다. 결과적으로 아시아 각국과 서유럽에서 많은 프로젝트를 수행하면서 국제적 명성을 얻게 된다. 특히 독일의 공공미술관과 박물관 건축에서 활약이 두드러졌다. 고전건축 개념을 현대적으로 재해석해 내는 데 탁월한 그의 대표작 중 하나는 베를린 신박물관 리모델링 프로젝트다.

1997년 실시된 현상공모에서 당선한 치퍼필드는 제2차 세계 대전 때 파괴된 19세기 건물을 최대한 활용하면서 새로운 공간으로 탈바꿈시킨다. 베를린 신박물관은 그에게 건축가로서 얻을 수 있는 많은 영광을 안겼다. 그는 영국과 독일의 건축에 대한 공로를 인정받아 기사작위를 받았다. 2011년에는 권위 있는 미스 반 데어 로에 상, RIBA영국 왕립건축연구소 금메달을 받았고 2012년에는 베네치아 비엔날레 건축전의 전시 총감독을 맡았다. 치퍼필드는 슈투트가르트에 위치한 빌덴덴 퀸스테의 아카데미에서 건축을 가르쳤고(1995~2001) 2011년에는 예일대학 건축학과의 노먼 포스터 방문교수를 역임했다.

영국 런던의 곰리 스튜디오(2001~2003), 미국 아이오와의 데스 무안 공공도서관(2002~2006), 영국 글래스고 BBC 스코틀랜드 본부(2001~2007), 앵커리지 박물관(2003~2009), 베를린 신박물관(1997~2009), 독일 에센의 폴크방 미술관 신관(2007~2010), 미국 세인트루이스 아트뮤지엄(2005~2013) 등을 완성했다. 뿐만 아니라 베를린 박물관섬의 제임스 사이먼 갤러리(2007~2017), 쿤스트하우스 취리히(2008~2020), 스톡홀름의 노벨센터(2013~2018), 서울의 아모레퍼시픽 본사건물(2010~2017) 등 현재 진행 중인 프로젝트도 전 세계에 골고루 분포돼 있다.

SITE davidchipperfield.co.uk

함부르거 반호프 현대미술관

HAMBURGER BAHNHOF MUSEUM

회화, 조각, 설치, 미디어 등 장르를 불문하고 현대미술의 최신 동향을 가장 빨리 접할 수 있는 곳으로 베를린을 꼽는다. 전쟁과 분단으로 인해 수십 년간 침잠했던 베를린이 그간의 공백을 순식간에 만회하고 세계 현대미술의 메카로 급부상할 수 있었던 비결 중 하나는 다양한 예술의 흐름을 소화하는 전시공간이 풍부하다는 점이다. 오랜 세월동안 베를린 장벽 옆에 버려졌던 기차역에서 새롭게 변신한 함부르거 반호프 현대미술관은 현대미술계에서 베를린의 위상을 끌어올린 국제적 명소로 꼽힌다.

ADD Invalidenstraße 50-51, 10557 Berlin, Germany
TEL 49-30-266424242
OPEN 10:00-18:00 10:00-20:00(목) 휴관일: 월요일, 12/24~25
SITE smb.museum/en/museums-and-institutions

폐허가 되었던 기차역의 놀라운 변신

1847년 후기 르네상스양식으로 지어진 3층 규모의 건물 함부르거 반호 프는 이름 그대로 베를린에서 함부르크로 향하는 기차역이었다. 고전주의 시대에 지어진 기차역으로는 베를린에서 유일하게 남아 있는 건물이다. 1880년대 말까 지 함부르크와 베를린을 오가던 기차가 머물던 역은 1884년 새 노선이 개발되면 서 열차운행이 중단되고 이후 교통박물관으로 사용되다 2차 세계 대전으로 그마 저 문을 닫았다. 전쟁으로 건물 일부가 파괴되고 바로 옆으로 베를린 장벽이 설치 되면서 수십 년 동안 민간인의 접근이 불가능한 채 폐허로 방치되었던 것이다.

그러던 중 베를린 탄생 750주년인 1987년 베를린시에서 기차역 일부를 복구해 '베를린으로의 여행'이라는 기획전시를 열었다. 이 전시공간을 관심 깊게 본 스위 스의 큐레이터 헤럴드 제먼이 이듬해 이곳에서 '무시간Zeitlos'이라는 제목으로 대규 모의 현대미술 전시를 기획했다. 대규모의 폐허 공간이 현대미술과 이루는 기묘한 조화는 세간의 비상한 관심을 모았고, 군사지역 내의 문화예술공간이라는 새로운 쓰임새를 발견한 베를린의회는 1989년 함부르거 반호프를 현대미술관으로 사용 하기로 결정했다. 1990년 독일 통일과 함께 미술관 개축작업은 탄력을 받아 7년간 의 긴 공사 끝에 낡은 기차역은 멋지게 변신했고, 1996년 11월 1일 지금의 현대미 술관으로 개관했다. 베를린의 많은 건축물들은 이처럼 독일 역사와 궤를 같이한다 는 점에서 매우 특이하고 흥미롭다.

개축작업을 맡은 건축가 요제프 파울 클라이후에스는 기존 역사의 철골구조를 그대로 살려 거대한 중앙전시실로 만들었다. 양옆으로 기존의 창고 건물을 날개처 럼 연결해 공간을 확장한다는 계획이었지만 예산상의 문제로 미완성인 채로 개관 했고 지금도 계속 확장 공사 중이다.

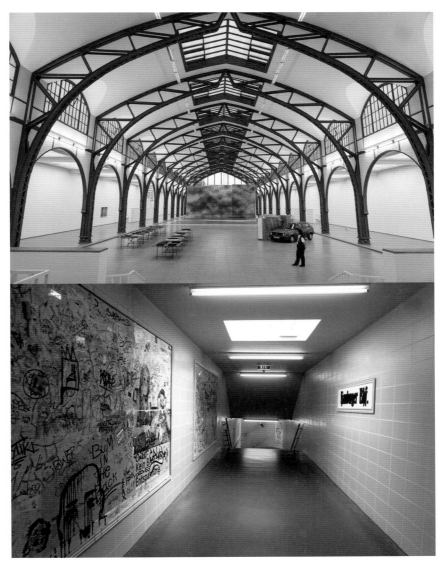

↑ 기존 역사의 철골구조를 그대로 살려서 만든 거대한 중앙전시실
↓ 기차역에서 지하철역으로 연결되는 통로처럼 만들어진 복도. 기획전시가 열리고 있다.

기차역을 개조한 미술관으로 가장 유명한 곳이 파리의 오르세 미술관이다. 파리에서 프랑스 북서지역 오를레앙으로 가는 간선철도의 역사로 쓰였던 이 건물은, 해체될 위기를 가까스로 면하고 지난 1986년 폐쇄된 지 47년 만에 미술관으로 다시 태어났다. 특히 1848년부터 1914년까지 시각예술의 다양성을 보여 주고 있는데, 루브르의 쥬드폼 미술관에서 가져온 인상주의 작품들과 후기 인상파 작품이 미술관의 하이라이트다.

반면 함부르거 반호프의 중앙전시실과 창고 건물은 규모가 큰 현대미술 작품을 전시하거나 설치작업을 하기에 안성맞춤이다. 국립미술관의 소장품 가운데 1960년대 이후 작품들이 이전해 왔고, 수준 높은 현대미술 작품들을 소장한 개인 컬렉터 에리히 막스가 장기 대여 형식으로 자신의 소장품을 내놓았다. 공적인 소장품과 개인 소장품이 결합됐다는 점도 특이하다.

미술관은 20세기 현대미술의 두 거장인 요제프 보이스(1921~1986)와 앤디 워홀(1928~1987)의 대표작품들을 상설전시 형태로 전시하고 있다. 보이스는 예술가, 교육자, 현대적 무당이라는 다양한 역할을 자처하며 파격적인 작품을 선보인 독일 전위예술의 선구자로 백남준과 함께 국제적인 전위예술운동 그룹 플럭서스에서 활동했다. 그의 난해한 작품을 이해하는 코드는 그가 자주 입에 올렸던 2차 대전 당시의 신비로운 경험이다. '보이스 신화'라고 부르는 이야기를 요약하면 이렇다. 2차 세계 대전 중이던 1944년 그는 통신기사로 독일의 전투기 JU87 안에 있었다. 적군의 공격을 받아 전투기가 크리미아 반도에 추락했는데 조종사는 그 자리에서 죽고 보이스는 전투기 후미에 낀 채 심한 부상을 입었다. 사경을 헤매던 그를 지역의 유목민인 타타르인들이 집으로 데려가 동물의 지방으로 상처를 치료하고 펠트로 몸을 따뜻하게 감싸 구해 주었다.

보이스 신화는 진위에 대해 논란이 많았다. 2013년《슈피겔》지는 논쟁을 불식시

한적하고 여유 있는 공간이 미술 감상을 위한 최적의 조건을 제공한다.

키는 편지를 공개했다. 1944년 8월 3일 소인이 찍힌 편지는 보이스가 전투기 조종사의 가족에게 보낸 것으로, 전투기가 러시아의 포격을 받고 추락했으며 러시아의 노동자들과 여인들이 그를 구해 줬다고 적혀 있었다. 논란에도 불구하고 보이스 신화는 그를 세계적인 예술가로 만드는 데 중요한 역할을 했다. 보이스는 동물의 지방 덩어리와 펠트를 재료로 이용해 병과 고통, 상처와 죽음, 삶의 무상함을 강조하는 작품과 행위들을 선보임으로써 유명세를 탔다.

함부르거 반호프는 그 유명한 '비계덩어리'들을 비롯해 보이스의 대표적인 작품들을 가장 많이 소장, 전시하고 있다. 백남준의 대표작품도 이곳에서 다수 만날 수 있다. 이밖에도 사이 톰블리, 로버트 라우션버그, 댄 플레빈, 제프 쿤스, 브루스 나우먼 등 아방가르드부터 미니멀리즘, 미국 포스트모던, 독일 신표현주의, 신야수파 등 주요 미술운동 대가들의 작품을 총망라하고 있다. 여기에 베를린 국립미술관에서 대여한 백남준, 존 케이지, 게르하르트 리히터 등이 가세해 베를린의 새로운 현대미술 명소로 단번에 부상했다.

중앙전시실에서는 대규모의 기획 초대전이 열리고 상설전시는 양쪽에 날개처럼 연결된 전시장에서 한다. 전시장에는 대가의 작품들이 대작들 중심으로 가득하다. 창고였던 공간의 넓은 천장과 공간감을 최대한 활용해 한 작가에게 널찍널찍하게 공간을 할애하고 있어서 현대미술을 전시하고 감상하기에 최적의 공간이라는 생각이 든다.

유명한 작품들은 이루 열거할 수 없을 정도로 풍성하고 고정관념을 망치로 깨부수듯 파격적인 작품이 즐비한 미술관은 크게 붐비지도 않고 여느 미술관과 달리 편안한 분위기 속에서 작품을 감상할 수 있어서 더욱 좋다. 구석구석 들여다보면 모든 것이 예술작품이어서 미술관을 돌아보는 재미가 쏠쏠하다. 중앙홀 왼쪽으로

파격적이고 실험적인 현대미술 작품이 가득한 함부르거
반호프 미술관은 베를린 문화의 명소로 자리 잡고 있다.

↑ 온갖 종류의 예술서적을 갖추고 있는 미술관 내의 서점
↓ 운하 옆에 위치해 조망이 좋은 미술관 카페 겸 레스토랑

연결통로를 만들면서 긴 플랫폼처럼 덧대고 기차역에서 지하철역으로 연결되는 지하통로처럼 만들었는데 이것도 작품이다. 이곳에서는 기획전시도 열린다. 계단을 오르고 복도를 지나 다시 내려가면 전시공간이다.

전시장을 둘러보고 창고 복도를 지나오다 보면 흰색으로 칠한 긴 복도가 참으로 지루하게 계속된다. 무심코 고개를 들어 천장을 보니 단어들이 드문드문 적혀 있다. 관람객들이 지루함을 느낄 것 같아서 개념미술 작품을 주문해 설치한 것이라고 했다. 벽면을 예술 서적으로 가득 채운 미술관 내의 서점은 매우 인상적이다. 전문가를 위해 갖춘 분야별 전문 서적부터 어린이들의 예술 교육용 그림책까지 없는 게 없다. 마당 한쪽에 있는 카페 겸 레스토랑도 베를린의 명소이니 꼭 들러 보길 권한다. 옆문을 열고 나가면 운하 옆으로 야외 테이블이 놓여 있다. 시원한 맥주 한잔을 마시면서 작품들을 음미해 보면 다리의 피로가 싹 달아난다.

함부르거 반호프의 브리타 슈미츠 오베르쿠스토딘 수석 큐레이터는 "신국립미술관이 있기는 하지만 늘어나는 소장품과 새롭고 실험적인 현대미술을 소화하기엔 역부족이었는데 함부르거 반호프가 개관하면서 최신 미술계의 흐름을 보여 주는 전시장으로서 그 역할을 훌륭하게 해내고 있다"고 설명했다. 과거에 여행객들을 실어 날랐던 기차역이었던 것처럼 끝없이 변화하는 '바로 지금의 예술'이 오고 가는 곳이 함부르거 반호프 현대미술관이다.

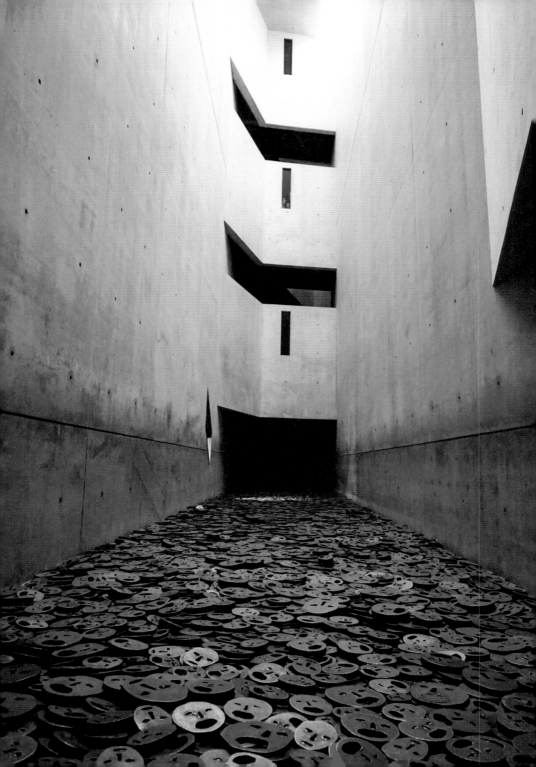

베를린 유대인 박물관

JUDISCHES MUSEUM BERLIN

나치의 광적인 반反 유대주의는 600만 명의 유대인이 학살당하는 참담한 결과를 낳았다. 20세기 역사에서 인류가 가장 부끄럽게 여기는 참혹한 범죄에 대해 가해자인 독일은 다양한 방식으로 참회를 계속해 오고 있다. 베를린 유대인 박물관은 과거에 대한 독일인들의 속죄의 뜻을 담은 대표적인 장소일 뿐 아니라 건축적으로도 비상한 관심을 모으는 장소다. 완공된 지 2년 만인 2001년 9월 정식 개관한 박물관은 비어 있는 상태에서도 전 세계에서 수많은 방문객들이 찾았고, 지금은 베를린에서 가장 인기 있는 방문지로 꼽힐 정도로 많은 관심을 받고 있다.

ADD Lindenstraße 9-14, 10969 Berlin, Germany
TEL 49-30-25993300
OPEN 10:00-22:00(월요일) 10:00-20:00(화~일)
SITE jmberlin.de

비극적인 역사에 대한 속죄와 참회

린덴스트라세 14번지에 있는 이 박물관은 그 자체로 독일의 유대인들이 겪었던 참담한 역사를 보여 주는 동시에 인간의 존엄성이 왜 중요한 가치인지, 올바른 역사의식이란 무엇인지를 일깨워 준다. '도시와 역사의 맥락 안에서 특별한 감동을 주는 예술작품으로서의 건축물'을 보여 주는 대표적 사례라는 데에는 이견의 여지가 없다. 말없이 서 있을 뿐인 건물이 이런 철학적이고 어려운 과제를 훌륭하게 수행할 수 있다는 것이 놀라울 뿐이다.

비극적 역사의 무게감과 엄숙함을 시각적, 공간적 언어로 완벽하게 표현한 건축가는 다니엘 리베스킨트Daniel Libeskind다. 폴란드계 유대인이지만 미국에서 태어나 자라고 교육받은 그가 설계한 포스트모던 양식의 건축물은 외형과 외부 장식, 내부 디자인의 세세한 부분에 이르기까지 복잡하고 심오하고 무거운 철학적 개념들을 담고 있다. 1989년까지만 해도 그는 대학에서 이론 강의에 전념하며 실현 불가능한 건축 설계와 드로잉을 발표하는 '언빌트 건축가'였다. 이스라엘에서 음악을 공부한 뒤 미국과 영국에서 건축을 전공한 그는 음악을 드로잉의 모티브로 삼기도 하고 실현 불가능해 보이는 비정형의 드로잉을 통해 자신의 건축철학을 보여 주는 것으로 전문가들 사이에서 이름을 알리고 있었다. 상상력으로 가득한 그가 첫 번째로 도전한 국제 설계 공모전이 베를린 유대인 박물관이었다.

리베스킨트가 설계한 유대인 박물관은 시작부터 다르다. 건축물이란 의례 입구를 통해 들어가는 것이라는 상식을 깬다. 티타늄과 아연 합금으로 뒤덮인 이 건축물에는 입구가 없다. '리베스킨트 빌딩'이라고 불리는 박물관에 들어가려면 옆에 있는 옛 건물, 즉 베를린 박물관 건물의 입구를 통해야 한다. 바로크양식의 베를린 박물관은 과거에 프로이센의 법원으로 사용됐던 곳이다. 건물에 들어서면 정원 쪽

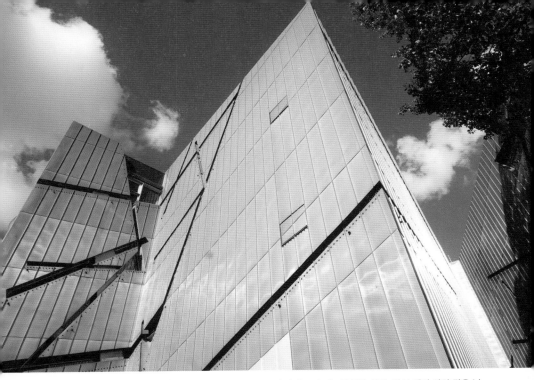

티타늄과 아연의 합금으로 금속성이 느껴지는 박물관 외관. 칼로 베인 상처 같은 날
카로운 선들이 긴장감을 높인다.

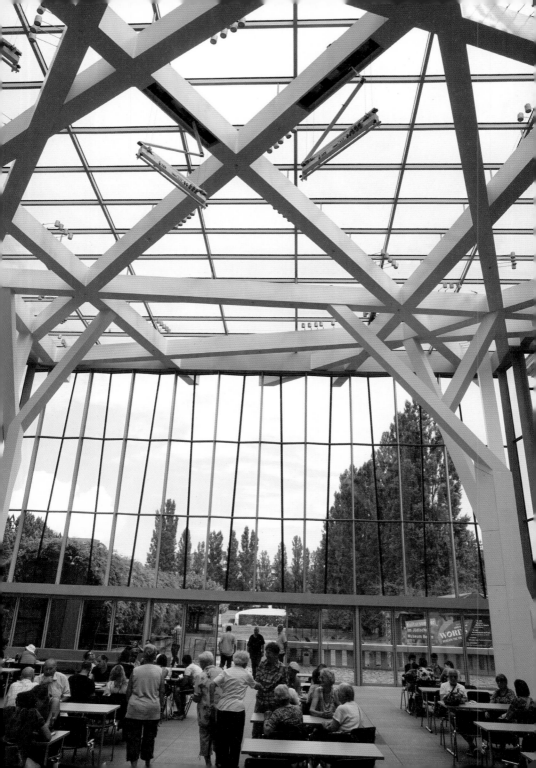

으로 탁 트인 '유리정원'이 눈앞에 펼쳐진다. 건물이 완성된 당시까지만 해도 주차장으로 쓰였던 공간은 지그재그로 된 강철재와 유리로 된 천장을 얹은 휴식공간이 됐다. '유리정원'은 유대인 박물관이 개관하고 6년 뒤인 2007년 리베스킨트의 설계로 완성됐다. 입구 왼쪽의 기념품 판매소 앞쪽으로 계단실이 있다. 60도로 급격하게 경사진 이 계단을 내려가면 긴 복도가 나온다.

박물관 안내를 해준 독일인 가이드 카르스텐 크리거는 "유리정원은 18세기에 지어진 베를린 박물관 건물과 21세기에 지어진 포스트모던 양식의 유대인 박물관 건물을 공간적으로 이어 주는 역할을 하고, 급격한 경사에 이어지는 긴 복도는 방문객들이 시간여행을 하도록 이끌어 주는 건축적 장치"라고 설명했다.

박물관 건물은 나치의 대학살로 희생된 수백만 유대인의 비극적 역사를 보여 주는 상징적인 장치들로 가득하다. 건물 전체가 의미의 덩어리라고 보면 된다. 건물의 지그재그 구조는 유대인의 표식인 '다윗의 별'이 부러진 모양이다. 그 모양은 하늘에서 봤을 때 확연히 나타나지만, 건물 내부를 관람하는 동안에도 미로처럼 끝없이 흩어지는 좁은 복도와 어디쯤인지 가늠할 수 없는 야릇한 공간감으로 인해 어렴풋하게나마 느낄 수 있다. 박물관의 복도를 이동하는 동안 어느 곳에서도 수평으로 서 있을 공간이 없음을 체험하는 것은 매우 중요한 감상 포인트다.

리베스킨트는 건물 청사진을 발표할 때 박물관을 '선線 사이'라고 불렀다. "사고와 조직, 관계에서 어긋나는 두개의 선을 표현하고자 했다. 똑바로 뻗어 있는 하나의 선은 수많은 조각으로 날카롭게 부서지고, 다른 하나는 우여곡절이 많지만 정체성을 이어 가는 유대인의 디아스포라를 상징하는 선이다."(리베스킨트, 1998)

그 말대로 박물관의 외벽과 창문, 그리고 내부에는 무수히 그어진 날카로운 선들이 교차한다. 금속 외벽의 차가움과 난도질당한 듯 잘라진 선들은 보기에도 섬

뜩하고 긴장감을 높인다. 무의미해 보이는 선들은 마구잡이로 그어진 게 아니다. 2차 세계 대전 전에 베를린에서 살았던 독일인과 유대인 유명 인사들의 거주지를 지도상에서 연결해 얻어 낸 매트릭스다.

리베스킨트가 이 건축물의 구조적 요소로 택한 기본 개념은 '공백void'이다. 그가 공백을 담론으로 선택한 이유는 '무의미'를 내재한 사건의 흔적을 보여 주기 위해서였다. 즉 '아무 의미 없이' 희생된 유대인들, 그로 인한 단절된 역사와 사람들이 떠난 자리, 재가 돼 버린 인간성 등 그가 표현하고자 했던 모든 종류의 무의미함이 건물 곳곳에서 '공백'이라는 역설적인 공간을 통해 느낌으로 다가온다. 실제 그 공간을 가보면 그 의도를 충분히 이해할 수 있다.

2층 구석에 있는 '공백의 기억'은 공백을 극단적으로 체험할 수 있도록 만들어 놓은 공간이다. 노출 콘크리트 벽이 높이 서 있는 기다란 공간은 원래 아무것도 없는 빈 공간으로 설계된 것인데 지금은 바닥에 이스라엘의 조각가 메나슈 카디슈만의 작품 〈샬레헤트나엽이라는 뜻의 히브리어〉가 설치돼 있다. 쇠로 만든 얼굴 조각 1만 개가 바닥에 깔려 있다. 각기 다른 크기에 다른 표정인데 그 표정은 한결같이 불행과 고통을 호소하고 있다. 사람들이 그 위를 지나가면 쇠로 만든 얼굴들이 서로 부딪치며 삐거덕삐거덕 괴상한 소리를 낸다. 비명 같은 소리를 들으며 감옥에서 인간성을 말살당한 채 죽음을 기다리는 불안과 공포에 휩싸인 사람들의 심정이 어땠을지를 상상하게 된다.

박물관의 미로들은 세 개의 축을 따라 유대인이 처했던 비극적인 상황을 체험하도록 관람객을 이끈다. 30도의 완만한 경사로 올라가는 긴 복도는 '연속성의 축'이다. 기나긴 베를린의 역사는 미로처럼 계속되다가 무질서하게 갈라진 좁고 긴 공간들과 함께 사라진다. 마치 유대인들이 어느 순간 도시에서 사라졌던 것처럼. 또 다른 축은 '방랑의 축'이다. 그 끝에 있는 문을 열고 나가면 '추방의 정원'이 있다.

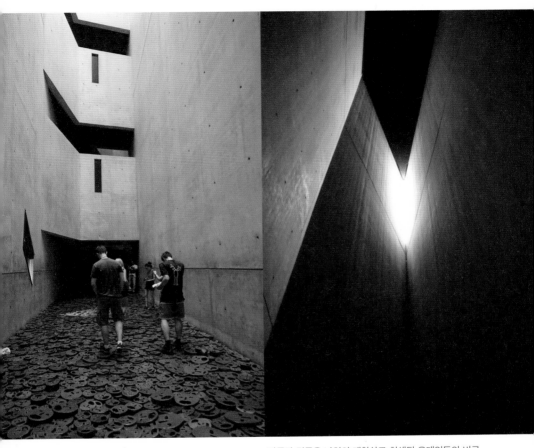

박물관 건물은 나치의 대학살로 희생된 유대인들의 비극
적 역사를 보여 주는 상징적인 장치들로 가득하다. 역사
적 단절을 극적으로 보여 주는 공간 '공백의 기억'과 홀로
코스트 타워

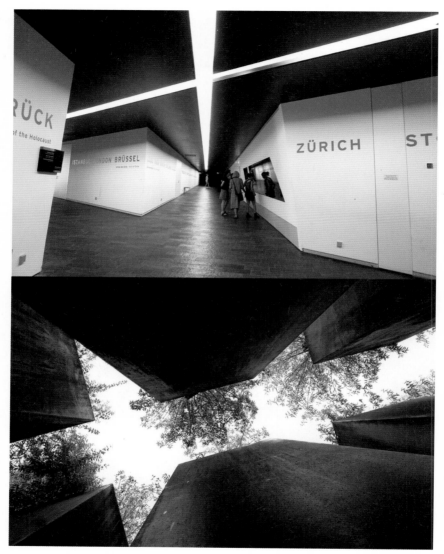

↑ 미로처럼 복잡한 복도 '연속성의 축'
↓ 추방당한 불안한 심정을 표현한 '추방의 정원'

'추방의 정원'에는 12도의 경사로 비스듬히 기울어진 49개의 콘크리트 기둥들이 세워져 있다. 그 사이를 걸어가다 보면 기울어짐 때문에 공간이 갑자기 낯설어진다. 리베스킨트는 독일에서 추방당해 불안한 마음으로 낯선 땅에 도착한 유대인들이 느꼈던 심정을 표현하고자 했다. 그는 이곳이 '역사에서의 조난'을 상징한다고 표현했다. 과거의 어두운 역사를 알지 못하는 천진한 아이들은 기둥 사이를 숨바꼭질하듯 돌아다닌다. 콘크리트 기둥 위에는 희망을 상징하는 러시안 졸참나무가 심어져 있다.

세 번째 축은 '홀로코스트(유대인 대학살) 축'이다. 독일인 가이드는 "백 마디 설명을 듣는 것보다 직접 느껴 보는 게 중요하다"고 말하고는 총총 사라졌다. 그 이유를 곧 알게 됐다. 비참하게 학살당한 사람들이 지녔던 물건들이 추억과 함께 전시돼 있는 복도를 지나면 그 끝에는 무거운 철문이 있다. 그 문을 열고 들어가면 '홀로코스트 타워'다. 묵직한 철문이 쿵 소리를 내며 닫히는 순간 등줄기가 서늘해진다. 20미터 높이의 노출 콘크리트 탑은 출구도 없고 창문도 없다. 절대 어둠에 놓인 공간을 밝히는 것이라곤 천장 쪽으로 살짝 열린 창을 통해 들어오는 가느다란 빛이 전부다.

평상시에는 이 창문을 통해 박물관 뒤편에 있는 초등학교에서 아이들이 웃고 떠드는 소리도 들린다고 한다. 어둠 속에서 한줄기 빛에 의지해 가만히 서서 자유와 희망을 잃어버린 사람들의 절망과 공포가 얼마나 컸을지 상상하게 된다. 어디로도 갈 수 없는 복도, 벽에 가로막힌 계단들을 지나면서 유대인들의 상처와 분노, 고통, 그리고 비틀린 역사를 생각하지 않을 수 없었다.

비극의 상처를 치유하는 건축예술가

다니엘 리베스킨트

DANIEL LIBESKIND, 1946~

베를린 유대인 박물관의 독특한 디자인으로 '소통하는 미술관'이라는 새로운 양식
의 건축물을 창조해 낸 다니엘 리베스킨트는 그의 연배에서 매우 두각을 나타내는
세계적인 건축가 중의 한명이다. 건축을 통해 역사를 재해석해 내는 출중한 능력은
폴란드계 유대인인 그의 가족사와 밀접한 관계가 있다. 리베스킨트는 1946년 폴
란드 롯즈에서 태어났다. 그의 부모는 홀로코스트에서 극적으로 살아남았지만 폴
란드를 떠나기로 한다. 리베스킨트는 10대 시절에 가족과 함께 미국으로 이민해
뉴욕 브롱크스에서 청소년기를 보냈다. 음악에 재능을 보였던 그는 미국-이스라엘
문화재단의 장학금을 받아 이스라엘에서 음악을 공부하지만 건축에 더 흥미를 느
끼게 되면서 음악을 그만둔다. 뉴욕 맨해튼의 쿠퍼 유니온 미술대학 건축학부에서
기초를 닦은 그는 영국 에섹스 대학 대학원에서 1972년 건축이론과 건축사로 석
사학위를 받았다.

대학에서 학생들을 지도하며 스스로 건축 이론가로, 혹은 드로잉만으로 개념을 선

보이는 언빌트 건축가에 머물렀던 그는 1989년 베를린 유대인 박물관 국제현상설계에서 수상함으로써 세계적인 주목을 받는다. 유대인인 그에게 이 프로젝트는 각별한 의미가 있었다. 그는 나치에 희생된 유대인을 기리는 이 프로젝트를 성공적으로 마무리 짓기 위해 든든한 조력자인 부인 니나와 함께 베를린으로 옮겨 스튜디오 리베스킨트Studio Libeskind를 열고 전력투구했다.

완성도 높은 건축물로 그는 단번에 세계적인 건축가로 도약할 수 있었고, 이후 전세계에서 이와 비슷한 건축물의 설계자로 러브콜을 받았다. 영국 맨체스터의 임페리얼 전쟁 박물관(2001), 코펜하겐의 덴마크 유대인 박물관(2003), 미국 덴버 미술관(2006), 샌프란시스코 현대 유대인 박물관(2008), 로열 온타리오 박물관(2007) 등 독특한 아름다움을 지닌 기념관과 미술관, 박물관이 그의 작품 리스트를 장식하고 있다.

리베스킨트는 2003년 실시된 또 다른 역사적인 국제현상설계에서 우승하면서 명성과 재능을 재확인시킨다. 2001년 9·11 테러로 붕괴된 뉴욕 맨해튼의 월드트레이드 센터 재건 프로젝트인 '그라운드 제로' 마스터플랜이다. 그는 9·11 테러희생자 추모 조형물과 지하 박물관, 4개의 초고층 오피스타워, 교통 허브시설을 포괄하는 마스터플랜을 제안했다. 그는 공모전 당선 직후인 2003년 스튜디오 리베스킨트의 헤드쿼터를 베를린에서 뉴욕으로 옮기고 마스터플랜에 몰두하는 동시에 상업시설 등으로 활동 영역을 넓히기 시작한다.

'그라운드 제로' 프로젝트는 단계적으로 완공돼 격찬을 받고 있다. 거대한 사각의 조형물 아래로 물이 떨어지는 형태를 한 추모 시설이 2014년 완공된 데 이어 세계무역센터 쌍둥이 빌딩 자리에 '프리덤 타워'로 이름 지어진 신新세계무역센터가 2015년 마무리됐다. 이 빌딩은 건물 417미터에 첨탑 124미터를 합해 전체 높이가 541미터(1776피트)로 미국이 독립을 선언한 해 1776년을 기념해 정했다고 한다. 복합 교통센터도 공사 막바지에 있다.

디자인과 건축을 아우른 최근의 작품은 2015년 밀라노 엑스포를 계기로 지어진 반케 차이나 파빌리온Vanke China Pavilion이다. 반케 차이나는 중국 최대의 부동산개발

회사로 심천 등 중국 대도시에 혁신적인 디자인의 초고층 복합빌딩을 지어 높은 수익을 창출하고 있다. 반케 차이나 파빌리온은 밀라노 엑스포의 주제인 '음식'을 오랜 중국문화와 접목시킨 건축물이다. 리베스킨트는 회색 콘크리트로 된 나선형 건물 위에 용의 비늘을 연상하게 하는 4천 개의 붉은색 타일을 붙였다. 리드미컬한 패턴을 보이는 붉은색 타일은 보는 각도에 따라 색깔이 오묘하게 변해 건물에 입체감을 주고 위에서 물을 뿌리면 흘러내리면서 자동으로 세척되는 기능까지 지녔다. 건축과 도시 디자인에서 아주 특별한 인물로 꼽히는 리베스킨트의 주특기는 건축물을 통해 문화적 기억을 일깨워 주는 것이다. 이는 음악, 철학, 문학, 시에 대한 깊은 이해와 식견이 바탕이 됐기에 가능했다. 그가 추구하는 것은 그 용도와 무관하게 사람들에게 감동과 울림을 주고, 독특하며, 지속가능한 건축물을 창조해 내는 것이고 세계 곳곳에서 우리는 그의 건축물을 접할 수 있다. 이제 더는 그 누구도 그를 '언빌트 건축가'라고 말하지 않는다.

SITE libeskind.com

사죄하는 독일의 상징, 홀로코스트 추모공원

유대인 대학살이라는 끔찍한 범죄를 저지른 독일은 전쟁이 끝나고 나서 여러 가지 방법으로 사죄의 뜻을 나타냈다. 독일 전역에는 50개가 넘는 유대인 수용소 추모관 및 관련 박물관이 건립돼 있다. 그중에서도 베를린 시내에 있는 홀로코스트 추모공원은 진심으로 속죄하고 미래 세대가 바른 역사의식을 갖도록 노력하는 독일인들의 마음을 읽을 수 있는 대표적인 곳이다.

브란덴부르크 문 남쪽으로 5분 거리에 있는 홀로코스트 추모공원에는 6천여 평에 달하는 대규모 부지에 관처럼 생긴 2711개의 콘크리트 추모비가 세워져 있다. 2004년에 완공된 이곳에는 평균 무게 8톤에 달하는 콘크리트 추모비들이 높낮이를 달리하며 줄지어 서 있어 공동묘지를 마주하는 듯 비장함을 안겨 준다.

통일독일의 수도 베를린에 대규모 추모시설 건설을 주장한 사람은 저널리스트인 레아 로스와 역사학자 에버하르트 예켈이다. 베를린이 포츠다머 광장을 중심으로 급속한 속도로 발전을 거듭하고 있던 1990년대 초반이었다. 다니엘 리베스킨트의 유대인 박물관이 거듭되는 논란 속에 건설되던 시기다. 이미 유사한 시설이 많은

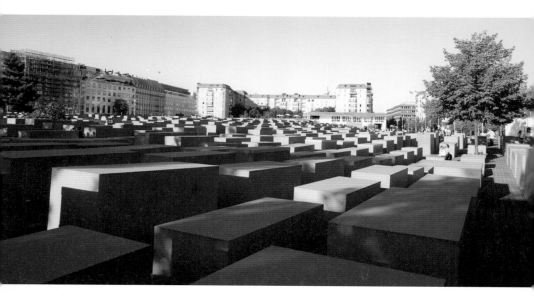

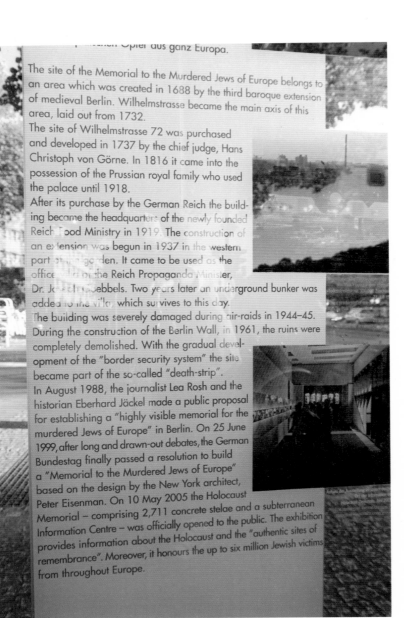

...en Opfer aus ganz Europa.

The site of the Memorial to the Murdered Jews of Europe belongs to an area which was created in 1688 by the third baroque extension of medieval Berlin. Wilhelmstrasse became the main axis of this area, laid out from 1732.

The site of Wilhelmstrasse 72 was purchased and developed in 1737 by the chief judge, Hans Christoph von Görne. In 1816 it came into the possession of the Prussian royal family who used the palace until 1918.

After its purchase by the German Reich the building became the headquarters of the newly founded Reich Food Ministry in 1919. The construction of an extension was begun in 1937 in the western part of the garden. It came to be used as the office of the Reich Propaganda Minister, Dr. Joseph Goebbels. Two years later an underground bunker was added to the villa, which survives to this day.

The building was severely damaged during air-raids in 1944–45. During the construction of the Berlin Wall, in 1961, the ruins were completely demolished. With the gradual development of the "border security system" the site became part of the so-called "death-strip".

In August 1988, the journalist Lea Rosh and the historian Eberhard Jäckel made a public proposal for establishing a "highly visible memorial for the murdered Jews of Europe" in Berlin. On 25 June 1999, after long and drawn-out debates, the German Bundestag finally passed a resolution to build a "Memorial to the Murdered Jews of Europe" based on the design by the New York architect, Peter Eisenman. On 10 May 2005 the Holocaust Memorial – comprising 2,711 concrete stelae and a subterranean Information Centre – was officially opened to the public. The exhibition provides information about the Holocaust and the "authentic sites of remembrance". Moreover, it honours the up to six million Jewish victims from throughout Europe.

상황에서 대규모 유대인 추모시설을 세울 바에야 그 돈을 복지에 사용하라는 반대 의견이 거셌다. 예켈은 반대하는 이들을 향해 "새 시대를 준비하는 지금이야말로 역사 앞에서 진실하고 겸허하게 반성해야 한다"고 역설했다.

격렬한 논쟁을 거친 끝에 정부와 의회는 홀로코스트 추모공원 건설에 대한 지지를 선언했다. 독일 정부는 성명에서 "600만 명의 유대인을 추모하는 시설을 통일 독일의 수도에 건립하는 것은 독일은 물론 세계가 이를 되풀이하지 말자는 메시지를 전하기 위함이다. 이것이 우리가 담당해야 할 역사의 책임"이라고 강조했다.

추모공원이 자리한 곳은 과거 히틀러의 최측근이었던 나치 선동가 괴벨스의 집무실이 있었던 곳이다. 1994년 현상설계가 진행돼 아이젠먼이 선택됐다. 이곳은 기념물이라고 하지만 길에서 보면 별 것이 아닌 것 같다. 사전 정보가 없다면 그냥 지나칠 수도 있을 정도다. 실제로도 높낮이가 다양한 콘크리트 덩어리를 늘어놓았을 뿐이다. 그러나 그곳에서 사람들이 어떤 반응을 보이는지를 자세히 관찰해 보면 아이젠만이 조형물에 담고자 했던 의도를 이해할 수 있다.

나이가 지긋한 사람들은 나무 아래에 앉아서 콘크리트 덩어리들을 바라보며 상념에 잠긴다. 숙연한 표정으로 콘크리트 덩어리를 어루만지는 사람도 있다. 그런가 하면 아이들은 콘크리트 사이를 돌아다니며 숨바꼭질을 하고, 젊은 연인들은 어깨를 나란히 하고 앉았다가 두 손을 꼭 잡기도 한다. 이 풍경을 바라보자면 비감함보다는 평화로움이 느껴진다. 2711개의 덩어리들은 유대인들이 느꼈을 고통을 느껴보라고 직설적으로 얘기하지 않는다. 그 자리에 그냥 존재하면서 방문자들의 모든 행위를 부드럽게 감싸 안아 준다.

평화란 바로 이런 것이 아닐까. 이 소중한 평화를 누리기까지 많은 유대인들의 희생과 고통이 있었음을 자연스럽게 깨닫게 된다. 이 추모공원으로 아이젠만은 미국 건축가협회가 선정하는 '디자인국가영예상 National Honor Awards of Design'을 수상했다.

인젤 홈브로이히 미술관

MUSEUM INSEL HOMBROICH

거대한 공간에 거장들의 작품이 놓여 있다. 관람객은 작가 이름과 제목, 제작 연도 등을 적어
놓은 명제표의 글씨를 들여다보고 재빨리 다음 작품으로 발길을 돌린다. 맘에 드는 작품을 만
나면 행여 작품이 다칠까 눈에 힘을 주고 서 있는 안내원들을 피해 열심히 셔터를 누르기 바쁘
다. 미술관이라고 하면 으레 떠오르는 풍경이다. 하지만 모든 미술관이 다 그런 건 아니다. 독
특한 운영 철학을 가지고 새로운 미술관의 개념을 제시하며 관람객을 사로잡는 미술관들이 곳
곳에 숨어 있다. 독일 서북부의 소도시 노이스에 있는 인젤 홈브로이히 미술관이 대표적인 사
례다. 우리에겐 생소하지만 미술 전문지 「아트 뉴스」가 선정한 '세계의 숨겨진 미술관 톱10'에
오를 만큼 미술 마니아, 특히 자연과 예술을 사랑하는 사람들이 첫 손가락으로 꼽는 곳이다.

ADD Minkel 2, 41472 Neuss, Germany
TEL 49-(0)2183-8874000 휴관일: 12/24, 12/31, 1/1
OPEN 10:00-19:00(4월~9월) 10:0 0-18:00(10월) 10:00-17:00(11월~3월)
SITE inselhombroich.de

순수의 자연, 예술을 품다

　　뒤셀도르프에서 기차로 20분 거리에 위치한 노이스는 냉전시대 북대서
양조약기구NATO의 로켓기지가 있던 군사지역이었다. 인젤 홈브로이히는 우리가 알
고 있는 미술관과 거리가 멀다. 드넓은 벌판 한가운데 200년 가까이 사람의 손이
타지 않은 광활한 자연 속에 예술작품만큼이나 개성 있는 건물들이 모여 독특한
형식을 취하고 있다. 드문드문 들어선 건물들에는 작품들이 놓여 있지만 작품을
설명하는 명제표도, 설명판도 없다. 매표소와 사무동 근무자들 외에 안내원이나
지키는 사람도 없다. 관람객들은 산책하듯이 건물과 건물을 옮겨 다니면서 자연과
예술작품을 감상하면 그뿐이다.

　　"예술에 대한 고정관념이나 선입견 없이 자기만의 방식으로 자연과 예술이 하
나가 되는 것을 느끼도록 하는 게 인젤 홈브로이히의 미술관 운영철학"이라고 미
술관재단 대외홍보팀의 타티아나 킴멜은 설명했다. 인젤은 독일어로 '섬'이라는
뜻이다. 1987년 문을 연 이곳은 9대 1의 법칙, 즉 자연 90%에 건물 10%의 비율을
고수하고 있다. 킴멜은 "자연 속에서 산책을 하고 명상하듯이 예술에 동화될 수 있
기 때문에 자연을 좋아하는 사람들이 많이 찾는다"며 가을의 인젤 홈브로이히가
특히 아름답다고 소개했다.

　　인젤 홈브로이히 미술관을 구상한 이는 뒤셀도르프 지역에서 부동산개발업을
하는 미술품 컬렉터 칼 하인리히 뮐러Karl Heinrich Müller, 1936~2007다. 뮐러는 1982년 라인강
지류인 라인-에르푸트 강에 둘러싸여 섬처럼 생긴 늪지와 그 옆의 벌판을 사들여
자신이 세계를 돌며 수집한 예술품들을 보여 줄 미술관을 짓기로 한다. 권위 의식
에 사로잡혀 점점 거대해지는 현대미술관에 강한 거부감을 느낀 그는 자연과 예술
이 공존하는 공간, 미술관 문턱을 허문 열린 미술관을 원했다. 많은 사람이 공감했

고 특히 그와 평소 친분이 두터웠던 조각가 에르빈 헤리히와 아나톨 헤르츠펠트, 화가 고타르트 그라우브너는 직접 프로젝트에 참여했다.

조각가 헤리히는 확장된 조각의 개념으로 단지 내에 있는 대부분의 건물을 설계했고, 아나톨은 작업실을 꾸미고 자연환경에 어울리는 조각 작품들을 만들었다. 그라우브너는 전체 콘셉트와 전시 공간 디자인을 맡았고 지난해 세상을 떠나기 전까지 이곳에서 작업하며 많은 작품을 남겼다.

독일 출신의 조각가이자 건축가인 올리버 크루제가 디자인한 테이블과 의자로 꾸며진 안내동 건물을 가로질러 나오자 온통 초록빛 세상이다. 나무 그늘에서는 야외학습 나온 학생들이 진지하게 설명을 듣고 있다. 미술관에선 한 달에 한 차례 예술가의 안내를 받아 함께 관람하는 프로그램을 운영하고 있다.

"인젤 홈브로이히의 자연과 예술을 제대로 느끼려면 혼자 천천히 사색하며 다녀야 한다"는 재단 직원의 충고대로 혼자서 지도를 들고 미술관 체험에 나섰다. 원래 반나절 정도 여유 있게 봐야 하지만 2시간 동안 한 바퀴 돌고 점심시간 즈음 카페테리아에서 다시 만나기로 했다. 카페테리아는 주변 농가에서 생산한 싱싱한 과일, 달걀, 우유, 잡곡 빵, 잼 등 소박하지만 건강한 음식들을 관람객에게 무료로 제공한다. 이것 역시 다른 미술관을 원했던 뮐러의 구상에 포함된 것이었다.

언덕에 위치한 미술관 입구 전망대에서 20만 제곱미터 넓이의 섬 전체를 조망할 수 있다. 넓은 초원에 붉은 벽돌로 지어진 건물이 드문드문 보인다. 숲을 이루는 나무들 대부분이 30년 전 미술관 설계 당시에 심어졌다니 더욱 놀라웠다. 계단을 내려와 연못과 늪을 지나고 풀밭 사이로 난 산책로를 걸어가는데 들풀과 야생화들이 햇살을 머금고 인사를 건네는 듯하다. 늪지의 날벌레를 보고 야생오리가 꿱꿱거리니 산새가 쨱쨱하고 참견을 한다. 원래 있던 작은 늪들을 되살리는 등 야생의

↑ 미술관 문턱을 허문 열린 미술관이라는 철학을 담은 갤러리 '탑'.
작품 속으로 들어가 예술을 체험할 수 있다.
↓ 자연과 예술이 공존하는 공간 인젤 홈브로이히 미술관

모습을 최대한 복원해 낸 멋진 정원은 독일 출신 환경건축가 코르테가 설계했다.

자연 속의 오브제처럼 들어선 15개의 건축물 중 처음 마주하는 갤러리는 탑을 뜻하는 'Turm'이라는 이름을 가진 조각 건축물이다. 투박한 탑처럼 생긴 벽돌 건물인데 안으로 들어가면 온통 흰색일 뿐 아무것도 없다. 작은 소리에도 예민하게 반응하는 텅 빈 공간에 햇살이 조용히 내리쪼이고 있다. 건물을 설계한 헤리히는 건물의 역할을 염두에 두지 않고 단지 조각적인 개념으로 구조물을 설계했다. 그런 다음 벽돌과 다른 재료들을 사용해 조각의 개념을 확대시켰다. 조각 속으로 걸어 들어갈 수 있다는 발상의 전환을 체험하면서 미술에 대한 고정관념은 자연히 사라진다.

'미로'라는 뜻의 라비린트 갤러리는 인젤 홈브로이히의 주요 소장품을 전시하고 있다. 천장에서 따스한 자연광이 비치는 전시실에는 코린트, 피카비아, 그라우브너 등 유럽 출신 현대미술 작가들의 작품이 고대 크메르와 중국 한·당·명시대의 도자기 등 골동품들과 뒤섞여 놓여 있다. 마오리족의 공예품도 눈에 띈다. 유명 작가의 서양미술, 진귀한 동양의 고미술이라는 것은 알겠는데 정확한 작품 설명이 없으니 궁금증은 커진다. 하지만 그래서 더욱 작품들과 적극적으로 대화하며 교감할 수 있다. 시공을 넘어 아름다움을 전달하고 감동을 주는 예술의 가치가 더욱 빛을 발하는 듯했다.

헤리히가 설계한 건물들은 작고 단순하며 미니멀한 내부를 지닌다. 얼핏 보면 비슷해 보이지만 생김새가 저마다 다르고 그에 걸맞은 전시품과 이름을 갖고 있다. 헤리히의 미니멀한 대리석 조각을 전시하고 있는 곳은 '호에 갤러리', 다도이쓰의 대형 작품이 전시된 곳은 '다도이쓰 갤러리', 렘브란트와 세잔의 데생과 수채화를 전시한 곳은 각으로 꺾이며 내부로 들어가는 형태로 '달팽이'라고 이름 붙였다. 주요 소장품을 전시한 또 다른 공간 '열두 개의 방이 있는 집'에는 이브 클랭, 호안

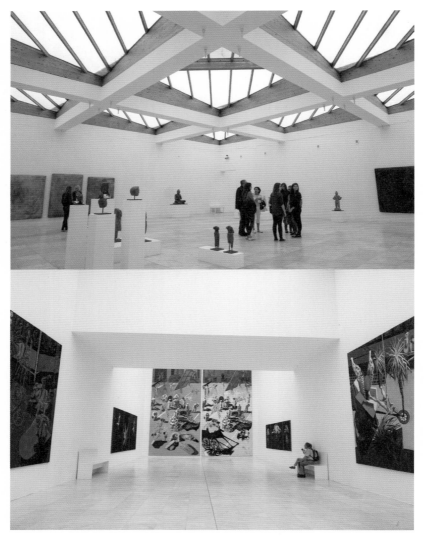

↑ '미로'라는 뜻의 라비린트 갤러리 내부. 동서양, 고대와 현대의 예술작품이 한 공간에 전시되어 있다.
↓ 전시실에는 설명서나 명제표, 안내원이 존재하지 않는다.

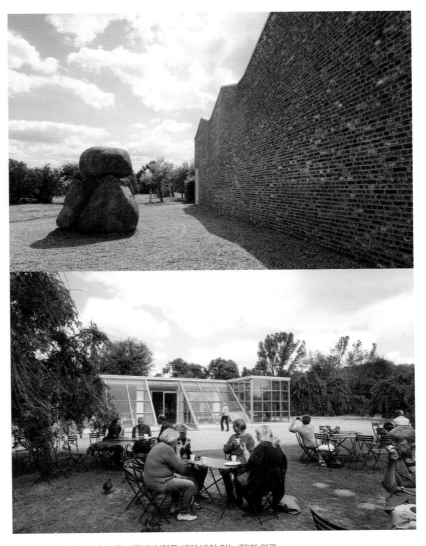

↑ 주요 소장품을 전시하고 있는 갤러리 '열두 개의 방이 있는 집'의 외관
↓ 미술관 카페테리아에서는 관람객들에게 지역에서 생산한 소박한 음식을 무료로 제공한다.

미로, 말레비치, 장 아르프 등 유명 작가의 작품들이 빼곡하다. 역시 아무런 설명도, 안내원도 없다.

아름다운 자연 속에 위치한 인젤 홈브로이히 미술관은 환경예술로서 미술관의 역할을 가장 설득력 있게 보여 준다. 따사로운 햇빛 아래서 새들의 노래 소리에 취해 오솔길을 걷다가 숲 속에 설치된 작품을 손보고 있던 조각가 아나톨을 만났다. 맘씨 좋은 수다쟁이 할아버지 아나톨은 "인젤 홈브로이히는 아름다운 자연과 예술작품, 그 속에서 자신이 새로운 방식으로 교감하며 휴식할 수 있는 곳"이라고 말했다.

개발의 손이 미치지 않는 외진 곳에 있는 땅을 멋진 자연 속 미술관으로 가꾸겠다는 뮐러의 꿈이 실현되고 미술관이 안정권에 들어설 무렵 인젤 홈브로이히 바로 옆에 있던 나토 로켓기지와 군사시설들이 1993년 미국과 소련 간의 군비軍備 축소 협약에 따라 폐쇄된다. 뮐러는 이곳을 사들여 예술가들의 아틀리에와 주거 공간, 미술관, 음악당 등으로 이뤄진 새로운 복합문화단지를 조성했다.

뮐러는 말년에 수집품과 미술관 전체를 노이스시에 기증했다. 개인의 노력보단 공공의 힘으로 더 좋은 지속 가능한 미술관을 만들 수 있다는 생각에서였다. 이곳의 소유권과 운영은 노이스시 칼 하인리히 뮐러 재단과 노르트라인베스트팔렌주의 후원으로 설립된 홈브로이히 재단이 맡고 있다. 평생을 바쳐 가꾼 모든 것을 이 세상에 주고 떠난 뮐러는 인젤 홈브로이히의 야트막한 언덕에 자신이 심은 두 그루의 나무 사이에 잠들어 있다.

↑ 순수한 자연과 어우러진 야외 조각 작품들
↓ 자연을 품은 미술관을 설계한 뮐러는 그 자연 속에 편안히 잠들어 있다.

나토로켓 발사기지에 들어선 랑엔재단 미술관

인젤 홈브로이히에서 1킬로미터 거리에 있는 '로켓발사기지 홈브로이히'는 용도가 바뀌는 공공시설물의 재개발 성공 사례로 눈길을 끈다. 40만 제곱미터가 넘는 광활한 로켓발사기지의 군사시설들이 화가의 아틀리에, 시인과 소설가의 창작 스튜디오, 과학자들의 연구실로 변신했기 때문이다.

드넓은 부지 곳곳에 안도 다다오가 설계한 랑엔재단 미술관 외에 인젤 홈브로이히의 건축물을 설계한 헤리히의 도서관과 루시오 폰타나의 작업실, 알바로 시자가 설계한 건축가의 집 등이 들어서 있다. 이 중에서도 안도 다다오의 랑엔재단 미술관은 가장 주목할 만하다.

로켓기지를 사들인 뒤 뮐러는 일본의 건축가 안도 다다오에게 이곳의 자연을 살린 미술관을 지어 달라고 의뢰한다. 안도는 낮은 언덕, 아치형 인공호수, 유리와 콘크리트로 된 기다란 직사각형 건물에 같은 재질로 된 입방체 건물이 45도로 박혀 있는 전시관으로 구성된 미술관을 디자인했다.

1979년 스위스의 아스코나에 미술관을 세운 빅토르와 마리안 랑엔 부부는 자연과 건축, 미술관이 조화를 이룬 미술관을 짓기 위해 장소를 물색 중이었다. 이들은 인젤 홈브로이히에서 그 해답을 찾았다. 2001년 안도 다다오의 디자인대로 미술관을 건립·운영할 재단의 설립에 큰 재산을 기부했다. 대자연 속에 들어선 젠 스타일의 미술관 콘셉트가 그들이 1950년대부터 소장해 온 일본 고古미술품 500여 점과 300여 점의 현대미술품을 전시하기에 적합하다고 판단했기 때문이다. 마리안 여사는 매주 공사 현장을 방문해 미술관에 대한 애정을 보였지만 안타깝게도 미술관 개관 7개월 전 지병으로 타계했다.

2004년 9월에 개관한 섬세하고 아름다운 미술관에 대한 찬사는 끊이지 않는다. 담을 지나 들어가면 잔잔한 인공호수가 보이고 그 뒤로 미니멀 스타일의 심플한 미술관 건물이 마치 물에 떠 있는 것처럼 신비롭게 보인다. 침묵의 공간, 하늘의 구름과

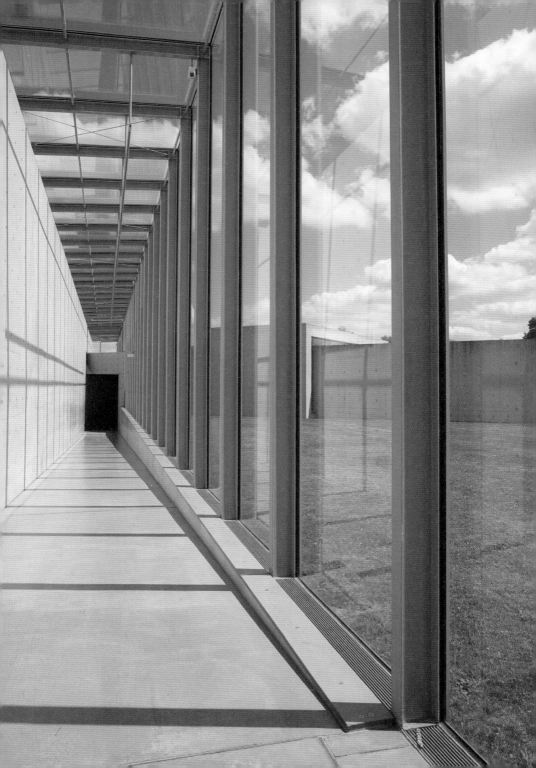

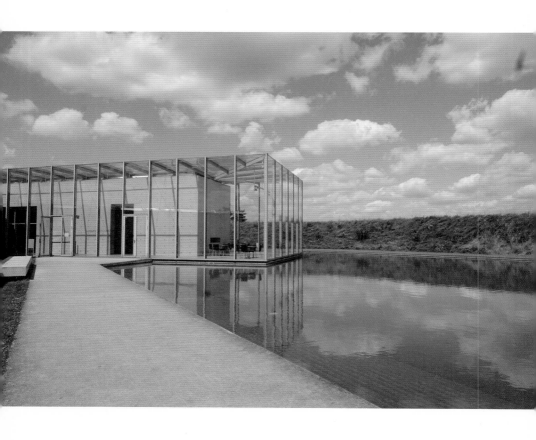

미술관이 건물 앞의 연못에 비치는 모습은 감동적이다.

전시관은 안도의 특기인 노출 콘크리트로 마감된 육면체의 건물을 유리와 강철로 된 구조물로 덧씌워 놓은 구조다. 기온차가 많은 바깥 날씨의 영향을 덜 받게 하면서 태양광을 사철 만끽하며 건물 안에서도 바깥 풍경을 만날 수 있도록 배려한 것이다. 미사일기지의 노출을 막아 주던 흙 둔덕은 지금은 랑엔재단 미술관의 예술적인 공간과 외부를 구분 짓는 역할을 한다.

미술관 건물은 외부에서 보기엔 단층이지만 내부는 전체 3층으로 구성돼 상설전시실과 기획전시실을 배치했다. 유럽에선 보기 드문 12~19세기 일본 미술 컬렉션을 자랑하는 미술관은 앤디 워홀, 막스 베크만, 안젤름 키퍼 등 20세기 서구미술의 주요 작가들 작품과 21세기 최신 미술 경향을 소개하는 기획전으로 독일 북서부 지역의 대표적 문화 명소가 되고 있다.

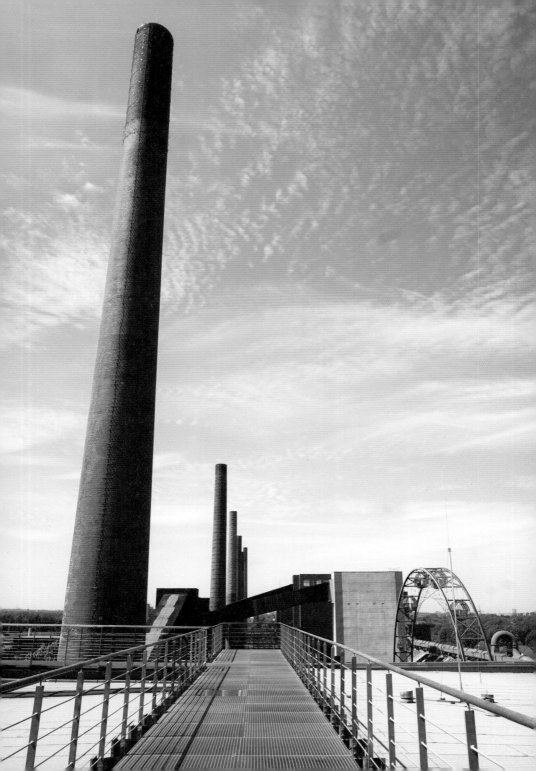

졸페라인 복합문화단지

ZOLLVEREIN COAL MINE INDUSTRIAL COMPLEX

독일 최대의 탄광산지로 경제발전의 견인차 역할을 했던 졸페라인은 1986년 공해 문제로 탄광이 폐쇄되고, 인근 도시 뒤스부르크의 티센 제철소가 문을 닫으면서 1993년에는 코크스 제조공장마저 가동을 중단하는 운명에 처했다. 그러나 그것으로 끝이 아니었다. 탄광과 코크스 공장 시설들로 이뤄진 단지는 산업시설이 지닌 상징성과 역사성을 그대로 간직한 채 예술과 문화, 창조 산업이 어우러진 초대형 복합문화단지로 변신했다. 뿐만 아니라 졸페라인은 근대 산업유산의 상징으로 보존 가치를 인정받아 2001년 유네스코 세계문화유산으로 등재되기에 이른다. 또 다른 '라인강의 기적'이 일어난 셈이다.

ADD Gelsenkirchener strasse 181, 45309, Essen, North Rhine-Westphalia, Germany
TEL 49-201-246810
OPEN 10:00~18:00 휴관일: 12/24~25, 12/31
SITE zollverein.de

검은 황금을 캐던 탄광촌에서 문화의 중심지가 되다

　　제2차 세계 대전 이후 서독의 경제 부흥을 '라인강의 기적'이라고 한다. 근면하고 성실한 독일인들이 치열한 노력 끝에 라인강을 중심으로 공업과 산업을 일으켜 세계 경제를 주도할 만큼 빠르게 성장한 상황을 가리키는 말이다. 전후 독일의 경제 발전은 특히 라인강의 지류인 루르강 연안의 크고 작은 도시에서 출발했다. 루르강을 따라 길게 늘어선 뒤스부르크, 뮐하임, 에센, 보쿰 등은 석탄 채굴과 철강 산업을 주력으로 루르공업지대를 형성했다. 루르공업지대의 중심도시 에센에는 하루 1만2천 톤의 석탄을 생산하고 코크스 제조공장까지 갖춘 유럽 최대의 탄광단지 졸페라인이 그 명성을 뽐내고 있었다. 그러나 1980년대에 들어 석탄의 시대가 막을 내리며 이곳은 새로운 생존 방식을 찾아 나서야만 했다.

　　뒤셀도르프에서 40분 정도 기차를 타고 에센에 도착해 다시 교외선 전차를 타면 20여 분 만에 졸페라인에 도착한다. 간이역에 내려 길을 건너자마자 어마어마한 규모의 검붉은 색 철골 구조물들에 압도당하고 만다. 석탄을 퍼 올리는 데 사용했던 대형 도르래와 지하 수직갱도를 오르내리는 엘리베이터, 코크스 공장으로 원료를 나르는 데 사용했음직한 레일 등을 바라보며 한동안 멍하니 서 있었다.

　　정신을 가다듬고 루르 박물관 관계자와 만나기로 한 장소 '샤프트 12의 24m'로 향했다. 샤프트Schaft는 우리말로 '축'이라는 뜻으로 탄광에서는 지하로 뚫린 수직갱도를 가리킨다. 입구에서 정면으로 바라보이는 가장 크고 높은 건물이 샤프트 12다. 에센이 유럽문화도시로 선정됐던 2010년, 졸페라인의 메인 빌딩에 해당하는 이곳에 루르 지역의 산업·역사 및 자연사박물관을 겸하는 루르 박물관이 개관했다. 거대한 적벽조 건물은 수직갱도와 지하에서 나오는 석탄을 위로 끌어올리기 위한 권양탑, 세척공장까지 완벽하게 갖추고 있어 기능적인 면과 조형미를 보여

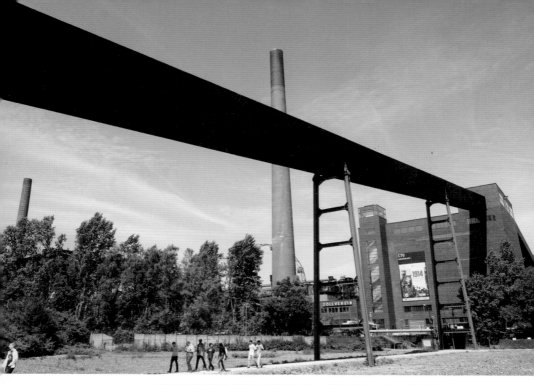

↑ 버려진 탄광시설의 산업적 가치를 보존하고 재활용하여 유네스코 세계문화유산으로 등재된 졸페라인 복합문화단지

↓ 전시실로 내려가는 계단의 강렬한 오렌지색 조명이 렘 콜하스의 독창성을 보여 준다.

주는 걸작으로 명성이 자자했다. 특히 '루르의 에펠탑'으로 불리는 권양탑은 산업시설이라기보다 거대한 철제 조형물에 가까운 아름다움을 자랑한다.

1932년 문을 연 샤프트 12는 바우하우스 양식의 모던 스타일 건물로 건축가 프리츠 슈프와 마르틴 크레머가 설계했다. 워낙 건축물이 크기 때문에 가까워 보이지만 실제로는 무척 멀다. 한참을 걸어서 샤프트 12 앞에 도착해 보니 깎아지른 듯한 경사의 오렌지색 에스컬레이터가 방문객을 또 한 번 놀라게 한다.

에스컬레이터를 타고 올라가 도착한 곳에 '24m'라고 적혀 있다. 루르 박물관의 학예관 악셀 하임조트 박사는 "지하 석탄을 캔 뒤 세척해 외부로 보내기 위해 지은 이 건물은 일반적인 건물처럼 층을 표시하지 않고 지표면을 중심으로 높이를 표시했다. 예전의 시설을 최대한 그대로 보존하면서 공간을 통해 과거의 역사를 보여주고 새로운 시설과 공간의 조화를 추구하는 것이 마스터플랜의 핵심이었다"고 설명했다.

루르 박물관을 포함한 졸페라인 복합문화단지의 마스터플랜은 네덜란드 출신의 세계적 건축가 렘 콜하스가 맡았다. 단정한 모던스타일의 외관과는 달리 건물 내부는 묵직한 세월의 흔적을 담은 기계장치들로 가득하다. 장소의 역사성과 상징성을 그대로 둔 채 건물 외부에 추가로 설치한 현대적인 감각의 오렌지색 에스컬레이터와 상설 전시실로 내려가는 계단의 강렬한 오렌지색 조명이 렘 콜하스의 독창성을 여과 없이 보여 준다.

일반 건물 3층 높이의 24m 층에는 안내소와 매표소, 기념품점, 카페가 있고 상설전시실 주 출입구가 있다. 루르 박물관의 상설전시는 '현재·기억·역사'라는 세 개의 주제로 각각 17m, 12m, 6m 층에서 열리고 있다. 새로운 전시공간이나 시설물을 설치하지 않고 기존의 세척공장 안에 전시품들을 놓아 마치 동굴 속을 탐험

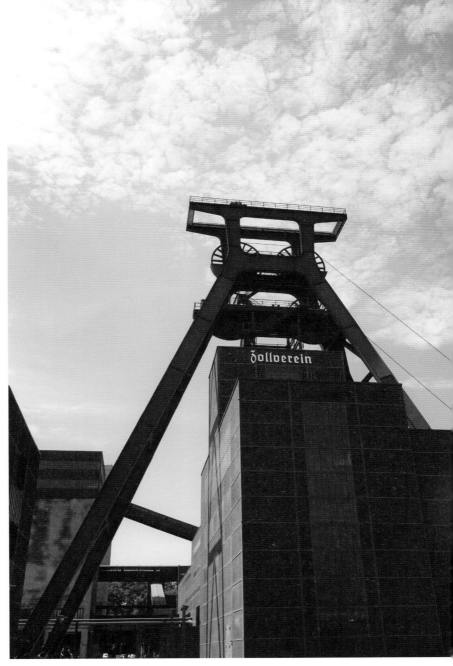

거대한 위용을 자랑하는 졸페라인 탄광의 상징 권양탑. 프리츠 슈프와 마르틴 크레머의 작품으로 문화예술도시 에센의 상징이 되었다.

박물관의 마스터플랜을 세운 세계적 건축가 렘 콜하스는 건물의 장소성과 역사성을 최대한 보존하도록 건물 외부에 24m 층으로 올라가는 에스컬레이터를 설치했다.

하는 기분이다.

하임조트 박사는 "선사시대부터 오늘날에 이르기까지 루르 지역의 자연과 문화, 역사를 체계적으로 보여 주기 때문에 그룹 투어와 학생들의 견학코스로 인기가 있다. 각 학교와 파트너십을 맺고 현장학습을 하기도 한다"고 설명했다. 박물관 개관 첫해 5만 명이던 방문객은 2011년 이후 지금까지 연간 평균 21만 명을 기록하고 있으며, 졸페라인 복합문화단지 전체의 방문객은 이보다 훨씬 더 많다.

전체 면적 10만 제곱미터에 달하는 졸페라인 단지 안에는 65개의 근대 건축물이 들어서 있다. 낡은 공장 건물 사이에는 수영장을 만들었고, 코크스 제조공장에 냉각수를 제공하던 수로는 겨울이면 스케이트장이 된다. 과거에 석탄산업 관련 용도로만 사용됐던 건물들에는 박물관과 기획전시관 외에도 예술, 문화, 디자인 등과 관련된 기업과 연구소, 2006년에 개교한 경영 및 디자인대학이 새롭게 들어서면서 졸페라인은 명실공히 21세기 창조산업의 메카가 되고 있다.

탄광이 문을 닫았을 당시엔 꿈도 꾸지 못했던 초대형 복합문화단지로의 놀라운 변신을 일궈 낸 주인공은 놀랍게도 노르트라인베스트팔렌 주정부다. 1986년 졸페라인이 문을 닫자 부동산 투자개발회사들이 가장 먼저 눈독을 들였다. 그들은 부지를 매입해 완전히 새로운 종합타운을 개발하겠다는 청사진을 제시했다. 그러나 노르트라인베스트팔렌 주는 당장에 돈이 되는 개발보다는 지역의 산 역사를 창조적으로 재활용하기로 방향을 잡았다. 졸페라인 단지 내의 건물들은 산업유산으로 보존할 가치가 충분했으며 독일 경제를 일군 시대의 역사를 생생하게 보여 줄 수 있다는 점을 들어 의회를 설득했다.

1992년 조각가 울리히 뤼크림은 탄광부지 한쪽에 미니멀한 돌조각을 설치해 시민들의 관심을 끌어모으는 역할을 했다. 주정부는 한발 더 나아가 1998년 졸페라

루르 강 지역의 역사와 문화를 보여 주는 루르 박물관
내부. 기존의 세척공장 안에 전시품들을 놓아 마치 동
굴 속을 탐험하는 기분이다.

인의 유네스코 세계문화유산 등재에 도전했다. 버려진 탄광시설이 세계문화유산
이 되리라고 아무도 예상하지 못했지만 기적 같은 바람은 현실이 됐다.

　2001년 졸페라인 일대가 세계문화 및 자연유산에 지정됐다. 당시 위원회는 "근
대건축이 추구한 디자인 정신을 적극 수용한 산업시대를 대표하는 모뉴먼트"라고
졸페라인의 가치를 평가했다. 졸페라인 탄광에서 마지막 채굴을 한 지 15년 만의
일이었다.

보일러실에서 세계 최대의 디자인 박물관으로
레드닷 디자인 박물관

어마어마한 규모의 졸페라인 탄광이 문을 닫으면서 대량실업 사태로 지역 경제는 순식간에 곤두박질쳤다. 노르트라인베스트팔렌 주정부는 독일 경제의 황금기를 일군 졸페라인의 역사성을 보존하면서 지역 경제에 도움이 될 방안을 모색했다. '유럽 최대의 탄광을 창조산업의 메카로 만든다'는 목표를 세우고 단계적인 개발 방안을 수립했다. 대중들의 관심을 끌어들일 만한 시설을 들이는 게 급선무였다. 졸페라인에 에너지를 공급하던 보일러실을 개조해 1997년 개관한 레드닷 디자인 박물관은 그 임무를 아주 훌륭히 소화해 냈다.

레드닷 디자인 박물관은 5개 층에 4천 제곱미터가 넘는 전시공간을 갖춘 세계 최대의 디자인 박물관이다. 승용차부터 가구, 조명기구, 욕실용품, 공구, 문구, 여행가방, 텔레비전, 노트북 컴퓨터, 주방기구까지 2천여 점에 이르는 디자인 명품들이 전시돼 있다. 전시된 제품들은 이미 상용화됐거나 될 예정인 것들로 모두 디자인계의 오스카상이라 불리는 '레드닷 디자인 어워드'를 받았다는 공통점이 있다.

노르트라인베스트팔렌 디자인센터가 주관하는 '레드닷 디자인 어워드'는 1955년 제정된 이래 세계 3대 디자인상으로 꼽힐 정도로 상품디자인 분야에서 그 권위를 인정받고 있다. 이런 디자인상을 받은 제품들을 전시하는 장소가 산업시대의 보일러실 건물이라는 점, 영국의 건축 거장 노먼 포스터 경이 리노베이션 디자인을 맡았다는 점은 디자인 전문가들은 물론 일반 대중들의 관심을 끌기에 충분했다.

포스터 경은 1929년에 지어진 붉은 벽돌의 외관을 그대로 유지하면서 유리와 콘크리트를 가미해 건물을 리모델링했다. 내부는 흰색의 깔끔한 내벽 부분과 벽돌, 철골 구조벽이 내피와 외피처럼 절묘한 대비를 이루도록 했다. 옛것과 새것의 절묘한 조화 속에서 창의적인 디자인 제품들은 더욱 두드러져 보인다. 보일러실에서 전시장으로 기능을 전환한 이곳에서는 1년 내내 디자인 관련 다양한 전시와 세미나

가 열린다.

세계 각국의 디자인 분야 최고 전문가로 구성된 심사위원단이 매년 6~7월 초 23개 분야의 우수 디자인 제품을 선정하고 화려한 시상식과 함께 펼쳐지는 레드닷 디자인 어워드 전시는 박물관의 연중 최고 행사다. 전시 제품들은 자동차나 헬리콥터 등 극히 예외적인 경우를 제외하고는 모두 관람객들이 직접 만지고 작동해 볼 수 있도록 했다는 점도 다른 박물관과 다른 점이다.

레드닷 디자인 박물관의 온라인에디터 외르그 줌클레이는 "좋은 디자인은 보기에 아름다울 뿐 아니라 사용하기 편하고, 업무 능률과 사용자의 안전성을 높여 우리의 일상을 쾌적하게 만들어 주는 것이다. 이런 요건을 충족한 제품들을 직접 접하면서 디자인 전공자들에게 영감을 주고, 일반 사용자들에게는 좋은 디자인의 가치를 체험하도록 했다"고 설명했다.

이 박물관의 연간 방문객은 16만 명에 이른다. 노르트라인베스트팔렌 디자인센터는 이에 만족하지 않고 독일 국경 너머로 전시 공간을 확장해 나가고 있다. 2005년 11월 싱가포르에 레드닷 디자인박물관 분관을 오픈한 데 이어 지난해 8월에는 타이완의 오래된 연초공장을 개조해 레드닷 디자인 박물관 타이페이를 개관했다.

아프타이베르크 미술관

MUSEUM ABTEIBERG

독일 노르트라인베스트팔렌주의 뫤헨글라트바흐는 인구 20만 명에 불과한 작은 공업 도시다. 독일 북서부의 문화 트라이앵글을 이루는 쾰른, 뒤셀도르프, 에센처럼 화려한 명성을 자랑하지 않음에도 불구하고 뫤헨글라트바흐는 루르 지역을 대표하는 문화예술도시의 하나로 반드시 꼽힌다. 다름 아닌 아프타이베르크 시립미술관 덕분이다. 역량 있는 젊은 화가들을 육성하고 그들의 작품을 수집·전시하기 위해 보잘것없는 향토역사관을 대대적으로 확장한 미술관은 표현주의부터 다다이즘, 팝아트, 미니멀아트까지 20~21세기 현대미술의 주요 흐름을 보여 주는 다양한 작품들을 소장하고 있다. 다른 유명 미술관과 비교해 손색이 없을 만큼 수준 높은 소장품도 자랑거리지만 이 미술관의 세계적 명성은 중세의 수도원과 어깨를 나란히 하며 서 있는 미술관 건축물에서 비롯된다고 해도 틀린 말이 아니다.

ADD Abteistraße 27, 41061 Münchengladbach, Germany
TEL 49-2161-252637
OPEN 11:00-17:00(화~금) 11:00-18:00(토, 일) 휴관일: 월요일
SITE museum-abteiberg.de

중세 수도원과 포스트모던 디자인이 빚어낸 절묘한 조화

미술과 자연, 건축의 멋진 조화를 보여 주는 미술관은 포스트모더니즘 건축의 대가 한스 홀라인에 의해 지어진 첫 번째 포스트모더니즘 미술관 건축으로 유명하다. 뒤셀도르프에서 기차로 25분 거리에 있는 묀헨글라트바흐는 974년 세워진 수도원을 중심으로 형성된 도시다. 원래 글라트바흐라는 이름이었다가 같은 이름을 가진 다른 도시와 구별하기 위해 1960년 현재의 이름을 갖게 됐다.

2차 대전 후 독일 재건 과정에서 공업 중심지로 발달하면서 경제적으로 비약적인 성장을 이뤘지만 문화예술적 기반은 인근 도시들에 비해 빈약했다. 이로 인해 젊은 시민들이 문화 향유의 기회가 많은 쾰른, 뒤셀도르프 등으로 썰물처럼 빠져나가면서 1970년대 초에는 도시 공동화를 우려할 정도가 됐다. 시 당국은 지역의 정체성을 살리고 시민들에게 문화적 자긍심을 심어 줄 수 있는 방안으로 1904년 세워진 향토역사관을 확대한 시립미술관 건립을 결정한다.

어떤 미술관을 세울 것인가가 문제였다. 쾰른에는 700년 넘는 역사를 지닌 웅장한 고딕식 대성당과 수많은 미술관들이 있다. 뒤셀도르프는 독일 현대미술의 요람이라고 불리는 세계적인 명성의 뒤셀도르프 예술대학을 비롯해 K20, K21 현대미술관 등 문화 인프라가 풍부하다. 이런 인근 도시들을 따라잡으려면 뭔가 폭발력 있는 콘텐츠가 필요했다. 궁리 끝에 유럽 현대건축계의 최고봉을 이루며 독일, 프랑스, 이탈리아를 중심으로 유럽 포스트모더니즘을 이끌고 있는 오스트리아 출신의 거장 한스 홀라인에게 설계를 의뢰한다. 다른 도시를 모방해서 뒤쫓기보다 그들도 깜짝 놀랄 만큼 최고로 멋진 미술관을 건립한다는 시 당국의 과감한 결정은 적확하게 들어맞았다.

1982년 개관한 미술관은 시민들의 자긍심을 한껏 높여 준 것은 물론 인근 도시

주택가 뒤편 도로에 미술관을 알리는 작은 표석이 서 있다. 여기서는 미술관의 규모나 모양을 가늠하기 어렵다.

들과 세계 도처의 미술·건축 애호가들을 찾아오게 만들었다. 미술관의 전통적 개념을 바꾼 미술관 덕분에 도시의 문화적 품격은 단번에 뛰어올랐고 잃어 가던 활기도 되찾았다. 이 도시와 비슷한 고민을 안고 있던 많은 유럽 도시들의 벤치마킹 대상이 됐다. 그중 대표적인 곳이 스페인 북부도시 빌바오다. 훗날 빌바오 구겐하임 미술관을 설계한 건축가 프랑크 게리는 "아프타이베르크가 없었다면 빌바오 구겐하임은 상상도 하지 못했을 것"이라고 찬사를 보내기도 했다.

아프타이베르크는 독일어로 대大수도원을 의미하는 아프타이Abtei와 산을 의미하는 베르크berg가 합쳐진 것으로 미술관이 들어선 곳의 원래 지명이기도 하다. 이름 그대로 미술관은 도시의 중심부에 위치한 수도원 언덕에 있다. 기차역에서 나

와 왼쪽으로 나 있는 완만한 오르막길을 따라 10분 정도 걷다가 상업지구를 지나서 아프타이베르크로에 자리 잡고 있다. 주택가 뒤편에 있는 데다 경사지에 지어진 까닭에 도로 쪽에서 보면 외관을 한눈에 파악하기가 어렵다. 몇 층짜리인지, 규모가 얼마나 되는지도 가늠하기 어렵다.

여러 개의 칼날을 세워 놓은 듯 삐죽삐죽한 톱니 모양의 지붕을 한 회색 건물과 파사드가 반사 유리로 된 높은 건물이 이어진 형태는 공장 같기도 하고, 오피스 빌딩 같기도 하다. 입구는 명성을 듣고 먼 길을 마다 않고 찾아 온 방문객의 기대와 달리 너무나 평범했다. 내부로 들어가서 본 첫인상도 마찬가지였다. 중앙홀은 다른 미술관에 비해 좁아 보였고 어딘지 혼란스러운 느낌이다. 하지만 내부 공간을 하나하나 둘러보면서 이런 실망감은 눈 녹듯이 사라지고 이 모든 것이 건축가의 의도에서 비롯된 장치였음을 금세 눈치챌 수 있었다.

한스 홀라인의 건축은 구심성을 강조하는 내부 공간 배치로 공간적 체험을 풍부하게 해주는 게 특징이다. 미술관은 그런 '이원적 공간구성' 콘셉트를 정확하게 반영하고 있다. 원형으로 펼쳐져 필요할 때 이동 가능한 칸막이를 이용해 다양하게 공간을 변용할 수 있는 중앙홀의 양쪽 끝에 지상층과 반지하층으로 연결되는 흰 대리석 층계가 있다. 미술관이 들어앉은 지형을 살려 높게 혹은 낮게 설치된 계단을 따라가다 보면 다양한 크기에 다양한 모양을 한 전시실들을 끝없이 만나게 된다. 미술관은 전체가 하나로 연결된 구조물이지만 별도의 여러 건물들이 모인 집합체처럼 다양한 공간을 갖는다. 예측 불허의 공간에서 적절하게 설치된 현대미술 거장들의 작품들을 마주하면서 마치 보물섬의 다양한 동굴을 탐험하는 것 같은 즐거움을 맛볼 수 있었다.

부드러운 나선형 계단을 올라가면 비교적 큰 그림들이 걸린 2층 전시장이다. 상층부는 최대한 자연광이 들어오게 해놓았다. 사선으로 잘린 천장의 빗금 사이로

반사경 역할을 하는 아연판, 무광의 대리석 판재, 콘크리트 등 서로 다른 재질의 다양한 형태로 이루어진 아프타이베르크 미술관

흘러 들어오는 자연광이 눈의 피로감을 줄이면서 작품의 진의를 자연스럽게 드러나게 한다. 중앙홀의 벽면에 설치한 커다란 거울 작품을 통해선 나선형 계단과 벽면이 데칼코마니를 한 듯 겹쳐 보인다. 즐거움과 놀라움의 연속이다.

지루할 틈 없이 작품 감상을 하고 나니 어느새 미술관이 문을 닫는 시간이다. 미술관 직원은 "정원의 조각박물관은 8시까지이니 안심하라"며 미소를 지었다. 아쉬움을 뒤로 하고 수도원에서 울리는 은은한 종소리를 들으며 정원의 조각박물관으로 발걸음을 옮겼다. 아프타이베르크 미술관은 내부와 외부의 산책이 독립적이다. 안에 있을 때는 내부에만 집중하도록 외부로의 시선 확산을 최대한 차단해 놓았다. 밖으로 나가면 내부와는 무관하게 별도의 산책을 즐길 수 있다.

수도원을 끼고 돌아 부드러운 곡선으로 난 길을 따라가니 내리막 경사지에 들어앉은 정원이 펼쳐진다. 지형을 자연스럽게 살려 만든 벽돌화단과 정원은 가파른 경사에도 불구하고 참 편안하게 느껴진다. 내리막 중간에 미니멀리즘 조각이 설치된 분수가 시원하게 물을 뿜어내고 초록색 잔디밭 군데군데에 현대조각 작품들이 설치돼 있다. 시민들은 하루 일과를 마치고 돌아가는 길에 잠시 들러 맑은 공기를 마시고 햇볕을 쬐며 독서를 하기도 한다. 둥지를 찾아가는 새들의 노랫소리가 맑은 저녁 공기 속에서 더욱 청아하다.

홀라인은 이 미술관에 대해 "건축가인 동시에 예술가로서 설계에 임했다. 전시되는 작품들의 예술성을 생각하는 건축가, 예술작품으로서 건축물을 창조하는 예술가의 입장이었다. 건축과 공간, 그리고 예술작품 간의 끊임없는 대화를 이끌어낼 수 있는 방법을 찾는 것이 주요한 목적이었다"고 말했다. 건축을 예술로서 접근했던 홀라인의 생각은 어떤 것이었을까. 커다란 느티나무 아래에 잠시 앉아 미술관을 올려다본다.

고색창연한 중세의 수도원과 포스트모던 디자인의 미술관이 절묘한 조화를 이

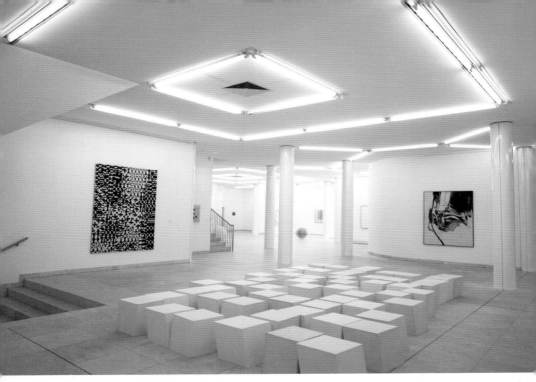

다양한 크기의 다양한 모양을 한 전시실에서 현대미술 거장들의 작품을 만날 수 있다.

자연 지형을 살려 조성된 미술관 부속 조각공원은 예술 속에서 휴식을 취할 수 있는 공간이 된다.

조각공원에 설치된 마우로 스타키올리의 미니멀리즘
조각과 중세의 수도원이 이루는 아름다운 풍경

룬다. 수도원의 첨탑이 반사 유리의 효과를 내는 아연판의 미술관 건물, 백색 대리석을 씌운 입구, 콘크리트의 질박한 재질감이 드러나는 건물에 티탄을 함유한 함석이 씌워진 삐죽삐죽한 톱날지붕 높은 곳의 창으로 이어지면서 만들어 내는 스카이라인이 참으로 독특하다. 조각정원에 설치된 마우로 스타키올리의 원형 조각 작품을 통해 보이는 수도원의 모습은 한 폭의 아름다운 풍경화 그 자체였다.

현대예술 작품을 통해 중세의 표정을 들여다보는 것은 오직 이곳에서만 가능한 일이다. 직선과 곡선, 과거와 현재, 융합과 충돌, 자연과 인공처럼 상반된 개념들이 다양하게 조합되면서 미학적으로나 기능적으로 완벽하게 실현된 건축. 홀라인이 추구하는 '예술로서의 건축'이 눈앞에 펼쳐져 있었다.

건축을 종합예술로 승화시킨
포스트모더니즘 건축가

한스 홀라인

HANS HOLLEIN, 1934-2014

포스트모더니즘 건축의 대가 한스 홀라인은 1968년에 발표한 "모든 것이 건축이
다Everything is Architecture."라는 선언문으로 유명하다. 우리는 자신이 처한 물리적, 정신
적 환경을 창조하는 중심이 되어야 하며, 그러기 위해서 건축과 건축가는 사고와
표현 수단을 확장해야 한다는 내용이다. 1960년대 건축 양식의 단순한 기능주의
를 비판하는 이 선언 이후로, 홀라인은 단순한 건축가가 아닌 '예술가적 건축가art
minded architect'로 자리매김하고 광범위한 디자인 활동을 펼쳐 나갔다. 한스 홀라인이
추구했던 것은 건축과 예술, 기술의 통합이었다. 그는 유럽 포스트모더니즘 건축을
이끌며 영국의 진보적 건축가그룹인 아키그램과 프랭크 게리 등 많은 건축가들에
게 영향을 미쳤다.

1934년 오스트리아 빈에서 태어난 한스 홀라인은 빈 대학에서 토목공학을 전공하
고 빈 예술아카데미의 홀트마이스터 교수 문하에서 건축학 마스터클래스 과정을
밟았다. 이후 미국으로 건너간 그는 미스 반 데어 로에가 건축학과 주임교수로 있

었던 시카고의 일리노이 공대에서 석사과정을 마친 후, 캘리포니아 대학교 버클리 캠퍼스의 환경디자인대학에서 석사 학위를 받았다. 루트비히 미스 반 데어로에, 프랭크 로이드 라이트와 함께 작업하고 스웨덴, 독일, 미국 등지에서 일하다 1964년 빈에 자신의 건축회사를 설립했다.

그의 첫 번째 대형 프로젝트는 뮌헨글라트바흐의 아프타이베르크 시립미술관(1972~82)이었다. 이중 코드와 다양성의 측면에서 포스트모더니즘을 건축에 구현한 최초의 작품으로 기록되는 이 건물로 그는 1983년 독일 최고의 건축상을 탔다. 건축과 예술의 관계를 추구할 수 있는 멋진 무대인 동시에 역사와 문화를 표현하는 방식, 콜라주로서의 건축조형, 빛의 컨트롤, 전시시스템 등의 테마들이 집약된 미술관 건축은 그에게 중요한 의미를 지닌다. 지하벙커 구겐하임 미술관 잘츠부르크 분관(1989, 미실현), 프랑크푸르트 현대미술관(1987~91)은 이런 테마를 계승하면서 보다 공간적이고 기념비적인 건축을 구현한 작품들이다.

미묘한 밸런스와 긴장감을 주는 그의 건축은 때로 논란을 빚기도 했다. 빈의 상업 시설인 하스하우스(1985~90)는 역사적인 성스테파누스 성당 앞에 콘크리트와 유리로 된 현대식 건축물을 짓겠다는 설계안이 비평가들과 시민들의 거센 항의에 부딪혔다. 그는 광장으로 나 있는 대리석과 유리 외벽을 대각선으로 끊어 계단식으로 처리해 주변 건물들과 조화 속에 자연스럽게 이어지도록 하고, 정면을 둥근 커브로 처리해 고대 로마와 중세의 분위기를 냄으로써 역사적 건물들과 새로운 건물의 멋진 공존을 이끌어 냈다.

그는 1985년 빈의 모더니즘 건축양식을 잘 간직하며 역사성과 문화적 동력을 살린 건축 설계로 프리츠커상을 수상했다. 프랑스 오베르뉴의 유럽 화산연구센터 '불카니아'(1997~2002)로 2003년 레종도뇌르 훈장을 받은 그는 오랫동안 병마와 싸우다 2014년 4월 23일 80세를 일기로 세상을 떠났다. 아프타이베르크 미술관에서 한스 홀라인의 삶을 보여 주는 회고전 '한스 홀라인: 모든 것이 건축이다'가 개막한 지 11일 뒤였다.

PART 3

스위스
오스트리아

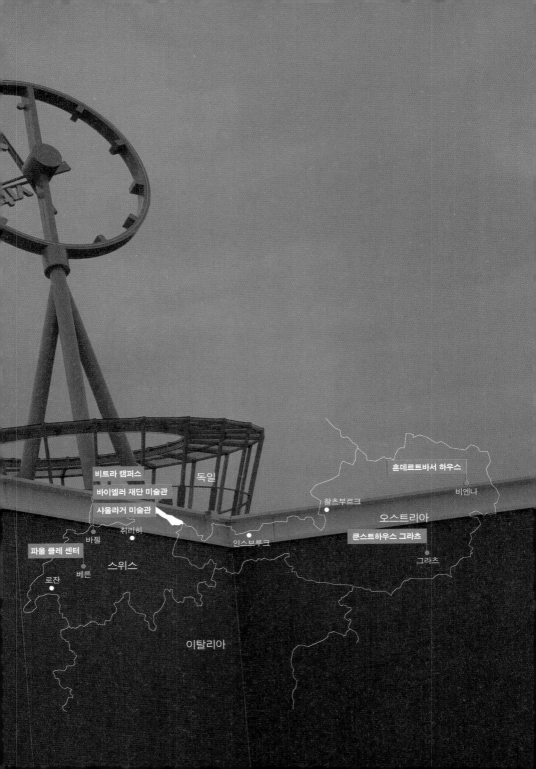

비트라 캠퍼스

바이엘러 재단 미술관

샤울라거 미술관

독일

훈데르트바서 하우스

잘츠부르크

비엔나

오스트리아

파울 클레 센터

취리히

바젤

인스브루크

쿤스트하우스 그라츠

로잔

베른

스위스

그라츠

이탈리아

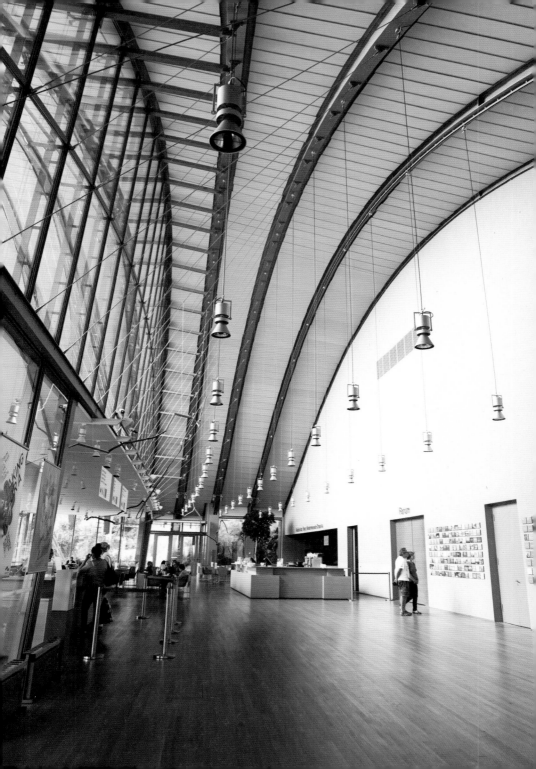

파울 클레 센터

ZENTRUM PAUL KLEE

스위스는 아름다운 대자연과 함께 세계에서 가장 잘사는 부자 나라, 가장 평화로운 나라로 인식돼 있다. 영세중립국으로 유럽연합에 가입하지 않았으면서도 유럽의 중심역할을 하는 강소국이 스위스다. 여기에 또 한 가지 반드시 추가해야 할 것이 바로 그들의 예술에 대한 사랑이다. 스위스 수도 베른의 외곽에 있는 파울 클레 센터는 한 위대한 예술가를 기리기 위해 많은 사람이 오랜 시간 동안 노력을 기울이고, 정성을 모은 결과물이다. 마치 대자연에 그려 놓은 악보처럼 아름다운 건축물은 음악적 회화를 시도했던 화가 파울 클레에게 보내는 스위스인들의 진정한 오마주다.

ADD Monument im Fruchtland 3, 3000 Bern 31, Swiss
TEL 41-(0)31-359-0101
OPEN 10:00-17:00 휴관일: 월요일, 12/24~25
SITE zpk.org

예술 거장에 바치는 전원교향곡

유려하게 흐르는 아레강을 끼고 형성된 중세의 고풍스러운 도시 베른은 두 명의 유명한 천재와 관련이 있다. 천재 물리학자 아인슈타인이 살면서 상대성 이론을 연구했고, 스위스인들이 자랑스럽게 여기는 20세기의 대표적 추상화가 파울 클레가 태어난 곳이 바로 베른이다. 시내 외곽 쇼스할덴이라는 이름의 완만한 언덕에 자리한 파울 클레 센터는 2005년 6월 개관한 이후 시민들의 예술적 영감을 살찌게 해주고, 세계인들의 발길을 불러 모으는 베른의 명소가 됐다.

넓은 벌판에 살포시 내려앉은 세 개의 물결 형태의 건물은 세계적인 건축가 렌초 피아노의 작품이다. 피아노는 지형에 대한 탐구에서 설계를 시작했다. "나는 농부처럼 이 대지에서 작업했다. 곡식이 익어 가듯이 건물이 자연의 일부가 되기를 기다렸다"는 피아노의 말처럼 완만한 등고선을 그대로 살린 혁신적인 디자인의 건물은 주변 풍경 속에 완전히 녹아들어 있다. 멀리 펼쳐진 산세의 아름다움을 방해하지 않으면서 평화롭고 고요하게 자연과 조우하고 있다. 이곳을 제대로 감상하는 방법은 따로 없다. 시간 여유를 갖고 미술관과 주변을 산책하듯이 둘러보는 것이다.

미술관 바로 옆 오래된 공원에 자리 잡은 파울 클레의 묘지를 둘러보고 밀밭 사이로 만들어진 산책로를 따라 조각공원까지 이어지는 길을 조용히 걸어 본다. 미술관 건물 뒤편으로 조성해 놓은 밀밭이 바람결에 일렁이면서 건물의 물결모양과 어우러져 만들어 내는 풍경이 장관이다. 전원교향곡을 자연에 그려 놓으면 이런 모습일까. 넋을 놓고 있다 보면 마음의 평화가 저절로 찾아온다.

건물은 기능적인 면에서도 완벽하게 계획됐다. 세 개의 물결처럼 보이는 언덕들은 각기 다른 용도를 지닌다. 북측의 언덕은 예술과 음악, 컨퍼런스, 워크숍을 위한

세 개의 물결 모양을 이루는 건물은 이탈리아 건축가 렌초 피아노의 작품이다. 이 파격적인 디자인은 주변의 풍경 속에 자연스럽게 녹아들어 있다.

미술관 뒤편의 밀밭과 숲 속의 조각 공원이 미술관과
조화를 이루며 아름다운 풍경을 만든다.

공간이며 중간 언덕은 소장품과 기획전시를 위한 전시공간이다. 남쪽 언덕은 연구와 행정동이다. 건물 자체는 견고함과 전위성을 동시에 지니는 것이 특징이다. 견고함은 오래 지속될 수 있는 기본이며 전위성은 건축 소재에서 비롯된다. 골간이 되는 뼈대와 배의 건조방식처럼 그것을 이어 주는 기술로 물결 모양을 만들었다.

철로 된 뼈대는 모든 높이와 길이가 다르다. 철판을 가스 절단기로 잘라 만들고 다듬어 일일이 끼워 넣었다. 3개의 다른 물결 모양이 땅에 파묻혀 언덕처럼 보이는 것은 말이 쉽지 실현하기는 쉽지 않은 작업이다. 컴퓨터로 커다란 3D 모델을 만들어 형태를 정하고 각 부분의 길이를 측량하는 과정을 거쳤다. 유리를 끼워 넣는 작업은 또 다른 난관이었다.

파울 클레 센터는 파울 클레가 생전에 남긴 1만 점의 작품 가운데 회화, 수채화, 드로잉 등에서 4000점에 이르는 작품을 소장하고 있으며 그의 생애 전 기간에 걸쳐 남긴 중요한 전기 자료도 소장하고 있다. 그런데 왜 미술관이 아니라 왜 센터라고 했을까.

페터 피셔 관장은 "파울 클레는 그림을 그리는 예술가였지만 그게 전부가 아니었다. 그는 뛰어난 바이올린 연주자이자 천부적인 교육자였고, 작가였으며 예술이론가였다. 다방면에서 탁월함을 보였던 위대한 예술가의 통찰력을 보다 잘 이해하고, 시민들의 문화생활에 동기를 부여하는 것이 파울 클레 센터의 설립 목표이자 운영방향"이라고 설명한다. 단순한 미술관 이상의 문화·예술·교육 공간으로서 파울 클레 센터는 내부구조에서 그 취지를 충실하게 반영하고 있다.

유리와 철골로 만들어져 현대적이고 날아갈 듯 가벼워 보이는 건물 내부로 들어가면 부드러운 물결모양을 그대로 느낄 수 있다. 1층은 안내데스크와 기획전시실, 레스토랑과 기념품 숍, 편의 공간, 연주회장으로 구성되고 지하의 상설전시 공간

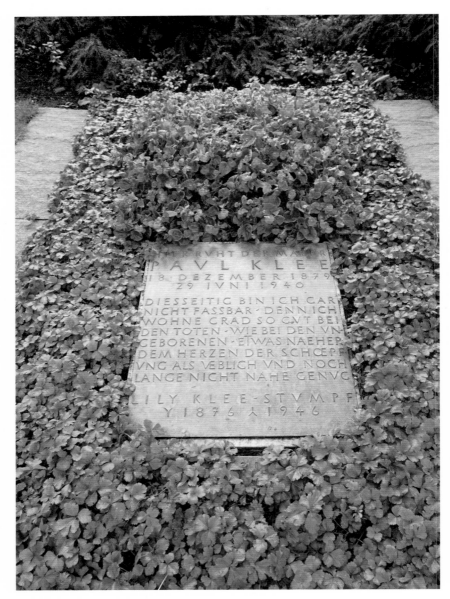

미술관 부근 공원묘지에 자리한 파울 클레의 무덤

에서 클레의 작품을 전시하고 있다. 클레의 작품들 중 상당수가 수채화와 드로잉이 포함되어 있기 때문에 보존을 위해 자연광을 피해야 하기 때문이다. 전시 공간을 지나면 클레와 그의 작품 연구를 위한 공간에 도달하게 된다. 밖으로 보이는 쪽의 지하층에는 어린이미술재단과 어린이들을 위한 아틀리에가 마련돼 있다. 아틀리에에서는 부모들이 참관하는 가운데 어린아이들이 전문 교사의 지도를 받으며 풀 향기를 맡아 보고 그 느낌을 그려 보는 수업을 하고 있었다.

베른에 파울 클레의 예술적 업적을 기리는 종합 공간을 설립하자는 아이디어를 처음 낸 사람은 그의 외동아들 펠릭스 클레의 두 번째 부인 리비아 클레 마이어였다. 리비아는 파울 클레 재단을 이끌던 남편이 1990년 세상을 떠난 뒤 물려받은 작품 700점을 베른시에 기증하기로 했다. 이어 1998년 파울 클레의 손자인 알렉산더 클레가 1998년 자신이 소유한 작품 850점과 가족 소유의 기록물들을 베른시에 영구대여 형식으로 기증했다.

파울 클레와 부인 릴리가 2년 간격으로 세상을 떠난 후 그의 예술적 업적에 대한 체계적 정리와 학술 연구를 도맡아 온 파울 클레 재단에서는 50년 가까이 연구해 온 2500점에 대한 자료와 기록들을 새로 지어지는 미술관에 이양하기로 했다. 개인 소장자들까지도 작품 150점을 영구대여하기로 한다.

작품과 자료들은 갖춰졌지만 미술관을 어디에 세울지가 문제였다. 원래 파울 클레가 다니던 초등학교 인근에 있는 베른 미술관 근처에 파울 클레 미술관을 지을 계획이었는데, 마스터플랜을 세우면서 미술관 외에 예술아카데미와 연구소까지 규모가 늘어났기 때문이었다. 지역의 건축가들이 베른 시내에 적당한 장소를 물색하던 중 획기적인 '사건'이 일어났다.

1998년 봄, 세계적인 정형외과 의사인 모리스 뮐러(1918~2009) 박사 부부가 베른시 동쪽 쇼스할덴에 있는 대규모 부지와 3000만 스위스 프랑을 기증할 뜻을

밝혔다. 뮐러 교수는 정형외과 수술의 복합골절 수술에 필요한 인공지지대를 발명해 의학적 명성과 엄청난 경제적 부를 쌓은 인물이다. 그는 사재를 기부하겠다는 계획을 발표하면서 "파울 클레는 위대한 예술가일 뿐 아니라 많은 예술가의 스승이었다. 쇼스할덴에 파울 클레의 예술을 보여 주는 미술관과 연구센터, 교육기관을 아우르는 멋진 공간을 만드는 것은 나의 오랜 숙원이었다"고 밝혔다.

그리고 몇 가지 조건을 내세웠다. 첫째는 단순한 미술관이 아니라 조형예술, 음악, 문학, 그리고 연극 등 종합예술이 펼쳐지는 장소여야 한다는 것이고 둘째는 이탈리아 건축가 렌초 피아노가 디자인을 맡아야 한다는 것이었다. 그의 뜻을 살려 1998년 11월 모리스와 마르타 뮐러 재단이 만들어졌고 뒤를 이어 파울 클레 센터 재단이 만들어졌다.

베른시의 재정지원을 받으려면 많은 사람의 이해가 필요했다. 뮐러 박사 부부는 바젤에 있는 바이엘러 재단 미술관을 방문한 뒤, 그 미술관을 설계한 렌초 피아노의 재능을 알아보고 그를 지명한 것이었다. 베른 시민들과 의회 정치인들이 피아노의 설계안을 이해하고 받아들이도록 전시회를 세 차례나 열었다. 이런 노력의 결과 의회에서 압도적으로 찬성의견을 얻었고, 베른시 주민투표에서도 78%의 찬성을 얻어 2002년 6월 미술관을 착공했다.

총 건축비는 1억 1000만 스위스 프랑이 소요됐다. 뮐러 재단에서 당초 약속했던 금액의 2배인 6000만 스위스 프랑을 내놓았고 베른시 복권기금에서 1100만 프랑, 기업체의 후원금 3000만 프랑, 시민연합기금에서 2000만 프랑을 내놓았다.

창의력이 넘치는 미래의 파울 클레를 양성하는 것을 목적으로 두 개의 재단이 추가로 설립됐다. 뮐러 재단이 내놓은 기금 중 500만 스위스 프랑으로 어린이미술관 재단이 만들어졌고, 베른주립은행 후원으로 젊은 예술가와 미술전공 학생들의

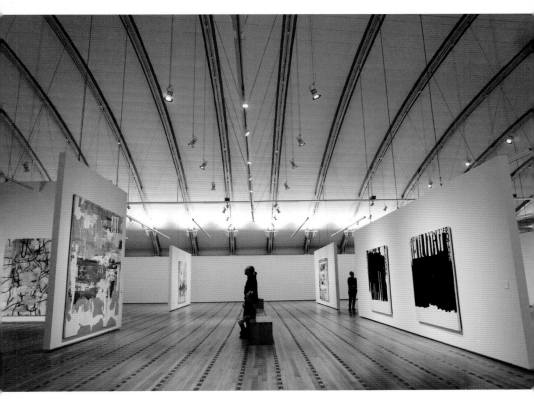

파울 클레 센터의 설립에 기여한 모리스 뮐러 박사의 이름을 딴 1층의 기획전시실에서 방문객들이 현대 추상회화전을 감상하고 있다.

어린이들을 위한 아틀리에에서 그림 수업을 받고 있는
아이들의 모습

마스터 클래스인 여름아카데미가 세워졌다.

결정권을 가진 누군가가 원한다고 괴상한 건물을 시내 한복판에 들여놓는 것과는 달라도 너무 다르다. 모두가 사랑하고 공감하는 공간은 개인의 열정과 철학, 돈만으로는 만들 수 없으며 사회적 합의를 거쳐 모두의 뜻을 모아 만들어진다. 미술관 이상의 예술 공간 파울 클레 센터는 이렇게 태어났다.

음악가 집안에서 태어난 추상회화의 시조

파울 클레

PAUL KLEE, 1879~1940

스위스를 대표하는 화가 파울 클레는 "예술이란 눈에 보이는 것의 재현이 아니며, 눈에 보이지 않는 것을 보이게 하는 것"이라는 신념으로 추상회화의 초석을 마련하는 데 중요한 역할을 했다. 표현주의, 큐비즘, 초현실주의 등 20세기 초반의 다양한 예술 사조를 받아들이며 선과 형태, 색채의 탐구에 몰두한 그는 신비로운 색채와 음악적인 운율을 지닌 독특한 화풍을 구축했다.

파울 클레는 1879년 스위스 베른 교외의 뮌헨부흐제에서 태어났다. 아버지는 독일 출신의 베른사범학교 음악교사, 어머니는 음악학교에서 성악을 전공한 음악가 집안이었다. 예술적 분위기 속에서 파울도 7세부터 바이올린을 배워 프로급 연주 실력을 갖췄고, 훗날 뮌헨에서 만난 부인 릴리도 피아니스트였다. 하지만 정작 그를 매료시킨 것은 미술이었다. 그는 1900년 뮌헨미술아카데미에서 상징주의의 대가 프란츠 폰 슈투쿠의 지도를 받았다. 이곳에서 함께 수학한 바실리 칸딘스키 등과 1911년 뮌헨에서 '청기사파'로 활동하기도 했다.

흑백의 판화, 단색조의 템페라 등에 한정됐던 그는 1914년 봄부터 여름까지 아우구스트 마케와 함께한 튀니지 여행에서 선명한 색채를 자각한다. 인간이 색채를 인지하는 것이 아니라 색채가 인간을 뒤흔드는 느낌을 받은 그는 색채와 자신이 혼연일체가 되는 강한 느낌을 체험한다. 1차 세계 대전 이후의 작품들에서 그의 색채에 대한 자각은 추상에 대한 사고로 다채롭게 전개되며 평단의 인정을 받는 한편 상업적 성공을 거두기 시작했다.

클레는 1921년 바이마르의 국립 바우하우스에 교수로 초대를 받아 그곳에서 추상회화를 본격적으로 시작하게 된다. 1919년 문을 연 바우하우스는 당시 유럽에서 가장 활기 넘치는 창조의 중심지였다. 벽화 워크숍, 스테인드글라스, 디자인을 가르치며 바우하우스에서 재회한 칸딘스키와 활발하게 추상회화 작품활동을 하며 모던아트, 추상미술, 색채론 등 이론적 저술작업을 완성했다.1931년 뒤셀도르프 예술대학으로 자리를 옮기지만 나치는 그가 갈리시아계 유대인이라는 이유로 1933년 교수직을 박탈했다. 탄압이 점점 심해지자 그해 크리스마스이브에 "독일은 곳곳에서 시체 냄새가 난다"는 말을 남기고 독일을 떠났다.

스위스 베른으로 돌아와 더욱 왕성하게 작품 활동을 이어 나간 그는 자연과 종교를 깊이 탐구했고 특히 '천사'를 주제로 28점의 작품을 남겼다. 그는 만년에 손이 잘 움직이지 않는 난치병에 걸려 로카르노의 병원에서 60세의 생을 마감했다. 베른시 외곽에 위치한 쇼스할덴 공동묘지에 있는 파울 클레의 묘비명은 형상의 근원을 기호적 언어로 환원할 줄 알았던 예술가의 진정한 가치와 끝없는 열정을 다소나마 이해할 수 있게 해준다.

'나는 이 세상의 언어만으로 이해되지 않을 것이다. 나는 죽은 자와도, 아직 태어나지 않은 자와도 행복하게 살 수 있기 때문이다. 누구보다도 창조의 핵심에 가까워지기는 했으나 아직 충분하다고 말할 수는 없다.'

바이엘러 재단 미술관

FONDATION BEYELER MUSEUM

스위스에서 단순한 관광이 아니라 미술관 기행을 하고 싶다면 바젤은 그 출발점으로 삼기에 부족함이 없는 도시다. 바젤의 명성에 획을 긋는 보석 같은 미술관이 바로 바이엘러 재단 미술관이다. 바이엘러 재단의 설립자이자 아트바젤의 창시자인 에른스트 바이엘러와 힐디 바이엘러 부부가 평생 수집한 현대미술 작품들과 아프리카, 알래스카 등 비유럽권 민속예술품을 전시하기 위해 지은 이 미술관은 1997년 개관 이래 스위스는 말할 것도 없고 세계 예술애호가들의 발길을 모으고 있다.

ADD Baselstrasse 101, 4125 Basell, Swiss
TEL 41-61-645-9700
OPEN 10:00-18:00(월~일) 10:00-20:00(수)
SITE fondationbeyeler.ch

미술관 속으로 자연이 들어왔다

스위스는 세계에서 미술관 밀도가 가장 높은 나라다. 스위스 관광청 통계에 따르면 유럽 전체 면적의 1%도 채 안 되는 스위스 전역에 980여 개의 미술관이 있다. 특히 독일과 프랑스, 스위스의 접경 지역에 위치한 바젤Basel은 스위스에서 첫 손가락에 꼽히는 미술관의 도시이자 예술의 도시다. 매년 6월 세계최대 규모의 아트페어인 아트바젤Art Basel이 열리고, 인구 20만 명에 불과한 도시에 미술관이 30개 가까이 있으니 그 명성은 절대 과장이 아니다. 걸작이 넘쳐나는 유명 미술관들은 대부분이 세계적 건축 거장의 작품인 까닭에 바젤은 건축과 미술을 전공하는 학생들에게는 성지처럼 여겨진다.

바젤은 스위스에서 가장 오래된 바젤대학이 설립(1459)된 이후 학자와 화가들이 배출되면서 학술과 문화의 중심지로 발전해 왔다. 20세기 들어서는 스위스 정밀시계 산업의 거점 도시가 되면서 자금력을 지닌 신흥부자들이 많아졌고 예술 거래도 활발해지면서 오늘날에 이른다.

바젤시의 외곽 리헨Riehen에 자리 잡고 있는 바이엘러 재단 미술관은 이탈리아인 건축가 렌초 피아노Renzo Piano의 대표작이다. 리처드 로저스와 공동 디자인한 파리의 퐁피두센터에서 파격적인 거대 구조물을 선보이며 스타덤에 오른 이후, 그는 프로젝트마다 새로운 소재, 구조, 공법, 디테일을 적용하며 그 명성을 높여 갔다. 특히 미술관 건축에서 두각을 나타냈는데, 무엇보다 전시물을 잘 드러나게 하도록 건축물을 최소한으로 절제한다는 원칙을 고수한다.

피아노가 미국에서 지은 첫 번째 건물인 휴스턴의 메닐 컬렉션Menil Collection은 그의 미술관 건물 리스트를 풍성하게 하는 계기를 제공했다. 1987년 문을 연 메닐컬렉션 미술관에서 그는 깔끔한 디자인과 스마트한 공법의 지붕으로 자신만의 독특

한 건축개념을 구사했다. 미술관에 자연광을 들여놓고 싶다는 메닐의 주문에 따라 그는 철근 콘크리트를 기다란 나뭇잎(혹은 피아노 건반) 모양으로 만들어 백색 도료를 바르는 방식으로 텍사스의 타는 듯한 태양을 순하게 길들이고, 시시각각 변화하는 빛의 효과를 만끽할 수 있도록 했다.

바이엘러 부부는 소장품을 전시할 미술관을 지을 계획으로 전 세계의 유명한 미술관을 방문했다. 그중 경사지대의 자연을 미술관의 일부로 흡수하면서 지붕의 구조를 이용해 자연광의 유입을 시도한 메닐컬렉션 미술관에 큰 감명을 받고 피아노에게 건축설계를 의뢰했다. 바이엘러는 충격적인 외형을 지닌 건축물보다는 '소장품에 대한 최대한의 배려를 우선으로 추구하는 자연친화적인 미술관'을 원했다. 피아노는 메닐컬렉션 미술관보다 한 단계 진보한 최첨단 구조를 천장에 사용해 미술관의 채광을 해결하고, 작품을 배려하는 공간 구성과 단순하고 우아함이 풍기는 외관 디자인으로 화답했다.

미술관은 겉보기에는 수수하지만 기능적으로 완벽하다는 평가를 듣는다. 도로변으로 길게 뻗은 붉은 벽돌 담장은 기대를 품고 미술관을 찾는 이들에게는 놀라울 정도로 단조로워 보인다. 하지만 담장 안으로 들어서는 순간 다른 세상을 만나게 된다. 초록색 잔디와 잎이 우거진 나무들이 눈에 들어오고 맑은 새소리가 끊임없이 들려온다. 칼더의 대형 모빌 등 조형물이 설치된 정원은 일상생활에 지친 영혼의 피로를 한순간에 날려버린다. 정원을 지나 약간 내리막으로 난 길을 따라가면 길게 가로로 뻗은 나지막한 미술관 건물이 나타난다. 자연과 다투지 않고 풍경 속에 들어앉은 건물이 편안하게 다가온다. 자연친화적 미술관의 전형인 덴마크의 루이지애나 미술관처럼 소박하면서도 훨씬 더 현대적인 디자인을 구사했다.

미술관은 피아노의 작품에서 자주 보이는 가볍고 투명한 느낌이다. 과장되지 않고 최대한 주변 경치와 조화를 이루고 있다. 목소리로 표현하자면 절제되고 부드

미술관 외벽의 벽돌 색깔은 바젤 시내에 있는 성당과
시청건물에 사용된 검붉은 사암의 색과 비슷하다.

언뜻 평범해 보이는 미술관은 건물 자체의 개성을 드러
내지 않는 가운데 단순한 우아함으로 바이엘러 부부가
평생 모은 소장품의 가치를 한껏 빛나게 한다.

럽게 내려앉은 톤이고, 음악으로 얘기하자면 독일 가곡 같은 그런 분위기다. 유리와 하얀 철재로 된 지붕은 건물 위에 가볍게 떠 있는 듯하다. 정면의 길이가 120미터나 되는 길고 납작한 건물은 언덕 경사에 맞춰 일렬로 늘어선 3개의 건물 벽이 자연스럽게 층을 이뤄 테라스 효과를 내도록 설계했다.

미술관 외벽은 커다란 유리와 돌로 마감되어 있다. 돌은 세로로 길게 뻗어 있어 실제보다 가벼워 보인다. 벽돌 색깔은 바젤 시내에 있는 성당과 시청건물에 사용된 검붉은 사암의 색에 가깝다. 가까이 붙어 있지 않지만 바젤의 전통과 조화를 맞춘 점은 놀랍기만 하다. 기둥의 간격은 일정하지만 내부의 전시장 크기는 다양해서 전시 작품에 따라 다양하게 사용할 수 있도록 했다.

미술관 남쪽으로는 아담한 연못을 두고 수련을 심어 놓았다. 재단의 홍보책임자인 엘레나 델카를로는 "연못이 보이는 전시실에서 클로드 모네의 작품 〈수련〉과 실제 연못의 수련을 동시에 감상하도록 한 것"이라고 설명했다. 그곳을 방문했던 때는 안타깝게도 연못을 청소 중이어서 실제 수련과 작품을 동시에 감상하는 호사를 누리지는 못했다. 하지만 상상만 해도 근사한 풍경이 그려졌다.

미술관 안으로 들어가면 길게 기념품점과 안내 데스크가 있고 그 왼쪽으로 전시공간이 시작된다. 전시공간은 밝은 빛의 바다에 들어간 느낌이지만 눈이 부시지 않고 편안하다. 델카를로는 "렌초 피아노는 프로젝트마다 새로운 소재·구조·공법·디테일을 적용하면서 현대의 미술관 건축 발전을 주도했다. 그가 미술관에 도입한 혁신적인 조명시스템은 건축 디자인적으로나 기능적으로 미술관 건축의 완성도를 월등하게 높였다는 평가를 듣는다"고 설명했다.

바이엘러 미술관에서 피아노는 지붕의 빗면 사이로 자연광이 부드럽게 걸러져서 들어오도록 채광여과장치를 둔 다층지붕기법을 도입했다. 2중으로 처리된 유

잘 가꿔진 푸른 정원에 자리 잡은 바이엘러 재단 미술관

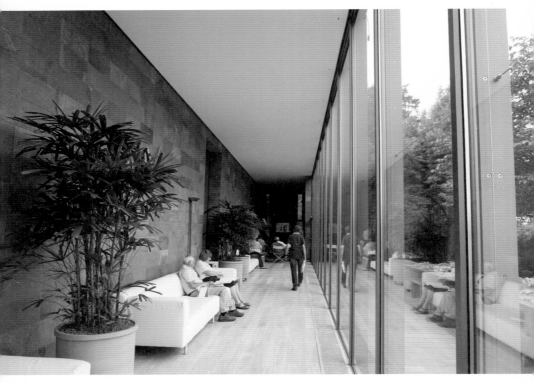

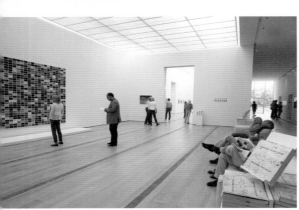

↑ 건물의 서쪽 벽면을 유리로 처리해 미술관이 자리 잡은 전원 풍경을 들여놓았다. 사시사철 변화하는 자연을 감상하며 휴식을 취하도록 했다.

← 지붕의 이중 구조를 통해 부드러운 자연광을 끌어들인 미술관 내부는 밝고 널찍해서 작품을 감상하기에 더없이 쾌적하다.

리천장을 통해 여과되어 들어오는 자연광, 작품을 배려한 공간 분위기는 편안하게 전시물을 감상할 수 있는 쾌적한 전시환경을 조성하고 있다. 전시실은 지하의 상설전시실과 1층의 기획전시실 등 16개의 전시실이 중앙전시실을 중심으로 양쪽으로 길게 나열된 구조다. 전시실의 크기는 각기 다르고 방과 방 사이의 출입구를 달리하여 전시실마다 각기 다른 분위기를 자아낸다.

전시실에는 모네 이후 세잔, 반 고흐, 자코메티, 피카소, 몬드리안, 리히텐슈타인, 베이컨 등 등 20세기 다양한 미술사조의 대표작품 200여 점을 전시하고 있다. 델카를로는 "미술관들이 일반적으로 상설전시실과 기획전시실을 구분하는 데 반해 이곳은 필요에 따라 상설전시실을 기획전시실로 활용할 수 있게 한 점도 특징"이라며 "미술관의 3분의 1가량은 항상 특별 기획전시 공간으로 활용된다"고 설명했다. 지금까지 이곳에서는 300여 차례의 기획전시회가 열렸다. 개인재단이 운영하는 미술관이지만 세계적인 명성을 지닌 미술관인 만큼 전시회의 기획과 큐레이팅, 작품 구성은 최고 수준급이다. 2014년 여름에는 독일의 대표적 작가 게르하르트 리히터의 대규모 회고전이 열렸고, 2014년 늦가을부터 2015년 6월 말까지 열린 고갱전은 이 미술관의 전시 역사상 가장 많은 30만 명 관람객을 기록할 정도로 관심을 모았다.

계단을 따라 내려가면 전면을 유리로 만든 윈터가든winter garden이 나타난다. 이곳에서는 자연도 하나의 작품이 된다. 유리를 통해 보이는 바깥에는 평화로운 전원 풍경이 펼쳐진다. 최고의 예술작품들을 감상하다가 편안한 소파에 앉아서 사시사철 변화하는 자연을 감상할 수 있다. 자연과 예술이 조화를 이룬 미술관에서만 맛볼 수 있는 최고의 시간이다.

바젤을 현대미술의 메카로 키운 진정한
미술애호가

에른스트 바이엘러

ERNST BEYELER, 1921-2010

바젤 아트페어와 바이엘러 재단을 설립한 에른스트 바이엘러는 세계적인 화상畵商
이면서 미술품 수집가로 명성을 날린 현대미술계의 전설적인 인물이다. 예술을 향
한 그의 긴 여정은 바젤의 작은 시골마을 바움라인가스의 작은 고서점에서 출발했
다. 철도 인부의 아들로 태어난 그는 오스카르 쉴로스라는 노인이 운영하는 고서점
에서 견습생으로 일했다. 규모는 작지만 탄탄한 고객층을 확보하고 안정적으로 서
점을 운영해 온 쉴로스는, 지적 호기심이 충만한 청년 에른스트 바이엘러를 처음부
터 눈여겨보고 그에게 역사, 미학, 문학, 철학 등에 대해 많은 것을 가르쳤다.

1945년 쉴로스가 갑자기 세상을 떠나자 에른스트는 은행 빚 6천 프랑을 내어 고서
점을 인수한다. 자금 회수를 위해 잘 팔리는 책을 중심으로 재배치하고 잘 팔리지
않는 책들을 처분하기 위해 고서점에서 판화와 도판 전시회를 열었다. 이 일이 차
츰 발전해 미술 전문 갤러리로 자리 잡게 됐고 현대미술로 분야를 특화하면서 영향
력을 더욱 키워 나갔다.

바이엘러는 명작을 알아보는 탁월한 안목과 기지, 겸손함, 신사다움을 겸비한 화상으로 미술계의 신뢰를 받았다. 그는 서로가 원하는 조건대로 협상을 끌어내어 양측이 만족하는 선에서 거래를 성사시키곤 했다. 세계 각국의 미술관들이 유명 작가들의 작품을 구입할 때, 그의 안목과 중재력은 결정적인 역할을 했다. 그는 피카소의 화실에서 직접 작품을 고를 수 있는 특권을 지닌 유일한 아트 딜러였다. 칸딘스키의 아내는 남편이 남긴 유작의 대리인으로 바이엘러를 지목하며 '최고의 아트 딜러'라고 칭했지만 정작 자신은 "나는 인상주의 작품부터 팝아트까지 좋은 작품들이 널리 알려지도록 보급하고, 좋은 작품을 선택하도록 도와준 것일 뿐"이라고 겸손해했다. 바이엘러가 존경받는 진정한 이유는 비즈니스 감각이 탁월한 아트 딜러이기 이전에 진정한 예술애호가로서 예술의 발전에 앞장섰기 때문이었다.

그는 바젤을 현대미술의 메카로 키운다는 계획을 세우고 1971년 당대의 예술을 중심으로 하는 아트바젤을 주도해 만들었다. 첫 회에는 10개국 90개 화랑이 참가하는 데 그쳤지만 지리적 이점과 지역 화상들의 노력으로 아트바젤은 곧 세계 최대 규모의 아트페어로 발전했다.

자코메티, 칸딘스키, 클레, 피카소 등 현대미술의 거장들과 신뢰를 바탕으로 교류하며 스스로도 대가들의 작품을 수집했던 그는 1982년 갤러리 비즈니스를 재단으로 전환시키며 바젤시에 많은 작품을 기증했다. 하지만 전시할 장소가 마땅치 않자 자신의 소장품을 전시하기 위해 미술관을 지어 1997년 10월 개관했다.

당시에 그의 나이 76세였지만 여전히 현역이었다. 왜 은퇴하지 않느냐는 한 기자의 질문에 "또 다른 좋은 작품을 찾기 위해서"라고 답했던 그는 2000년부터 아트바젤의 디렉터를 맡았던 사뮈엘 켈러를 2008년 바이엘러 재단의 디렉터로 스카우트했다. 60여 년 전 그의 멘토였던 쉴로스처럼 아들 같은 켈러의 멘토가 되어 미래의 주역에게 진정한 아트 비즈니스의 정신을 심어 주었다. 바이엘러가 88세의 나이로 세상을 떠났을 때 전 세계의 언론이 그의 죽음을 애도했다.

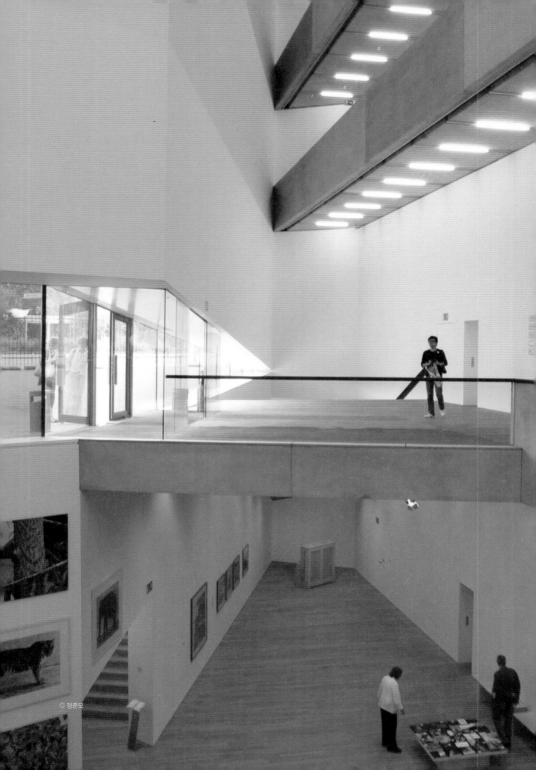

샤울라거 미술관

SCHAULAGER MUSEUM

미술관·박물관의 도시로 불리는 스위스 바젤에서 예술과 건축을 테마로 여행을 하다 보면 독특한 기능과 외형을 지닌 기념비적인 미술관들을 많이 만나게 된다. 그중에서도 대표적인 곳이 샤울라거Schaulager다. '샤울라거'는 독일어 샤우언schauen·보다과 라거lager·창고의 합성어다. 미술관의 이름에서 기능과 역할이 뚜렷하게 드러난다. '보는 창고'로 직역되는 이곳은 보여 주기 위한 쌓아 두기를 실천하는 수장고형 미술관의 대표적인 사례다. 그래서 일반 대중보다는 미술관을 연구하고 미술에 종사하는 사람들이 꼭 가보고 싶은 미술관으로 꼽는다.

ADD Ruchfeldstrasse 19, 4142 Münchenstein, Swiss
TEL 41-61-335-3232
OPEN 10:00-18:00(화~일) 10:00~20:00(목) 휴관일: 월요일, 12/24~25
SITE schaulager.org

미술관도 수장고도 아닌 다르게 느끼고 생각하는 공간

개인 재단으로 설립 운영되는 미술관들이 그렇듯이 샤울라거 현대미술관도 예술을 사랑한 사람들이 작품을 꾸준히 사 모으고 보관하던 끝에 세워졌다. 남편 에마누엘 호프만과 아내 마야 호프만은 신혼 시절부터 미술품을 수집해 온 미술애호가였다. 이들은 미술을 투자 대상으로 여기지 않고 "현재는 일반적으로 이해되지 못하지만, 미래를 내다보는 새로운 표현 방식을 구현하는 예술가들의 작품을 수집한다"는 철학을 고수했다. 남편이 갑작스러운 사고로 죽은 후 마야는 1933년 재단을 설립했고, 부부의 소장품은 1941년 바젤시와 맺은 장기 대여 기탁 계약에 따라 바젤 미술관과 현대미술관에서 전시되었다.

그러나 지속적으로 늘어난 에마누엘 호프만 재단의 방대한 예술작품 컬렉션들, 특히 최근 20년 사이에 수집한 미디어아트와 설치 등 신매체를 이용한 예술품들을 기존의 바젤 미술관 공간에는 더 이상 수용할 수 없었다. 고민하던 끝에 2003년, 콘셉트부터 독특한 샤울라거가 만들어졌다. 재단은 마야의 딸 베라 오에리를 거쳐 1998년부터 손녀 마야 오에리가 맡고 있다. 마야 오에리는 이른 나이에 죽은 아들 로렌츠를 위해 1998년 로렌츠 재단을 설립했으며 이 재단이 가족의 숙원인 현대예술을 위한 공간의 탄생을 수행하기에 이른다.

일반적으로 미술관이나 박물관은 모든 소장품들을 전시실과 보관 창고로 분리한다. 전시 중인 작품은 전시실에 놓이고, 나머지는 해체되거나 포장해 보관용 박스에 담아 수장고에 보관된다. 수장고는 일급 보안구역으로 분류되며 일반인은 접근이 거의 불가능하고, 전문가들도 특별한 계기가 없으면 출입이 매우 제한되는 공간이다.

하지만 샤울라거는 소장 미술품을 전통적인 방식으로 포장돼 있는 상태가 아니

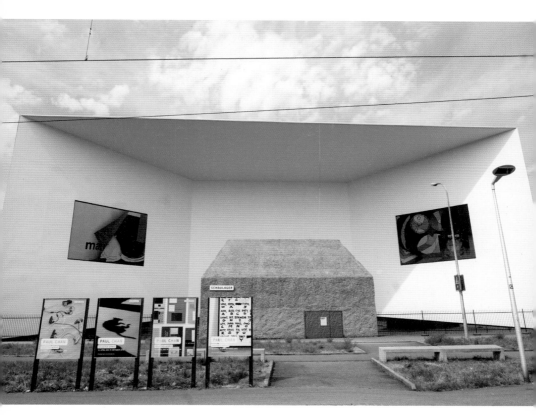

바젤 출신 건축가 헤어초크와 드 뫼롱의 개성이 드러나
는 샤울라거 미술관. 전통적인 미술관의 개념에서 탈피해
'보는 수장고'를 구현했다.

라 진열된 상태에서 보관하고, 이를 현대미술 전문가들이나 연구자들이 자유롭게 접근할 수 있도록 하고 있다. 특히 개념미술과 설치미술이 본격적으로 미술관에 들어오기 시작한 20세기 후반부터 21세기까지의 동시대 미술이 수집, 관리, 전시의 대상이다. 이 작품들을 전문적으로 다루면서 기존의 전시 방식에서 과감하게 탈피한 것이다. 미술관의 설립목적에서 밝히고 있듯이 '미술관도 아니고 수장고도 아닌, 예술을 다른 방식으로 보고 생각하는 장소'가 바로 샤울라거다.

샤울라거는 바젤 시내 중앙역에서 전철로 약 10분 거리에 있는 뮌헨슈타인에 있다. 주변경관이 아름답거나 유동인구가 많은 지역이 아니라, 수장고형 미술관이라는 이름에 걸맞게 한적하고 넓은 물류창고들이 모여 있는 지역에 들어서 있다. 바젤 출신의 건축가 콤비 헤어초크와 드 뫼롱이 설계한 건물의 인상적인 외관은 보는 이를 압도한다. 거대한 물체 덩어리 같은 건물이 자그마한 창고를 품고 있는 듯한 모양이다.

헤어초크와 드 뫼롱은 입방체적인 구축질서와 내부공간을 유지하면서 건축의 표피를 통해 다양한 실험을 시도해 왔다. 이들이 세계건축계에 이름을 알리게 된 계기가 된 작품은 캘리포니아의 도미누스 와이너리(1998)인데 철 망태에 돌을 담아 외벽으로 썼다. 샤울라거도 그 범주에서 크게 벗어나지 않는다. 덩어리는 밑변이 긴 커다란 사다리꼴 육면체이고, 건물의 표피는 자갈과 콘크리트를 섞어 울퉁불퉁한 흙담처럼 처리했다.

미술관의 학예사인 안드레아스 블레틀러 박사는 "건물 터를 다질 때에 나온 돌과 흙을 주재료로 사용했다. 건축 외양은 독특하지만 주변의 분위기와 지역에서 나온 재료를 품고 있기 때문에 주변 경관과 충돌하지 않는다"고 설명했다. 그는 "육중한 콘크리트 벽은 내부 기온을 일정하게 조절할 수 있어서 수장고의 기능에

© 정준모

↑ 멀리서 보면 흰색의 무대 안에 작은 집이 들어앉은 모양을 하고 있는 샤울라거 미술관
↓ 특별기획전이 열릴 때에만 일반인들에게 개방되는 샤울라거 미술관 내부의 전시실

적합하게 지어졌다. 투박한 외관에 비해 내부는 기능적으로 매우 세심하게 설계돼 있다"고 덧붙였다. 한쪽 벽은 물결 모양의 틈을 두어 안과 밖의 소통을 시도했다. 다른 벽면은 거대한 화이트의 벽이다. 거리를 두고 작은 건물이 있어서 멀리서 보면 흰색의 무대 안에 작은 집이 들어앉아 있는 모양이다.

샤울라거의 가장 큰 특징은 작품 보관 방식에 있다. 블레틀러 박사는 "현대미술 작품들은 유별나게 크거나 입체적이고, 장소 특정적인 경우가 점점 많아지고 있다. 샤울라거는 기존의 미술관 전시실이나 모더니즘 스타일의 화이트큐브 전시실이 충족시킬 수 없는 현대미술을 위한 전문 전시공간을 제공한다"고 설명했다. 작가별로 마치 아파트처럼 일정한 공간을 부여하고 그곳에 작품을 발표된 그 모습대로 거의 완벽하게 보관하고 있어 작가의 의도를 단번에 파악할 수 있다.

예술작품 보관 장소는 3층 상위공간에 샤울라거의 총 유효공간(1만 6500제곱미터) 중 절반에 가까운 7250제곱미터를 차지한다. 전시의 형태로 보관되기 때문에 전시 셀이라고 명명돼 있는 셀들은 항온 항습이 완벽하게 조절되고 있으며, 총

미술관의 두꺼운 벽면은 일정한 온도를 필요로 하는 수장고의 기능에 적합하다.

45개의 셀에 작가 150여 명의 작품 650여 점이 전시된 상태로 보관되고 있다고 블레틀러 박사는 전했다. 작품 규모나 설치상의 어려움 때문에 여느 미술관에서 수용하기 힘든 로버트 고버의 설치작품 '살아 있는 연못'(1995~1997), 카타리나 프리치의 '꼬리가 얽힌 쥐들'(1993) 같은 작품도 이곳에서 안전하게 설치돼 있다.

보통 연구자들과 미술 전문가들에게 미술관을 공개하지만 일반인들도 샤울라거에서 작품을 감상할 기회는 있다. 특별기획전이 열릴 때다. 최하층과 지면층 3620제곱미터의 공간에서는 1년에 한 작가를 정해 4~6개월 가량 기획전을 연다. 이 건물을 설계한 헤어초크와 드 뫼롱의 건축전(2004), 로버트 고버 회고전(2007), 매튜 바니 전(2010)에 이어 2014년에는 홍콩 출신으로 뉴욕을 거점으로 활약하는 폴 찬의 작품을 4월부터 10월까지 선보였다. 2015년에는 바젤 시립미술관이 보수에 들어가는데 그곳에 장기 대여했던 에마누엘 호프만 재단 소장품 전시회가 계획돼 있다.

비트라 캠퍼스

VITRA CAMPUS

보통 '캠퍼스'라고 하면 으레 대학 캠퍼스를 떠올리지만 '비트라 캠퍼스'는 스위스에 본사를 둔 가구회사 비트라Vitra가 세운 공장 단지를 가리킨다. 그런데 캠퍼스라고 감히 이름을 붙인 이유는 단지 안에 프랑크 게리, 헤어초크와 드 뫼롱, 알바로 시자, 자하 하디드, 니콜라스 그림쇼, 안도 다다오 등 세계적으로 유명한 현대 건축가들의 작품이 마치 대학 캠퍼스처럼 한자리에 모여 있기 때문이다. 세계적인 여행 가이드북 『론리플래닛』은 바젤 근교의 가볼 만한 곳 베스트 원으로 비트라 캠퍼스를 소개하고 있을 정도로 변신에 변신을 거듭하는 미술관 건축의 진화를 보여 주는 곳이다.

ADD Charles-Eames-Straße 2, 79576 Weil am Rhein, Germany
TEL 49-7621-702-3500
OPEN 10:00-18:00
SITE vitra.com

독특한 발상으로 태어난 세계인을 위한 건축 캠퍼스

비트라는 1940년대 스위스 바젤에서 가족사업으로 시작된 작은 비품 제조사에서 출발한다. 비트라 국제상사는 유명한 디자이너나 건축가가 디자인한 가구를 생산해 전 세계에 보급하면서 디자인가구 회사로 급성장했다. 프랑스의 디자이너 장 프루베를 비롯해 조지 넬슨, 찰스 앤 레이 임스부부와 베르너 팬톤 같은 전설적 디자이너들이 디자인한 창의적인 작품들을 선보이면서 명성을 더해 갔다. 그러던 1981년, 바젤과 접경한 독일의 베일암라인에 있던 공장 대부분이 전소되는 큰 화재가 났다.

공장을 새로 지어야 하는 상황에서 비트라 사주는 창의적인 기업가 정신을 발휘했다. 이왕이면 일하기 편하고 독창적인 외관으로 보기도 좋은 공장을 짓기로 하고, 영국의 건축가 니콜라스 그림쇼Nicolas Grimshaw에게 첫 번째 공장을 발주한 것이다. 그림쇼의 설계로 양철 블록의 첫 번째 건물이 완공된 후 '안락하고 생산적이며 영감을 주는 웰빙 디자인의 추구'하는 기업 아이덴티티CI가 결합된 공장 마스터플랜이 세워진다. 그림쇼는 단지 내의 건물들을 통일감 있게 짓도록 권했다.

1984년 클라에스 올덴버그와 그의 아내 코샤 밴 브루겐의 대형 조각품 '균형 잡힌 연장들'이 공장에 설치되면서 새로운 건축 콘셉트는 탄력을 받게 된다. '균형 잡힌 연장들'은 가구 제작에 필수적으로 사용되는 망치, 펜치, 스크루드라이버가 조화를 이룬 모양으로 비트라의 설립자 빌리 펠바움의 70회 생일을 기념해 손자들이 선물한 작품이다. 이후 알렉산더 폰 헤어사크의 총감독 하에 세계적인 건축 거장들에게 작품을 외뢰하면서 마스터플랜은 하나둘씩 실현에 들어간다.

가장 상징적인 건물은 미국인 건축거장 프랭크 게리가 설계한 '비트라 디자인

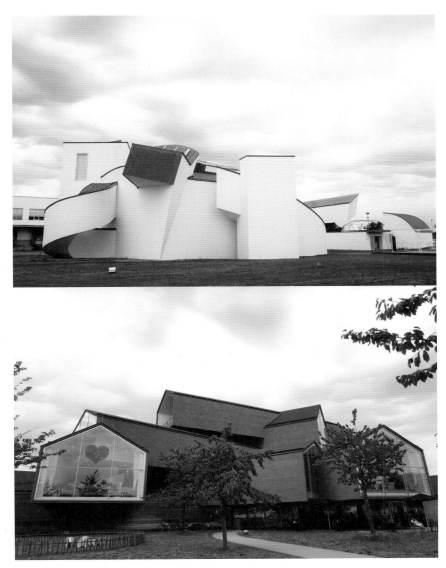

↑ 프랭크 게리의 '비트라 디자인 박물관'
↓ 헤어초크와 드 뫼롱의 '비트라 하우스'

박물관'(1989)이다. 게리는 유럽 지역의 첫 프로젝트였던 디자인 박물관에 과감하게 자신의 정체성을 녹여 냈다. 하얀 비둘기가 날개를 펴고 내려앉은 듯한 아름다운 외형으로 마치 입체파 조각 작품 같다. 디자인 박물관의 700제곱미터에 이르는 공간에 비트라의 역사와 전 세계 유명 가구 디자이너들의 컬렉션 1700여 점이 전시돼 있다. 미술관 뒤편으로 있는 공장 건물, 공장 게이트, 갤러리(2003)도 게리의 작품이다. 게리는 비트라 단지를 획일적이지 않고 다양한 작품들로 구성할 것을 제안했다. 그의 제안에 따라 공장 단지는 개성을 자랑하는 건축가들의 작품들로 채워지게 된다.

 게리의 화려하고 전위적인 디자인과는 대조적으로 차분하고 동양적인 외관의 '컨퍼런스 파빌리온'(1993)은 일본 건축가 안도 다다오의 작품이다. 안도의 특징을 나타내는 노출 콘크리트로 장방형, 정방형, 실린더 형과 같은 단순한 기하학적

자하 하디드가 설계한 '소방서' 입구

단위들을 조합해 전체 공간을 이루는 파빌리온은 나직하게 내려앉아 있다. 이 건물 주변으로 심어진 벚나무에 꽃이 만개한 봄이며 벚꽃 잎이 흐드러지면서 유럽 한가운데에서 동양적인 정서를 느낄 수 있다.

이라크 출신의 영국인 건축가 자하 하디드는 날카로운 지붕을 가진 독특한 외양의 '소방서'(1993)를 설계했다. 비트라 소방서는 모든 벽체가 기울어져 있고 건물의 외형이 너무 독특한 나머지 소방서 역할을 하지는 못하고 전시장으로 쓰이고 있지만 자하 하디드의 이름을 국제적으로 알린 대표작으로 꼽힌다. 20세기 모더니즘의 거장으로 불리는 포르투갈 출신의 전설적인 건축가 알바루 시자는 '공장'(1994)을 지었다. 리처드 부크민스터가 1975년 미국 디트로이트 박람회에서 선보였던 임시 가설 돔은 2000년에 단지 한가운데에 영구 설치됐다.

비트라의 기업 정신과 디자인 가구들을 전시하는 플래그십 스토어 격인 '비트라 하우스'가 2010년 헤어초크와 드 뫼롱에 의해 멋지게 탄생했다. 최고 길이 57미터, 너비 54미터, 높이 21.3미터인 비트라 하우스는 여러 개의 집들이 공중에서 뭉쳐져서 한 덩어리가 된 모양의 독특한 외관을 하고 있는 건물이다. 입구는 겹겹이 포개진 집들의 한가운데에 있다. 1층에는 디자인숍과 산뜻한 디자인의 안내 데스크, 테라스 카페가 있다.

엘리베이터를 타고 5층으로 올라가서 내려오면서 차례로 12개의 다른 공간을 구경하도록 돼 있다. 공간별로 콘셉트를 달리하며 실제 주택의 응접실, 어린이 방, 부엌이나 사무실 공간처럼 꾸며 가구를 디스플레이하고 있다. 모든 공간에서 커다란 창을 통해 전원 풍경을 볼 수 있다. 디스플레이도 재미있고 아이디어가 독특한 데다 각층의 공간에서 공간을 자연스럽게 계단으로 이어지도록 구성을 해놓아 피로감이나 지루함 없이 재미있게 구경할 수 있다.

디자인 미술관 등 세계적 스타 건축가들이 설계한 멋진 건축물이 하나둘씩 들어서면서 세계적 명소가 된 공장지대 덕분에 비트라의 기업 이미지는 당연히 높아졌다. 발상의 전환으로 탄생한 비트라 디자인 캠퍼스는 예술 애호가들이나 건축학도들이 꼭 가 봐야 할 곳으로 꼽힌다. 디자인 캠퍼스에서 매일 진행되는 2시간 코스의 가이드 투어는 언제나 신청자들로 붐빈다. 정기적인 가이드 투어는 독일어와 영어, 프랑스어뿐이지만 그룹 투어의 경우 미리 신청을 하면 스페인어, 스웨덴어, 이탈리아어, 중국어 등도 가능하다. 그야말로 세계인을 위한 건축 캠퍼스인 셈이다.

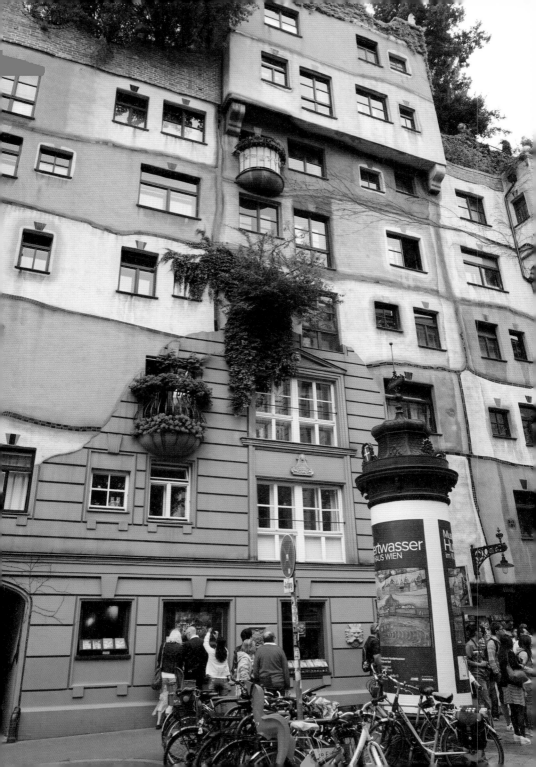

훈데르트바서 하우스

HUNDERTWASSER HAUS

오스트리아 수도 빈은 묘한 매력이 있는 도시다. 600년 역사를 자랑하는 합스부르크 제국의 수도로서 오랫동안 유럽의 중심에 있었던 도시 곳곳에는 예전의 영화를 보여 주는 웅장하고 화려한 건축물들이 가득하다. 모차르트와 슈베르트 등 유명한 음악가들이 빈을 중심으로 활동했던 것도 잘 알려진 사실이다. 하지만 '예술의 도시'로서 빈의 진짜 매력은 오래된 것과 새로운 것이 부딪치며 만들어 내는 창조적인 에너지에서 비롯된다. 고전적 회화와의 단절을 선언하고 자신들의 예술 세계를 자유롭게 펼쳤던 구스타프 클림트와 에곤 실레 등 빈 분리파 작가들, 고전 양식의 호화로운 장식을 '범죄'라고 비난하며 순수하고 합리적인 건축운동을 펼친 근대건축과 모던 디자인의 선구자 아돌프 로스 등이 이런 에너지를 만들어 낸 주인공들이다.

ADD Kegelgasse 36-38, 1030 Wein, Austria
TEL 43-1-470-1212
SITE hundertwasser-haus.info

삶의 철학이 담긴 거리의 살아 있는 미술관

20세기 초 모더니즘 선구자들의 뒤를 이어 등장한 인물 가운데 훈데르트바서는 빈의 독특한 분위기를 한층 더 부각시켰다. 그가 설계한 훈데르트바서 하우스는 시에서 운영하는 임대주택임에도 여느 미술관이나 역사적인 건축물 못지않게 많은 사람의 발길을 모으며 빈의 혁신적 이미지를 풍요롭게 한다. 창조적이고 선구적인 마인드로 자연과 인간의 조화로운 공존을 주창해 온 독특한 예술가의 영감과 철학을 그대로 담은 거리의 살아 있는 미술관이다.

구불구불한 선과 화려한 색채가 특징인 그의 회화작품을 세상 밖으로 끄집어낸 듯한 훈데르트바서 하우스는 52가구의 주택과 다섯 개의 상업 시설 그리고 어린이 놀이터와 윈터 가든 등 주민들을 위한 공간으로 이루어진 공동주택이다. 하지만 우리가 일반적으로 생각하는 공동주택과는 아주 다르다. 화려하고 고색창연한 건축물로 가득한 빈 중심가에서 걸어서 15분가량 떨어진 헤츠가세역 근처에 있는 이곳은 큰길에서 벗어난 약간 후미진 길의 모퉁이에 있지만 멀리서 봐도 금방 눈에 띈다.

그만그만한 베이지색의 단조로운 건물들 사이에서 알록달록한 색깔로 칠해진 외벽에 구불구불한 곡선으로 이어지는 건물들의 옥상, 초록빛 자연으로 뒤덮인 건물이다. 모르고 지나가던 사람도 "저건 뭐지?" 하면서 멈춰 서서 올려다보게 될 정도로 독특하다. 어린아이가 찰흙을 주물러서 만든 것처럼 자연스러운 곡선에 빨강, 노랑, 파랑, 초록 등 원색의 물감을 칠했다. 건물 높이는 3층부터 9층까지 높낮이가 모두 다르고 창문도 모양이 제각각이다. 동화의 나라에 나오는 왕궁처럼 금빛을 칠한 둥근 탑도 보인다. 창문과 벽면을 타고 식물이 자라고 건물 꼭대기에도 나무들이 푸릇푸릇 자라고 있다.

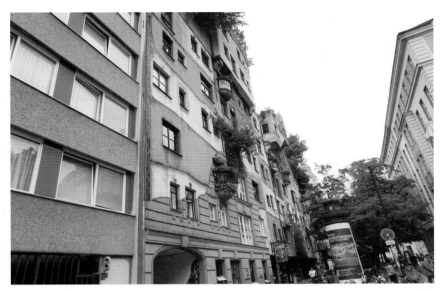

진흙으로 빚은 건물에 물감을 칠한 듯한 독특한 외관의 훈데르트바서 하우스. 1986년 완공 당시 비난이 쏟아졌던 이 건물은 오늘날 빈의 독특한 분위기를 살려 주는 관광명소가 되고 있다.

1980년대 초 빈은 중산층을 위한 주택이 부족해 싼값의 임대주택을 대량으로 짓고 있었다. 그러나 시간과 비용을 적게 들여 세운 대규모 공동주택은 여러 가지 면에서 질이 떨어질 수밖에 없었다. 딜레마에 빠진 시 당국은 자연과 조화를 이룬 인간적인 건축을 주장한 미술가·건축가 겸 생태운동가인 훈데르트바서에게 새로운 공동주택의 설계를 맡겼다.

중산층을 위한 이상적인 주택을 지어 보자는 시 당국의 제안을 받은 훈데르트바서는 삭막하고 무미건조한 콘크리트 건물이 아니라 누구나 한 번쯤은 꿈꿨을 아름다운 왕궁 같은 집을 구상했다. 강렬한 색채와 자연을 닮은 부드러운 곡선이 조화를 이루는 인간적인 집, 자연이 함께 살아 숨 쉬는 생태적인 집이었다. 그는 자신

의 조각과 회화에서 사용한 개념과 철학을 건축 디자인에 그대로 적용했다.

삶을 담는 건축(집)은 삶의 한 부분으로 어우러져야 하며 이를 위해선 가능한 한 자연스럽고 편안한 모습이어야 한다고 믿었던 그는 '건축은 네모'라는 고정관념을 깨고 가장 자연에 가까운 나선형을 도입했다. 그리고 다름과 조화를 중요하게 생각했기에 창틀에 변화무쌍함을 주었다. "우리는 개개인이 모두 다른 모습과 취향을 갖고 있다. 각자 다른 사람들이 어울려 조화로운 공동체를 이루어 가는 것처럼 집도 각자 다른 모양이 하나의 집합 주택을 이루는 것이다. 집은 벽으로 이뤄진다고 하지만 나는 집이 창문들로 이뤄진다고 생각한다. 건물의 창문은 사람이 각자 다르듯이 다른 모양이어야 한다."

1986년 2월에 완공된 훈데르트바서 하우스의 52가구 중에는 정말로 같은 집이 하나도 없었다. 각 주택의 규모는 30~150제곱미터로 다양하고 바닥, 벽, 창문, 계단, 손잡이 등까지 각양각색이다. 안으로 들어가서 확인을 할 수는 없었지만 겉으로 볼 수 있는 창틀만으로도 그 변화무쌍함을 알 수 있었다. 각자 다른 모습의 작은 덩어리들이 모여서 하나의 생명체를 이루듯 인간적인 건축이다. 자연과 인간의 공존을 중시한 훈데르트바서는 개별적인 녹지공간이 없는 서민용 공동주택에 사는 사람들이 가능한 한 자연과 가까이 할 수 있도록 배려했다. 집 주변과 옥상은 물론이고 창가, 테라스 등 공간마다 화초들이 자라고 있다. 개인적인 파티나 휴식을 취하도록 윈터 가든도 두었다.

훈데르트바서는 건축 콘셉트를 설명하면서 "인간은 세 겹의 피부를 갖고 있다. 하나는 실제 피부, 두 번째는 의복, 세 번째 피부는 그가 살아가는 거주지다. 세 개의 피부는 지속적으로 바뀌어야 하고 새로워져야 하고 자라야 한다. 그렇지 않으면 생물체는 살아갈 수 없다"면서 거주자들이 외벽과 내벽 어디든 손이 닿는 곳은 원하는 대로 장식하고 바꿀 수 있는 자유가 있다고 했다. 하지만 지금까지 누구도

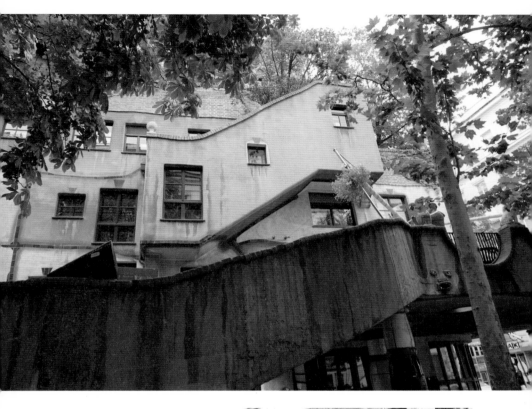

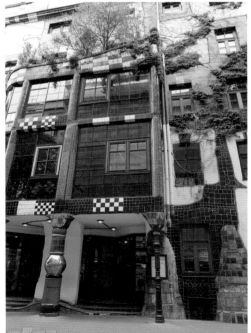

미술가이자 건축가이자 생태운동가였던 훈데
르트바서의 철학과 예술세계를 보여 주는 쿤
스트하우스 빈의 외관

획일적인 직선이 아닌 자연스러운 곡선으로 이루어진 미
술관 내부는 자연과 조화롭게 어울려 살아가야 한다는 훈
데르트바서의 건축철학을 보여 주고 있다.

그의 말을 따르지 않고 훈데르트바서의 작품을 원형대로 보존하고 있다. 주택에서 멀지 않은 곳에 있는 공원에도 훈데르트바서의 작품임을 한눈에 알 수 있는 조형물들을 설치했다.

훈데르트바서 하우스에서 약 200미터 떨어진 곳에는 그의 작품을 상설전시 하는 미술관 쿤스트하우스 빈이 있다. 1892년에 지어진 가구공장을 훈데르트바서의 디자인으로 리모델링해 1991년 오픈한 쿤스트하우스 빈은 그의 철학과 생태운동을 보여 주는 회화작품, 그래픽 아트, 건축 설계도, 태피스트리 작품들을 전시하고 있다. 색채와 형태에 대한 뛰어난 감각을 지닌 그는 자연의 생동감과 생명력을 강렬한 색채와 곡선으로 표현했다.

쿤스트하우스 빈은 건물 내부까지 들어가 그의 건축철학과 신념을 눈으로, 몸으로 확인할 수 있다. 외벽에 알록달록한 타일을 붙여 놓고 창문틀이 제각각인 미술관 건물로 들어가면 모든 것이 구불구불한 곡선이다. 안뜰에 있는 테라스 카페의 의자 등받이도 구불구불하고 위층으로 올라가는 계단도 나선형이다. 공간마다 나무와 풀이 자라고 곡선으로 된 복도는 바닥까지 울퉁불퉁하게 만들어 놓았다. 화장실의 거울도 자유로운 곡선이다. 전시실의 조명은 어두운 편이다. 작품의 색이 바래지 않도록 최소한의 조도를 유지하도록 한 것이다. 작품들은 벽에 바짝 붙어 있지 않고 약간 사이를 두고 걸려 있는데 이는 벽과 그림이 숨을 쉬도록 훈데르트바서가 정한 원칙이다.

곡선으로만 연결된 건축을 산책하는 것이 처음엔 무척 낯설었지만 자연스러운 곡선으로 지어진 공간에 이내 익숙해졌다. 직선을 보면 단순하게 느껴질 정도였다. "자연에는 직선이 없으며 인간은 이 땅의 모든 생명체와 더불어 자연스럽게 살아가야 한다"는 훈데르트바서의 철학이 주는 의미를 알 것 같았다.

자연과 인간의 공존을 주장한
친환경 건축가

훈데르트바서

FRIEDENSCHREICH HUNDERTWASSER, 1928~2000

강렬한 색채와 곡선을 사랑한 화가, 시대를 앞서 자연과 인간의 공존을 주장하며 친환경 디자인을 실천한 건축가 프리덴스라이히 훈데르트바서는 1928년 빈에서 태어났다. 그는 한 살 때 아버지를 잃고 유대인 어머니와 힘겨운 어린 시절을 보냈다. 2차 세계 대전 중 히틀러의 유대인 탄압으로 유대인 집단 거주지로 강제 이주 당했고, 외가 친척 69명이 몰살당하는 충격적인 사건을 겪었다. 이때의 아픈 경험 은 깊은 트라우마로 남아 평생 자유와 평화에 대해 강한 의지를 갖게 된다.

그는 전쟁으로 파괴된 도심의 건물 잔해 속에서 피어난 새싹을 접한 후 자연정신주 의를 예술의 화두로 삼게 된다. 전쟁 후 약 3개월간 빈 예술아카데미에서 공부했으 며 이후에는 여행과 독서로 견문을 넓히며 독자적인 예술 세계를 구축해 나갔다. 근대건축이 간과한 인간적인 공간의 회복을 줄기차게 주장했던 그는 자신의 철학 을 그대로 실천에 옮겼다. '색채의 마술사'라고 불릴 정도로 색을 조합하는 능력이 탁월했던 그는 생명의 다양함과 무한함을 색채를 통해 표현했다.

강렬한 색채와 함께 그의 그림에서 두드러지게 나타나는 특징은 나선이다. 시작과 끝이 정해져 있지 않고 끝없이 돌고 있는 나선이야말로 생명과 죽음이 끝없이 순환하는 우리의 삶과 닮아 있다고 생각했다. 자연의 유기적인 모습을 회화와 조각을 통해 표현했던 그는 강렬한 보색 대비에 곡선과 나선형이 두드러진 작품들로 1952년 빈 아트클럽에서 첫 개인전을 가진 후 1962년 베네치아 비엔날레에서 성공리에 개인전을 열기도 했다.

훈데르트바서는 1970년대 초부터 관심의 영역을 건축으로 확대했다. 자로 잰 듯한 획일적인 형태의 무미건조한 콘크리트 건축물은 범죄나 다름없다고 주장했던 그의 건축물은 회화작품과 철학을 삼차원 공간에 옮겨다 놓은 것처럼 독특했다. 그는 "여러분은 지구에 잠시 들른 손님입니다. 예의를 갖추세요"라며 진정한 땅의 주인은 나무임을 강조하고 땅을 차지한 건물 옥상에 나무를 심었다. 요즘 흔히 접하는 옥상 정원의 창시자가 바로 그다.

1983년 빈 도심의 공동주택을 의뢰받은 그는 1986년 자신의 건축철학을 담아 개성이 넘치는 훈데르트바서 하우스를 완성했다. 쿤스트하우스 빈(1991), 빈 외곽의 스피툴라우 소각장, 오스트리아 슈타이어마르크주의 블루마우 온천 마을이 그의 작품이다. 그는 작업실을 따로 두지 않고 여행을 하면서 기차나 비행기, 배 안에서도 그림을 그리고 이젤 대신 바닥에 종이를 펼쳐 놓고 그림을 그렸으며 하나의 작품에 다양한 재료를 사용했다.

자연보호, 산림보호운동, 반핵운동 등 환경운동가로도 활약했던 그는 2000년 태평양을 항해하던 중 엘리자베스 2호 갑판에서 심장마비로 사망했다. 다른 별에서 온 것처럼 자유로운 영혼을 지녔던 이 예술가의 유해는 뉴질랜드에 마련해 놓은 '행복한 죽음의 정원' 안에 그가 심어 놓았던 나무 아래 묻혔다. 자연 속으로 돌아가도록 관 없이 나체로 묻어 달라는 그의 유언대로. 그의 나이 71세였다.

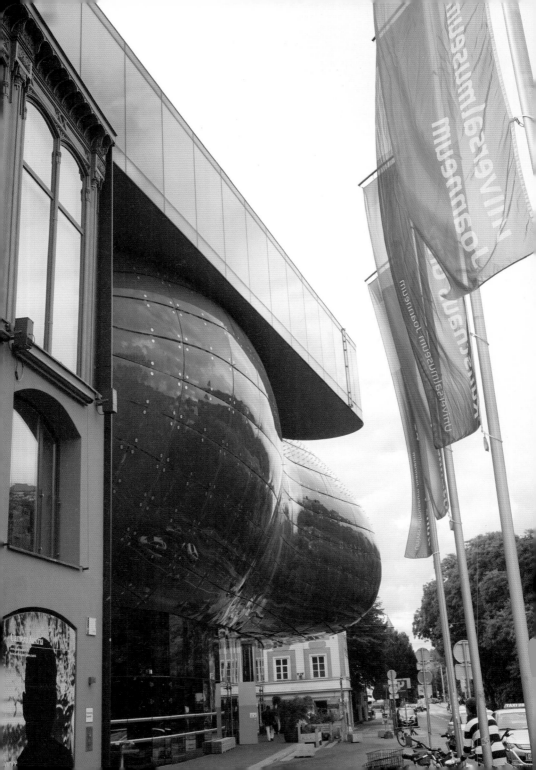

쿤스트하우스 그라츠

KUNSTHAUS GRAZ

미술관 건축은 어느 건축 분야보다 건축가 자신의 미학과 철학을 살릴 여지가 많은 편이다. 건축가의 상상력과 선진적인 시대정신을 오롯이 담은 독창적인 미술관들이 현대건축 순례지에 포함되는 이유다. 오스트리아의 제2도시 그라츠에 있는 쿤스트하우스 그라츠는 형태면에서 둘째가라면 서러울 정도로 독특한 외형을 자랑한다. 하지만 이 미술관이 세계 건축계의 이목을 집중시키며 꼭 가봐야 할 건축물로 꼽히는 이유는 외형 때문만은 아니다. 미술관이, 문화와 예술이 그 사회를 위해 어떤 역할을 할 수 있는지를 보여 준 대표적인 사례이기 때문이다. 천년의 역사를 지닌 중세도시에 들어선 외계 생명체 같은 이 파격적인 미술관은 도시의 해묵은 과제인 동·서 간 문화적 이질감과 사회적 불협화음을 말끔히 해소시키면서 도시의 문화적 위상을 한껏 끌어올렸다.

ADD Lendkai 1, 8020 Graz, Austria
TEL 43-316-8017-9200
OPEN 10:00-17:00 휴관일: 12/24~25
SITE museum-joanneum.at/kunsthaus-graz

천년 역사의 중세도시에 살포시 내려앉은 '친근한 외계인'

빈에서 남서쪽으로 약 150킬로미터 떨어진 그라츠는 오스트리아에서 두 번째로 큰 도시다. 그럼에도 불구하고 우리에게 잘 알려지지 않았던 것은 수도 빈의 그늘에 가렸고, 모차르트의 고향 잘츠부르크처럼 매력적인 관광 요소가 없는 까닭이다. 그러나 9세기 도나우 강의 지류인 무어 강을 끼고 헝가리와 슬로베니아로 통하는 교통의 요지에 건설된 그라츠는 수 세기 동안 슬로베니아 사람들에게 정치적으로나 문화적으로나 그들의 수도인 류블랴나보다 더 중요한 곳이었다고 한다. 조용하고 목가적이며 고풍스러운 느낌이 물씬 풍기는 그라츠의 구시가지는 중부 유럽에서 가장 잘 보존된 도심 중 하나로, 1999년 유네스코에 의해 세계문화유산으로 지정됐다.

이런 사전 정보에도 불구하고 갈 길은 멀고, 해가 져서 마음은 바쁜 여행자의 입장이다 보니 잠시 들러 취재만 하고 바로 떠날 작정으로 그라츠를 찾았다. 그라츠에서 450킬로미터나 떨어진 뮌헨에서 차를 반납하고 베를린행 기차를 타야 하는 상황이었다. 하룻밤 머물 숙소를 예약해 놓았지만 미리 지불한 숙박비는 포기하고 해가 있을 때 출발해서 중간 지점에서 하루 자고 뮌헨으로 가야겠다는 생각을 하고 있었다. 그런데 그라츠에 도착하는 순간 마음이 바뀌었다. 매력적인 중세 도시가 다정하게 내게 말을 걸어오는 것 같아서 그냥 떠날 수가 없었다. 인터넷으로 예약한 숙소도 찾아가 보니 작지만 깨끗하고, 아름다운 정원에 150년이나 되는 역사를 지니고 있는 전통 있는 곳이어서 마음에 쏙 들었다.

역사지구로 보존되는 그라츠의 구도심은 마치 박물관 같다. 16세기 르네상스의 아름다움을 간직한 란트하우스와 시청인 라트하우스, 그라츠의 상징인 슐로스베르크 시계탑 우어투름과 아름다운 조각으로 장식된 대성당, 바로크양식의 에겐베

↑ 1999년 세계문화유산으로 지정된 그라츠의 구도시가지는 르네상스 시대부터 근대에 이르는 다양한 건축양식이 잘 보존되어 있다.
↓ 해발 473미터의 슐로스베르크 언덕에서 내려다본 구도심의 전경. 붉은 지붕들 사이로 쿤스트하우스가 살포시 들어앉아 있다.

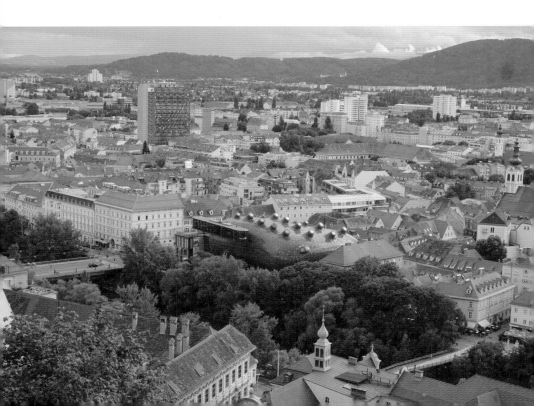

르크 궁전 등 많은 고전 건축물들이 구시가지에 빼곡히 자리 잡고 있다.

그런가 하면 교육도시로 유명한 그라츠에는 노벨상 수상자를 9명이나 배출한 유서 깊은 그라츠 대학 등 명문 대학들이 많다. 오스트리아에서 두 번째로 크고 두 번째로 오래된 유서 깊은 그라츠 대학을 비롯해 건축으로 유명한 그라츠 기술대학 등 6개 대학에 4만4천 명의 학생이 재학 중이다. 전체 인구가 25만 명인 도시에서 6명 중 1명이 대학생인 셈이니 고풍스러운 도시에는 지적인 분위기와 젊음의 활기가 어우러져 독특한 매력이 넘친다.

그라츠가 유럽문화도시로 선정된 2003년 새로운 랜드마크가 등장했다. 바로 현대미술과 동시대 미술을 전시하는 쿤스트하우스 그라츠다. 쿤스트하우스는 도시를 남북으로 흐르는 무어 강의 서쪽 강변에 위치하고 있다. 영국인 건축가 피터 쿡 Peter Cook 이 디자인한 현대미술관 쿤스트하우스 그라츠가 모습을 드러냈을 때 파격을 넘어 충격적인 외형 때문에 한동안 언론의 집중적인 관심을 받았다. 외계 생명체 같기도 하고 여러 개의 촉수를 가진 거대한 연체동물 같기도 한 이상한 모습을 한 낯선 침입자에 사람들은 경악했다.

공공 기능을 가진 건물에 어디까지 작가의 상상력을 허용해야 하는지를 놓고 논란이 일었다. 설계안을 놓고 실시한 찬반투표에서 80%가 반대했을 정도로 기괴한 모양이었다. 지극히 보수적이고 고풍스러운 중세 도시에 공상과학영화에나 나올 법한 외형의 미술관이 들어선다니 그럴 만도 했다.

하지만 그라츠 시민들이 이 괴상한 건물을 '친근한 외계인'으로 받아들이기까지는 그리 오랜 시간이 걸리지 않았다. 외형은 좀 독특하지만 도시의 역사적, 사회적 맥락을 제대로 반영해 설계한 미술관은 도시의 해묵은 과제를 시원하게 풀어 주며 시민들에게 친근하게 다가왔기 때문이다. 해묵은 과제란 바로 동서 간 불균형으로

인한 사회적 불화였다.

그라츠는 무어 강을 사이에 두고 동과 서로 나뉜다. 동쪽은 요새에서 출발해 발달한 도시의 모습이 원형 그대로 남아 있다. 해발 473미터의 슐로스베르크 언덕을 중심으로 구릉을 따라 상점가와 고급 주택가, 대학이 들어서 있고 모든 행정·문화·종교·교육·상업시설도 구도심에 밀집해 있다. 반면 서쪽에는 기차역, 공장, 양조장, 제련소 등의 산업시설에 정신병원과 감옥, 홍등가 등이 자리했다. 동쪽은 중세 이후 귀족, 부르주아 계급의 거주지였고 서쪽은 노동자와 이민자들이 많이 살았다.

이처럼 강 양안의 공간 구조는 완전히 이질적이고 사회·경제적 불균형이 극심했다. 그라츠시는 그 해결책으로 서쪽 지역에 새로운 문화적 정체성을 부여하기로 했다. 방치돼 있던 무어 강 서쪽에 1848년 지어진 철제 건물과 그 옆 공터에 미래적 디자인의 현대미술관을 짓기로 하고 1998년 현상설계를 실시했다.

사실 현대미술관 건립은 그라츠시의 숙원 사업이었다. 이미 1980년대에 현대미술관 건립 계획을 수립해 두 차례 현상설계를 하고 당선작까지 뽑아 놓은 상태에서 정권 교체와 시민사회의 반대로 무산됐던 터였다. 무산된 두 번의 계획은 무어 강 동쪽에 현대미술관을 짓는 것이었다. 가뜩이나 동서 간 격차가 심한데 현대미술관마저 동쪽에 짓는다는 계획은 공감을 얻어 내기 어려웠다. 세 번째 시도를 하던 중 마침 그라츠가 2003년 유럽문화도시로 선정되면서 그라츠시의 미술관 건립 계획은 탄력을 받았다. 그동안 문화·예술적으로 소외된 무어 강 서쪽에 쿤스트하우스를 유치해 '예술을 통한 사회의 균형 발전을 도모한다'는 취지도 정치·사회적으로 충분히 설득력이 있었다.

영국인 건축가 피터 쿡과 그를 도와 디자인에 참여한 프랑스인 건축가 콜린 푸르니에는 무어 강을 사이에 두고 이질적으로 발전해 온 도시의 역사적 설정과 그

들의 혁신적인 디자인언어를 인상적으로 합성해 쿤스트하우스를 완성했다.

건물은 한마디로 파격적이다. 그럼에도 위압적이거나 위화감을 주지 않고 주변의 오래된 건축물들과 잘 어울리는 것은 건축가의 섬세한 연구 작업의 결과다. 4층 규모의 유선형 건축물은 부드럽고 유연한 모습이 건물들 사이에 연착륙한 외계 생명체 같다. '피부'에 해당하는 외벽은 두께 15밀리미터의 투명한 청색 아크릴판으로 둘러싸여 있고 지붕에는 16개의 관이 연체동물의 빨판처럼 튀어나와 있다. '촉수'는 건물의 채광창 역할을 하는데 이 도시의 상징인 강 건너편 슐로스베르크 언덕 위의 시계탑을 향해 휘어 있다. 마치 건너편 사람들에게 메시지를 보내며 교신하는 것 같다. 실제로 '친근한 외계인'이 소리를 내는 것처럼 매일 오전 7시부터 오후 10시까지 건물 외부에서 매시 50분마다 5분 동안 초저음의 진동이 나도록 설계했다.

건물 외벽에는 아크릴판 아래로 930개의 원형 형광 전구가 설치돼 있다. 구도심을 향하고 있는 동쪽 입면은 개별적인 프로그래밍이 가능해 미디어 아티스트들을 위한 거대한 캔버스 역할을 한다. 밤마다 환상적인 분위기를 연출하는 미술관을 바라보며 시민들은 산책도 하고 운동도 한다. 부드러운 곡면 스크린에 표현되는 미디어 이미지, 애니메이션은 마치 외계 생명체가 자기만의 언어로 끊임없이 말을 걸어오는 것 같다. 건물 상층부에는 '바늘'이라고 부르는 기다란 전망대가 설치돼 강 건너 맞은편의 도시와 소통하도록 했다. 1층에는 안내 데스크와 함께 카페, 기념품 판매소 등이 설치돼 있다. 카페는 주민들을 위한 만남의 장소로 활용된다.

2003년 쿤스트하우스의 완공과 함께 그 주변으로 고급 레스토랑과 상점, 영화관, 식당과 카페, 재즈바 등이 속속 들어서 도시의 새로운 문화 축으로 금세 자리 잡았다. 2003년 유럽문화도시 선정에 따라 무어 강에는 길이 50미터, 넓이 20미터

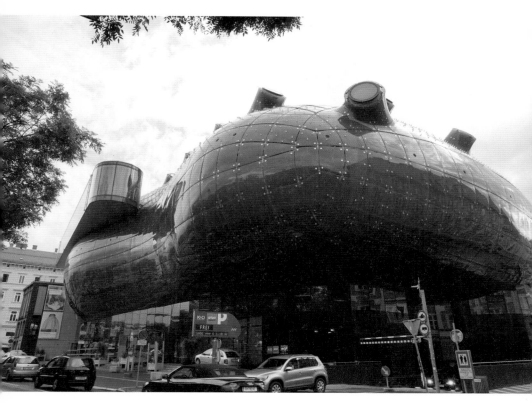

'친근한 외계 생명체'로 불리는 쿤스트하우스 그라츠의
모습은 파격적이지만 오래된 도시 속에 자연스럽게 내려
앉은 듯 조화를 이룬다.

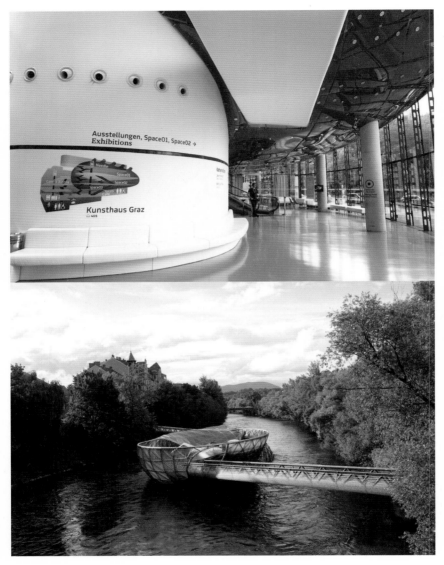

2003년 유럽문화도시를 기념해 설치된 '무어 섬'은 쿤스트
하우스와 함께 강 서쪽의 전위적인 풍경을 형성한다.

인공 구조물 '무어 섬'도 완공돼 쿤스트하우스와 함께 전위적인 풍경을 이룬다. 양쪽 강변에서 팔을 뻗어 거센 물살 위에서 힘차게 악수를 하고 있는 모양이다. 무어 섬은 사회적 통합을 상징하는 인공섬이자 인도교 역할을 하며 카페와 공연장이 들어서 있다.

과거와 현재를 이어 주는 인터페이스 같은 쿤스트하우스가 들어서면서 동서 간 문화적 이질감은 눈 녹듯 사라졌다. 무어 강변에서 산책을 하고 있던 한 시민은 "쿤스트하우스는 그라츠의 미래를 위한 선물"이라고 말했다. 성공적인 공공예술로서의 건축은 바로 이런 것이다.

옛것과 새것이 조화를 이루면서 새로운 전통을 만들어 가는 그라츠를 언젠가 꼭 한번 다시 방문해 보고 싶다. 귀여운 외계인 쿤스트하우스도 다시 천천히 둘러보고 싶다.

© Crab/via Wikimedia Commons)

즐거운 건축, 창의적인 건축을 추구하는
전위 건축가

피터 쿡

PETER COOK, 1936~

1936년 영국 에섹스 지방에서 태어난 피터 쿡은 건축가보다 교육자이자 비평가로
잘 알려진 건축계의 거장이다. 버네머드 예술대학에서 건축을 전공하고 런던 건축
가협회 건축학교의 마스터과정을 졸업한 그는 1961년 워런 초크, 론 헤론, 데니스
크롬프턴, 데이비드 그린, 마이클 웹 등 다섯 명의 친구와 함께 급진적이고 전위적
인 건축가그룹 '아키그램Archigram'을 결성했다.

아키그램이란 건축(아키텍처)과 전보(텔레그램)의 합성어로 날로 무의미해지고
척박해져 가는 전후 주류 건축계와 디자인계의 현실에 긴급 전보를 때려 제동을 걸
겠다는 의미를 담았다. 그들은 드로잉과 콜라주로 이뤄진 자신들의 작품을 잡지
로 발간하고 전시와 세미나를 통해 실험적이고 전위적인 개념을 발표하며 건축계
를 뒤흔들었다. 전통적인 삶의 방식에 대한 대안으로 유목민적 삶을 제안하며 진
보된 기술문명, 반문화, SF 등에서 영감을 얻은 가상의 건축프로젝트를 담은 드로
잉 900여 점을 잡지《아키그램》을 통해 발표했다. 걸어 다니는 도시, 몸에 걸칠 수

있는 집 등 이동성, 유연성, 임시적인 것이 기계문명의 노예가 된 인간을 해방시켜
줄 것이라는 발상이었다. 아키그램은 1961년부터 74년까지 9차례 잡지를 발간했
다. 활동 기간이 그리 길지 않았음에도 유럽 현대건축사에서 돋보이는 흔적을 남
겼고 40여 년이 지난 지금까지 영향력을 미치며 실험성 강한 영국 건축을 대표하
고 있다.

보편적인 건축보다는 즐거운 건축, 창의적인 건축을 지향하는 피터 쿡은 아키그램
활동시절인 1964년 우주선, 캡슐, 로켓 모양의 주택, 고속 모노레일과 지속적으로
재건축과 보수가 가능한 도로를 포함하는 거대 구조체 '플러그인시티'를 발표했다.
네트워크와 그리드로 연결된 플러그인시티는 필요와 욕망에 따라 부분교체가 가
능하며 주거성, 교통의 편의, 거주민들에게 필요한 서비스를 제공하는 프로젝트다.
얼핏 보면 기능주의적인 것 같지만 이미지로 가득 찬 거대한 로봇구조물들을 통해
소비지상주의와 기능주의를 해학적으로 비꼬고 있다.

시대를 앞서가는 독창적인 아이디어로 건축뿐 아니라 다른 시각예술과 개념예술에
지대한 영향을 미친 그가 가장 싫어하는 것은 '지루함'이다. 언제나 밝고 튀는 아이
디어로 신개념의 건축을 추구하는 그의 건축은 지나치게 전위적이어서 실제로 지
어진 것은 몇 작품에 불과하다. 전통과 아방가르드의 생산적인 긴장관계를 연출하
는 쿤스트하우스 그라츠는 건축가로서의 그에 대한 세간의 평가를 드높인 걸작으
로 꼽힌다. 아키그램 그룹의 설립 멤버들과 함께 그는 2002년 영국왕립건축가협회
가 주는 골드메달을 수상했고 2007년에는 영국 여왕이 주는 기사 작위를 받았다.

그는 런던대의 건축환경학부인 바틀릿 건축대학에서 오랫동안 재직하며 재능 있는
건축가들을 다수 배출했다. 『현대 건축의 힘』, 『실험적 건축』, 『액션과 플랜』, 『드로
잉』 등 그의 저서들은 예술 비평과 건축 전공자들에게 필독서로 꼽힌다. 바틀릿 건
축대학의 학장을 맡았던 그는 교단에서 은퇴한 뒤에도 건축가이자 평론가로 열정
적인 활동을 펼치고 있다.

SITE petercookarchitect.com

PART 4
이탈리아

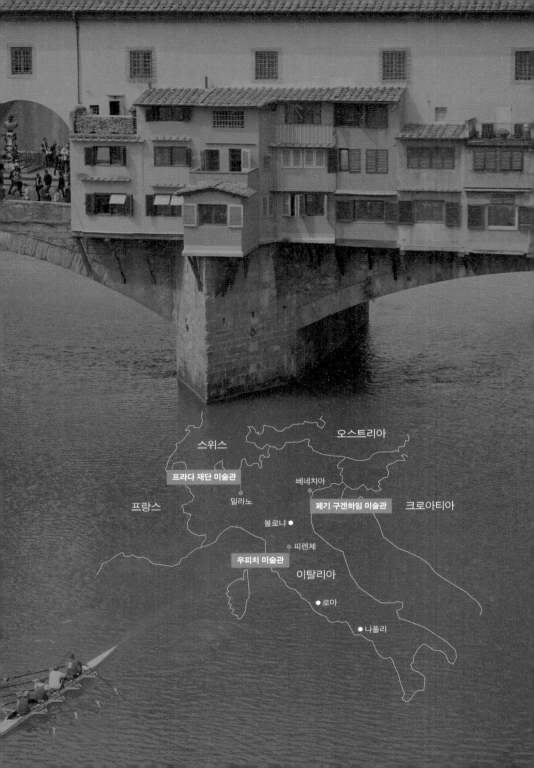

오스트리아

스위스

프라다 재단 미술관

밀라노

베네치아

프랑스

페기 구겐하임 미술관

크로아티아

볼로냐

피렌체

우피치 미술관

이탈리아

로마

나폴리

프라다 재단 미술관

FONDAZIONE PRADA

프라다 재단은 지금까지 20세기 후반의 전위적인 작품들을 중심으로 현대미술 작품을 수집하면서 베네치아에서 아니쉬 카푸어, 존 발데사리, 마크 퀸, 루이스 부르주아, 카르스텐 휠러 등 세계적인 작가들의 전시회를 열어 주목을 받았다. 프라다 재단이 과연 언제, 어디에 미술관을 열어 그동안 수집한 방대한 소장품을 공개할 것인지가 국제 미술계의 오랜 관심사였다. 소문만 나돌던 미술관이 드디어 그 실체를 드러냈다.

ADD Largo Isarco, 2, 20139 Milano, Italy
TEL 39-02-5666-2611
OPEN 10:00-21:00
SITE fondazioneprada.org

미술관은 프라다를 입는다

세계적인 패션 명품 브랜드들은 문화 마케팅의 일환으로 예술에 막대한 돈을 쏟아 붓고 있다. 문화단체나 예술가들에게 기부금을 내는 수준을 넘어 스폰서십을 통해 작가를 후원하거나 전시회를 여는 방식으로 문화를 확산시키는 역할을 한다. 그리고 예술작품을 지속적으로 구입하는 슈퍼 컬렉터들이다. 크리스티앙 디오르과 루이비통 등의 브랜드를 소유한 LVMH의 베르나르 아르노 회장, 구찌와 이브 생 로랑 등 명품 브랜드와 크리스티 경매사를 소유한 케링그룹Kering Group의 창업주 프랑수아 피노 회장이 대표적인 인물이다.

피노 회장은 2005년 베네치아의 팔라초 그라시 미술관에 이어 2009년 베네치아의 옛 세관건물 자리에 푼타 델라 도가나Punta della Dogana를 열고 3000여 점의 피노 컬렉션을 선보이고 있다. 팔라초 그라시는 주로 실험적인 작품들을, 푼타 델라 도가나는 현대미술 스타 작가들의 작품을 중심으로 한 명품 미술관으로 꼽힌다.

예술가들과의 콜라보레이션을 통한 상품개발과 아트마케팅, 그리고 문화유산 복원사업을 지속적으로 전개해 온 아르노 회장은 2014년 10월 파리 불로뉴 숲에 프랭크 게리가 디자인한 루이비통 재단 미술관을 열었다. 개관 이후 7개월 동안 무려 75만 명의 방문자를 기록한 재단 미술관은 예술 전반과 현대미술에 집중하는 동시에 20세기 근현대미술 전시프로그램을 운영하고 있다.

이탈리아 명품 브랜드 프라다도 후발주자이지만 적극적으로 예술 후원활동에 나섰다. 프라다를 이끄는 미우치아 프라다는 기업의 문화적 이미지를 부각시키고 현대미술을 후원하기 위해 1993년 프라다 재단을 설립했다. 그리고 2015년 5월, 밀라노 엑스포 개막과 때를 맞춰 이탈리아 밀라노시 남부에 위치한 라르고 이사르코Largo Isarco에 프라다 재단 미술관이 문을 열었다. 마침 제56회 베네치아 비엔날레

밀라노 남쪽에 위치한 1910년대 양조장을 개조해 만든
프라다 재단 미술관

취재를 위해 이탈리아 출장을 가 있는 기간이어서 일반 공개 첫날인 5월 9일에 미
술관을 방문할 수 있었다.

라르고 이사르코는 후기 산업사회의 대표적 산업단지였다. 공장에서 생산되는
제품들을 실어 날랐던 기찻길을 지나 공단 한가운데에 위치한 프라다 재단 미술관
은 겉에서 보기엔 공장 건물들과 크게 다르지 않다. 입구 외벽에 붉은색 글씨로 현
재 진행 중인 전시를 알리는 전광판이 없다면 그냥 지나칠 정도도. 하지만 그 안으
로 한 발짝 들어서면 다른 세상이 펼쳐진다. 프라다 재단의 새로운 헤드쿼터 역할
도 하는 총면적 1만9천 제곱미터 규모의 아트 컴플렉스는 원래 '소시에테 이탈리
아나 스피리티'라는 증류주 양조장이 있던 곳이다. 미우치아는 몇 해 전에 1910년

대에 지어진 낡은 양조장 건물들을 사들여 네덜란드 출신의 세계적인 건축가 렘 콜하스와 함께 복합아트센터로 변신시키는 프로젝트를 진행해 왔다.

정치학을 전공한 미우치아는 가업을 잇기 위해 1973년 액세서리 디자인을 시작하면서 뒤늦게 패션계에 발을 들여놓았지만 시대를 앞서 읽어 내는 탁월한 디자인 감각과 경영 수완으로 프라다를 세계적인 패션 브랜드로 키웠다. 미우치아는 1978년 가볍고 질긴 나일론 소재로 만든 '테스토벨라' 가방을 출시하며 내리막길의 프라다를 일으켜 세웠고, 1988년 프레타포르테 컬렉션을 시작해 눈부신 성과를 거두고 있다.

이탈리아 미니멀리즘을 대표하는 브랜드로 자리 잡은 프라다를 단순한 패션 브랜드에서 벗어나 고유의 가치를 지닌 특별한 브랜드로 이미지를 구축하기 위해 미우치아는 건축을 접목시켰다. 프라다 재단의 예술 스폰서십과 병행해 미우치아는 렘 콜하스, 헤어초크와 드 뫼롱, 가즈요 세지마 등 유명 건축가들과 끊임없이 소통하며 패션의 한계를 확장하는 다양한 프로젝트를 진행해 왔다. 1999년 에피센터라고 불리는 도쿄 플래그십 스토어를 시작으로 세계 주요 도시를 순회하는 렘 콜하스의 트랜스포머 프로젝트 등을 잇달아 선보였다. 헤어초크와 드 뫼롱이 디자인한 도쿄의 프라다 에피센터와 렘 콜하스가 디자인한 뉴욕의 프라다 플래그십 스토어는 자사 브랜드를 알리고 판매하는 외에도 도시의 랜드마크로서 역할을 수행하며 브랜드 이미지 메이커로 그 역할을 톡톡히 하고 있다.

패션과 건축의 만남을 주도해 온 미우치아와 오래전부터 호흡을 맞춰 온 렘 콜하스는 100년이 넘은 양조장을 멋진 복합아트센터로 탈바꿈시켰다. 그는 '기존 가치의 존중'을 모토로 내걸고 과거 양조장의 사무실, 실험실, 증류주 수조, 창고 등으로 사용된 기존 건물들의 원래 외관을 유지한 채 어린이 도서실, 카페, 전시장으

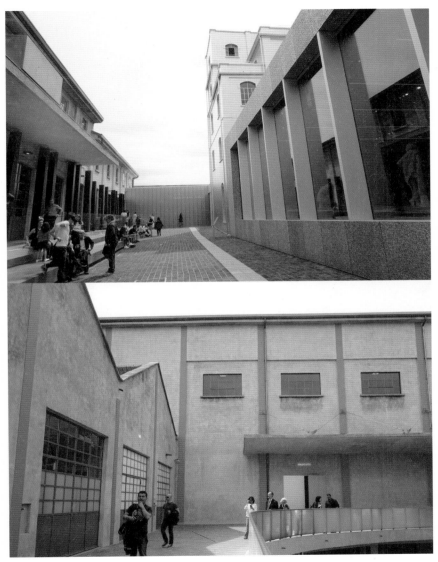

렘 콜하스는 기존 건물의 외관을 유지한 채 100년이 넘은 양조장을 멋진 복합아트센터로 탈바꿈시켰다.

로 개조하고 마치 레고 블록을 끼워 맞추듯 포디움podium과 극장Cinema, 탑Torre 등 세 개의 새로운 건물을 증축했다. 토르빌딩은 아직 공사가 마무리되지 않았다. 렘 콜하스는 오래된 건물에 신소재와 고도의 건축 테크닉을 구사해 지은 새로운 건물을 교묘하게 섞어 놓고 주황색 선으로 각 건물을 이어 주는 방식으로 조화와 통일감을 추구했다. 에센의 졸페라인 복합단지 리모델링 작업에서 보였던 방식이다.

패션하우스 프라다가 추구하는 미니멀리즘으로 공간 전체에 통일감을 주는 가운데 다양한 형태의 건물들이 이뤄 내는 공간적 대비가 흥미로운 산책을 유도한다. 단정한 안내원들의 복장부터 전시대, 인도의 바닥까지도 컬러 톤을 짙은 회색으로 일체화시킨 세심함이 엿보인다. 매표소 뒤편으로 난 계단을 따라 내려가면 휴대품 보관소와 화장실 등 편의시설이 있다. 철로 된 펜스 같은 것으로 바닥과 벽, 스탠드, 화장실의 문까지 디자인의 통일감을 준 것이 눈길을 끈다.

오른쪽에 위치한 사각형 유리 건물은 미술관의 얼굴 격으로 새로 지어진 포디움이다. 기존의 공장 건물들 사이에 끼워 맞춘 듯이 새로 지어진 건물이지만 오래전부터 그렇게 있었던 듯이 자연스럽다. 포디움은 기존 건물의 외벽을 24캐럿의 황금으로 뒤덮은 '유령의 집'과 한 덩어리처럼 붙어 있다. 현대적인 디자인의 건물에 황금을 입혀 놓은 건물과 유리로 된 사각의 포디움이 묘한 조화를 이룬다.

미술관 주 출입구로 들어가면 오른쪽으로 약간 오르막으로 처리한 짧은 복도를 통해 포디움으로 들어가도록 되어 있다. 기획전시에 주로 사용될 목적으로 지어진 포디움에서는 고대 로마시대의 고전적 작품들이 후대에 걸쳐 어떤 영향을 미쳤고 어떻게 복제됐는지를 가늠하게 하는 개관 기획전시 '시리얼 클래식'전이 열리고 있었다. 에스컬레이터를 타고 올라가야 하는 '유령의 집'에서는 신체 부위를 실제와 똑같이 만들어 벽에 부착하거나 바닥에 세워 놓는 식으로 의외성을 던지는 로버트 고버의 작품과 거미 작품으로 유명한 루이스 부르주아의 작품들을 상설전시

남쪽 갤러리의 전시. 일반적인 전시의 형태가 아니라 전시
의 개요를 설명하듯 회화작품들로 벽면을 가득 채웠다.

하고 있다.

실험실로 쓰였던 공간을 개조한 남쪽 전시장과 물류창고에서는 소장품의 전반적 개요를 보여 주는 '소개'전이 열린다. 긴 복도처럼 이어지는 남쪽 전시장은 1960년대의 뉴다다에서 미니멀아트에 이르기까지의 회화와 설치 등을 진열해 프라다 재단이 지금까지 어떤 작품들을, 어떤 주제로 수집해 왔는지를 볼 수 있다. 특히 회화작품들은 18~19세기 방식으로 벽에 빽빽하게 채워 놓은 전시방식이 독특하다. 창고는 예술이 된 일상을 상징하듯 다양한 예술적 표현방식이 가미된 자동차들로 채워져 있다. 창고까지 보고 나오면 장방형의 커다란 유리 거울을 한쪽 면에 부착해 다른 건물들이 투영되는 시네마와 저수조가 있었던 '치스테르나'와 만난다.

극장에서는 로만 폴란스키의 작품을 상영하고, 그 지하에는 독일의 사진작가 토마스 데만트가 '석회석 동굴'을 재현한 작품을 상설 설치했다. 데만트는 실제의 모습처럼 재현한 뒤 그것을 사진으로 담는 작업을 해왔다. 전 세계의 수많은 석회석 동굴을 미니어처로 재현했던 그는 이번에는 실제 크기의 동굴을 만들어 놓고 그간의 작업진행 과정을 사진으로 남겼다. 미술관 리모델링 작업을 진행한 렘 콜하스와 데만트는 베네치아 비엔날레가 열린 지난 2013년 베네치아의 프라다 재단 미술관에서 기획한 전시회 〈태도가 형식이 될 때〉를 함께 큐레이팅한 적이 있다. 스위스의 전설적인 큐레이터 하랄트 제만Harald Szeemann, 1933~2005이 1969년 베른에서 열었던 전시를 재해석한 것으로 프라다 재단의 주요 소장품인 요제프 보이스, 에바 헤세, 브루스 나우만, 월터 드 마리아, 리처드 세라 등의 작품을 선보여 그 해 베네치아에서 가장 많은 관객을 끌었다.

프라다 재단 미술관의 전시 공간 중에서 가장 흥미로운 장소는 '치스테르나 Cisterna' 전시장이다. 기존에 양조를 위한 증류수를 저장했던 곳으로 거대한 수조가

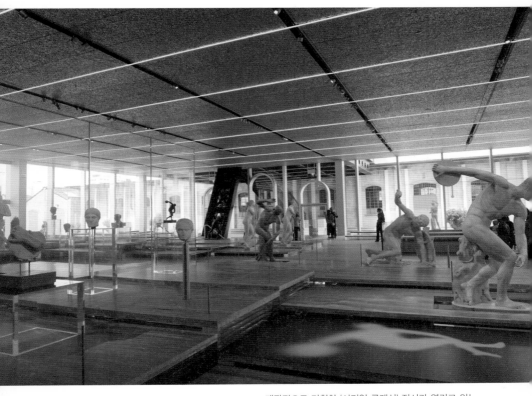

개관전으로 기획한 '시리얼 클래식' 전시가 열리고 있는
포디움. 미술관 설계를 맡은 건축가 렘 콜하스가 전시장
의 공간디자인을 맡아 통일감 있게 꾸몄다.

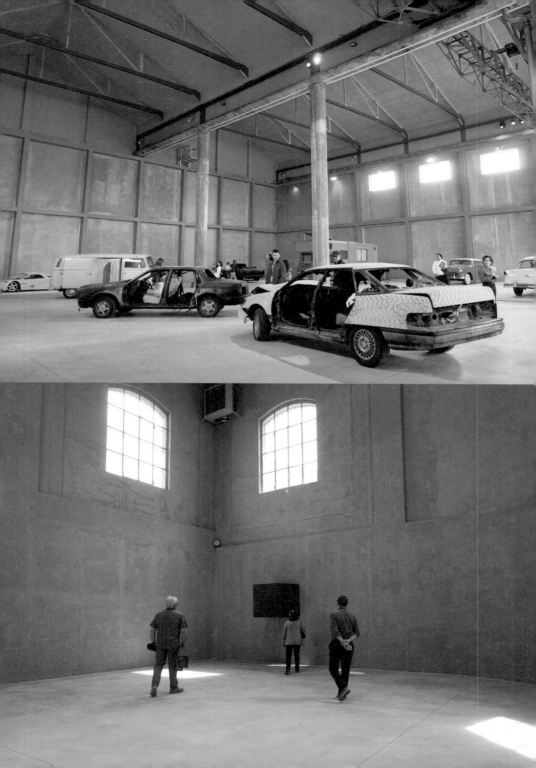

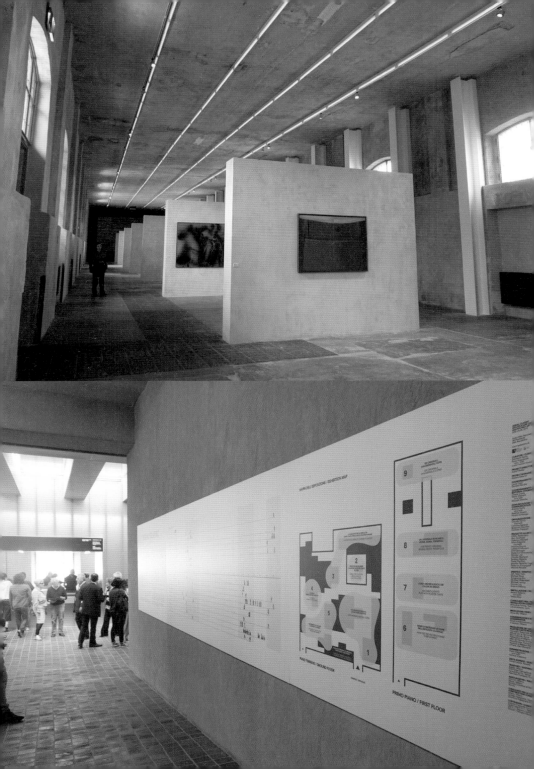

설치됐던 3개의 공간을 살려 전시공간을 만들었다. 각 공간에 작품 한 점씩을 놓고 〈트리티코〉라는 제목을 붙였다. 상반된 성격의 단막 오페라 세 편을 하룻저녁 무대에 올린 푸치니의 마지막 오페라 〈일 트리티코〉에서 아이디어를 얻은 듯하다.

첫 번째 방에는 부드러운 조각으로 포스트미니멀리즘이라는 독창적인 작품 세계를 구축한 에바 헤세Eva Hesse, 1936~1970의 작품 〈상자2〉(1968)가 놓였다. 두 번째 방은 파격적인 작품으로 화제를 불러 모으는 데미안 허스트의 〈잃어버린 사랑〉(2000)이 주인공이다. 수조 속에 놓인 산부인과병원 진료의자, 탁자 위에 수술기구와 함께 놓인 진주목걸이와 금반지, 금시계 등 향수를 불러일으키는 설치물들 사이로 열대어들이 유유히 헤엄쳐 다니는 작품은 기이하고도 아름답다. 마지막 방 한쪽 벽에는 이탈리아 조각가 피노 파스칼리1935~1968의 작품 〈1입방미터의 흙〉(1967)이 설치돼 있다.

북쪽 전시장은 만 레이, 리처드 세라, 브루스 나우먼, 프란시스 피카비아, 데이비드 호크니 등 현대미술 대표 작가들의 사진, 회화, 설치, 비디오 작품들을 소개한다. 영화《그랜드부다페스트 호텔》의 웨스 앤더슨 감독이 직접 디자인한 '루체 바Bar Luce'도 볼거리다. 100년 전 밀라노의 활기찬 바를 재현했다고 한다.

전시실들을 찬찬히 돌아보다 보면 현대미술의 종합선물세트를 받은 기분이 든다. "다양한 장르의 예술과 대중을 보다 가깝게 해줌으로써 문화가 매력적이고 유용하다는 것을 느끼게 해주고 싶다"는 미우치아의 소망이 현실화된 공간은 풍요롭고 획기적인 창조의 세계로 우리를 초대하고 있다.

환상을 현실로 옮기는 현대 도시 건축의 거장

렘 콜하스

REM KOOLHAAS, 1944~

네덜란드 출신의 건축가 렘 콜하스는 도시 건축에 관한 한 21세기의 가장 영향력
있는 건축가로 꼽힌다. 1944년 로테르담에서 태어난 그는 어린 시절 인도네시아,
미국 등지에 거주했고, 저널리스트 겸 시나리오 작가로 활동했다. 보다 전문적 경
험을 하기 위해 뒤늦게 런던의 유명한 건축학교인 AAArchitectural Association 스쿨에서 건
축을 공부했다. 1960년대 후반 AA스쿨에서 실험적인 건축가 그룹 아키그램 소속
의 건축가들로부터 직접 지도를 받은 그는 도시계획 및 건축에 대해 자신이 연구해
온 이론을 현실에 적용하기 위해 1975년 엘리아 앤 조 젠겔이스, 마델론 브리젠도
르프와 건축사무소 OMAOffice for Metropolitan Architecture를 설립했다.

그가 세상에 이름을 알린 것은 건축이 아니라 저작활동이었다. 1978년 출간한 책
『광기의 뉴욕Delirious New York』에서 그는 거대도시에서 목격되는 '밀집문화'의 개념을
제시하고, 뉴욕을 밀집문화의 전형으로서 분석한 그는 풍자를 표방한 미묘하고도
날카로운 필치로 그 문화가 건축에 미치는 영향을 다뤘다. 자의식과 자만심이 누구

보다도 강하고 탁월한 글재주와 논리적 독설가의 면모를 지닌 그는 물리적으로 보여 주는 건축물 없이 이 책을 통해 일찌감치 건축계에서 지적 거두의 반열에 올랐다. 1996년 발간한『S, M, L, XL』로 그는 다시 한 번 화제를 불러 일으켰다. 벽돌처럼 두꺼운 볼륨에 검은색과 황금색의 고딕체 타이틀로 각인된 이 책은 OMA의 건축작업과 건축철학, 현대 도시에 대한 에세이, 콜하스의 건축물 사진들과 이미지들, 일기 등이 잡다하게 실려 있다. 건축물 사진은 무광처리로 콜라주나 스크린 캡처 형태로 실었다. 콜하스는 상투적인 사이즈 분류체계에서 따온 제목을 통해 자신의 작업이 단순한 건축의 범주를 넘어선다는 것을 보여 줬다. 미국의 타임지는 그의 책『S, M, L, XL』을 1996년의 10대 디자인의 하나로 선정했다.

그 다음 저작은 2002년 발간된『하버드 디자인스쿨의 쇼핑가이드』다. 콜하스에 따르면 현대 도시의 쇼핑만능 현상이 세상을 집어삼켰고 그 현상이 미술관과 쇼핑몰과 호텔들을 하나의 거대한 혼돈 덩어리로 격하시켰다. "모든 건축물은 쇼핑센터가 되었다"고 신랄하게 비판하는 그는 모더니즘적 질서로 통제되는 도시의 허상에서 벗어나 자유와 휴머니즘을 되찾아야 한다고 강조한다.

맹렬하게 저작물을 쏟아 내는 까닭에 그는 실제 건축활동보다 논쟁에 더 관심이 많다는 비판을 듣기도 하고 그의 건축이 개념을 중시한 결과 디테일에서 약하다는 평을 듣기도 한다. 소비지상주의를 향해 도발적인 비난을 서슴지 않으면서도 소비문화를 상징하는 럭셔리 브랜드의 상업적 프로젝트를 엄청난 비용을 받고 함께 추진하는 것이 이율배반이라고 지적하는 사람들도 있다.

하지만 당사자는 별로 개의치 않는다. 도시계획자이자 사회학자로서 사회현상을 분석하고 수많은 문제가 발생하고 있는 현대 도시에 대한 대안을 찾고 있다는 자부심을 갖고 있기 때문이다. 그는 모더니즘의 선구자인 르코르뷔지에의 건축 기호와 초현실주의 화가 살바도르 달리의 환상을 자신만의 방식으로 변화시킨다. 자신의 건축회사 OMA를 '환상을 만드는 기계'로 정의하면서 르 코르뷔지에처럼 쉽게 기억되는 기호들을 사용해 환상을 현실로 옮긴다. 그의 대표작은 시애틀 공립 도서관(1999~2004), 베이징의 CCTV 본사 사옥(2004~2008), 프라다 뉴욕 플래그십

스토어, 베를린의 네덜란드 대사관 등이 있고 졸페라인 복합 문화단지의 리노베이션 프로젝트를 수행했다. 국내에서는 인천의 송도신도시, 리움미술관의 전체 코디네이션 및 삼성아동교육문화센터, 서울대학교 미술관이 그의 작품이다.

건축을 넘어 미디어, 정치, 재생에너지, 도시 재생프로젝트, 패션 등 다양한 영역에서 활동하는 그는 1996년 이래 하버드대 교수를 역임하며 많은 신예 건축가들을 배출하고 있다. 2000년 프리츠커상을 비롯해 베네치아 비엔날레 건축전 황금사자상(2010), 요하네스 페르미어상(2013) 등 많은 상을 휩쓸었으며 2014년 베네치아 비엔날레 건축전 전시 총감독을 맡았다.

SITE **oma.eu**

PEGGY GUGGENHEIM COLLECTION

Nasher Sculpture Garden
Gianni Mattioli Collection
Hannelore B. and Rudolph B. Schulhof Collection

THE SOLOMON R GUGGENHEIM FOUNDATION

704

페기 구겐하임 미술관

PEGGY GUGGENHEIM MUSEUM

'물의 도시' 베네치아. 화려한 외관의 팔라초와 운하를 따라 들어선 고색창연한 건물들, 좁다란 골목길과 헤아릴 수 없이 많은 작은 섬과 섬을 잇는 아치형 다리들이 만들어 내는 독특한 풍경은 너무나 매혹적이다. 베네치아를 찾는 사람들이 숨겨 놓은 보석 상자처럼 아끼는 색다른 공간이 바로 페기 구겐하임 미술관이다. 현대건축의 거장 프랭크 로이드 라이트가 디자인해 1959년에 개관한 뉴욕의 구겐하임 미술관이나 프랭크 게리가 설계한 파격적인 형태의 빌바오 구겐하임 미술관에 비해 건축적으로 크게 눈에 띄지는 않지만 독보적인 현대미술 컬렉션으로 유럽 내에서도 명성이 자자하다.

ADD 704 Dorsoduro, 30123 Venezia, Italy
TEL 39-041-240-5411
OPEN 10:00-18:00 휴관일: 화요일, 12/25
SITE guggenheim-venice.it

예술을 사랑한 여인이 남긴 현대미술의 보물창고

페기 구겐하임 미술관은 베네치아의 대운하 변에 있는 18세기의 대리석 건축물 팔라초 비니에르 데이 레오니Palazzo Venier dei Leoni에 자리 잡고 있다. 이곳은 전설적인 컬렉터이며 열렬한 현대미술의 후원자였던 페기 구겐하임Peggy Guggenheim, 1898~1979이 1949년부터 사망할 때까지 30년간 여생을 보낸 장소다. 이곳에서 상설 전시되는 예술품은 그녀가 생전에 사 모은 소장품을 중심으로 꾸며져 있다. 미술계 인사들과 자유분방하게 어울리며 현대미술을 후원했던 만큼 작품마다 수많은 이야기가 담겨 있음은 물론이다.

페기는 1898년 8월 26일 미국 뉴욕에서 태어났다. 구겐하임 가문은 페기의 할아버지 마이어 구겐하임이 1847년 스위스에서 미국으로 이민을 가면서 시작된 유명한 갑부 집안이다. 광산업으로 크게 돈을 번 마이어는 일곱 명의 아들을 두었는데 네 번째 아들 솔로몬이 특히 예술에 관심이 많았고, 여섯 번째 아들 벤자민이 페기의 아버지다. 벤자민 구겐하임은 1912년 딸 생일에 맞춰 가려고 타이타닉호에 탔다가 배가 가라앉기 시작하자 부녀자와 아이들을 구명보트에 태우고 "정장차림으로 신사답게 죽겠다"면서 구명조끼를 거부하고 죽은 진정한 신사다운 인물이다. 벤자민이 타이타닉호 사고로 세상을 떠났을 때 페기는 열네 살이었다.

개방적이고 호기심 강한 페기는 스물한 살 생일에 유산 45만 달러를 상속받고 친구와 북미 대륙횡단 여행을 한 뒤, 스물두 살 되던 1922년 미국을 떠나 파리에 머물면서 몽파르나스를 중심으로 활동했던 예술가, 문인, 비평가들과 교류하게 된다. 특히 현대미술의 아버지로 일컬어지는 마르셀 뒤샹은 그녀에게 현대미술에 대해 많은 것을 가르쳐 주었다. 페기는 뒤샹으로부터 추상미술과 초현실주의의 차이 등 현대미술의 흐름을 배우면서 그의 소개로 많은 예술가들을 알게 됐다. 그녀는

프랜시스 피카비아, 만 레이, 콘스탄틴 브랑쿠시, 앙드레 브르통 등과 만나면서 유럽 모더니즘의 매력에 빠졌다.

예술에서 진정한 위안을 찾았던 그녀가 단순히 예술을 사랑하는 수준에서 한 단계 더 나아가 예술의 후원자이자 컬렉터로 발전하게 된 것은 1938년 1월 런던에 구겐하임 젠느 갤러리Guggenheim Jeune Gallery를 열면서부터다. 작품을 판매하려는 목적이 아니라 본격적으로 작품을 수집하기 위해서였다. 절친한 사이였던 극작가 사무엘 베케트는 현재를 보여 주는 미술에 집중하라고 권유했고 그녀는 추상미술과 초현실주의, 입체파 작품들을 중심으로 전시를 열었다. 구겐하임 젠느 갤러리의 첫 전시를 마치고 장 콕토의 전위적인 작품을 구입하며 컬렉터로서 첫발을 내디딘 페기는 칸딘스키 전시를 비롯해 브랑쿠시, 콜더 등 당시로선 파격적인 작가들을 초대해 전시를 열고 작품을 구입했다.

구겐하임 젠느는 그리 오래 가지 않았지만 페기는 런던에 현대미술관을 지을 계획을 세우고 계속 작품을 구입했다. 제2차 세계 대전이 한창이던 1939년과 1940년, 그녀는 사방에서 폭탄이 터지는 와중에도 작품을 구입하려고 작가들의 작업실을 누비고 다녔다. 전쟁 중이라 작품을 헐값에 살 수 있었다. '하루에 한 점'을 사겠다는 생각으로 그녀는 프랜시스 피카비아, 조르주 브라크, 살바도르 달리, 피에트 몬드리안의 작품들을 구입했다. 심지어 히틀러가 노르웨이를 침공한 날 페기는 페르낭 레제의 작품을 구입해 화가를 놀라게 했다.

독일군이 파리를 향해 진격할 때 브랑쿠시의 조각 〈새〉를 구입하는 것을 끝으로 페기는 더 이상 유럽에 있을 수 없음을 깨닫고 뉴욕으로 돌아가기로 결심한다. 1941년 7월 결혼을 약속한 막스 에른스트와 함께 작품들을 가재도구로 위장하고 나치가 점령한 프랑스를 떠나 뉴욕으로 돌아왔다. 그녀는 이듬해 10월 뉴욕 5번가에 금세기 미술화랑Art of This Century을 열고 포화에서 건져 낸 유럽 모더니즘 거장들의

베네치아의 대운하 변에 자리 잡은 페기 구겐하임 미술
관. 아름다운 풍광과 탁월한 현대미술 콜렉션을 지닌 베
네치아 여행에서 빼놓을 수 없는 명소이다.

작품을 미국에 소개했다.

페기는 예술을 사랑했고, 수많은 예술가들과 연인 관계 내지는 혼인 관계를 가졌는데 가장 유명한 인물이 독일 초현실주의 화가 막스 에른스트다. 페기는 에른스트와 결혼해서 그가 미국 비자를 얻어 나치독일로부터 탈출하도록 도왔고 그가 창작에 전념하도록 적극적으로 지원했다. 예술가를 발굴하고 직접 도움을 줄 수 있는 컬렉팅을 창작만큼이나 창조적인 작업으로 인식했던 그녀는 뉴욕에서 젊은 예술가들을 발굴해 지원하기 시작한다. 모빌의 창시자인 알렉산더 칼더, 액션 페인팅으로 유명한 잭슨 폴록, 마크 로스코 등을 적극 지원함으로써 그녀는 전후 미국의 신표현주의와 뉴욕 아방가르드 화파의 탄생에 중요한 역할을 한다. 전후 세계미술의 중심이 유럽에서 뉴욕으로 옮겨 오는 데 중요한 축을 담당한 셈이다.

페기는 큰아버지 솔로몬 R. 구겐하임 재단이 운영하는 뉴욕의 비구상회화 미술관에 자신의 컬렉션이 포함되기를 원했다. 그러나 솔로몬의 절대적인 신임을 받으며 구겐하임 미술관의 초대 관장부터 장기 집권한 힐라 레바이Hilla Rebay, 1890~1967가 "전쟁으로 이득을 본 장사꾼의 작품은 사절한다"며 제안을 단칼에 거절하자 1948년 베네치아 비엔날레에서 자신의 컬렉션을 선보였다. 온통 르네상스와 바로크 미술품으로 둘러싸인 도시에서 입체파, 초현실주의, 추상표현주의와 같이 완전히 새로운 예술은 큰 호응을 얻었다. 그녀는 자신의 컬렉션으로 베네치아에 색다른 예술 공간을 꾸미기로 결심하고 베네치아 대운하 변에 있는 팔라초 베니에르 데이 레오니를 구입하고 집과 전시장으로 개조했다.

팔라초 베니에르 데이 레오니는 1750년 베네치아의 산 바르나바 교회를 설계한 로렌초 보스체티Lorenzo Boschetti가 디자인했다. 이 궁전은 무슨 이유인지 미완성으로 남아 있었다. 몇 대에 걸쳐 베네치아의 전통 있는 귀족 집안이었던 베니에로 집안이 파산했거나, 맞은편에 저택을 가진 코르네르 집안이 민원을 넣어 방해를 했다

는 설이 있지만 확실치 않다. 사자라는 뜻의 '레오니'가 건물 이름에 추가된 이유
는 한때 이곳 정원에 사자를 가두었기 때문이라고 전해진다. 아무튼 작품 전시에
적당한 공간이 필요했던 페기의 입장에서는 더 없이 좋은 건물이었다. 페기는 지
중해의 햇살이 가득한 아름다운 정원에서 1949년 조각전시를 열었고, 1951년부
터 매년 여름 일반에게 자신의 컬렉션을 공개하는 현대미술 전시회를 열었다.

애견들과 함께 지중해의 햇빛을 만끽하며 베네치아에서 행복한 여생을 보낸 페
기는 1979년 12월 23일 세상을 떠났다. 생을 마감하기 10년 전인 1969년 뉴욕의
솔로몬 구겐하임 미술관이 페기의 컬렉션 초대전을 열었고, 그녀는 평생 수집한
주옥같은 컬렉션과 베네치아 저택을 구겐하임 재단에 기증하기로 했다. 하지만 이
탈리아 세법 때문에 작품을 미국으로 가져갈 수 없게 되자 구겐하임 재단은 팔라
초를 미술관으로 개조해 1980년 구겐하임 미술관 베네치아 분관의 문을 열었다.
구겐하임이 다국적 미술관 개념으로 탄생하는 시초가 된다. 페기의 아트 컬렉션은
1938년부터 1940년까지 영국과 프랑스에서, 1941년부터 1946년 사이 미국에서
구입한 것이 대부분이다. 주요 작품을 구입한 전체 원가는 25만 달러 정도에 불과
하다고 한다. 20세기 초 중요한 미술 사조를 이루는 주요 작가들의 대표작으로 구
성된 컬렉션의 가치를 지금은 돈으로는 환산할 수 없다.

보트를 타고 대운하 쪽에서 보면 저층의 백색으로 이뤄진 팔라초 건물은 쉽게
눈에 들어온다. 하지만 운하 사이를 걸어서 아카데미아 미술관 쪽에서 걸어서 찾
아가면 분위기가 다르다. 쟁쟁한 컬렉션을 지닌 미술관 치고 페기 구겐하임 미술
관의 입구는 매우 소박하다. 작은 운하와 마주한 입구와 골목길 한편 모서리에서
들어가는 입구는 간판도 거의 눈에 띄지 않아서 일부러 찾아가더라도 쉽게 발견하
기 어려울 정도다.

현대미술 거장의 작품으로
가득한 미술관 전시실

현대 조각의 걸작품으로 가득한 정원

정원 한편에 단출하게 자리 하고 있는 페기 구겐하임의 무덤

그러나 매표소를 지나 안으로 들어가면 이런 느낌은 일시에 사라진다. 단정하게 정돈된 가운데 마당에는 헨리 무어, 알베르토 자코메티, 마리노 마리니 같은 현대 조각 거장들의 작품들이 적당한 간격으로 놓여 있다. 대부분 수억 원을 호가하는 작품으로 다른 미술관이라면 몇 겹의 보호막 아래서 놓여 있을 작품들이 이곳에서는 뭘 그 정도에 호들갑이냐는 식으로 아무렇지도 않게 마당에 전시돼 있다. 감상하는 사람의 마음도 자연스럽게 편안해진다.

대운하와 면한 주 전시장에서도 대가들의 걸작들이 기다리고 있다. 입구에 들어서면 원형의 작은 로비에 칼더의 '모빌'이 걸려 있고, 그 앞에 피카소의 작품 〈해변에서〉가 걸려 있다. 1937년에 그려진 것으로 바다를 배경으로 모여 있는 기이한 형체의 젊은 여인들을 담고 있다. 저택을 미술관으로 개조했기 때문에 응접실 공간을 제외한 방들은 작은 편이다. 첫 번째 방으로 들어가면 브랑쿠시의 '새'가 눈길을 사로잡는다. 목숨을 위협받는 전쟁 중에도 페기를 사로잡았던 작품이다.

페기의 도움으로 미국으로 탈출해 한때 페기와 결혼까지 했던 초현실주의 화가 막스 에른스트의 회화 작품들은 매우 독특하다. 〈신부의 복장〉(1940), 〈안티포프〉(1942) 등 기괴한 형체의 동물이 등장하는 연극적이고 암시적인 그림들을 감상할 수 있다. 이밖에 몬드리안, 샤갈, 칸딘스키, 미로, 달리, 마그리트 등 20세기 초부터 중반의 추상화와 초현실주의 작품들이 빼곡하게 걸려 있다. 르네 마그리트의 〈빛의 제국〉은 낮과 밤이 한 화면에 공존하는 역설적인 조합으로 유명한 그림이다. 미술관에서 현장 학습을 받는 학생들이 그림 앞에서 교사의 설명을 듣고 있는 모습은 부럽기만 했다.

운하 쪽으로 문을 열고 나가면 대운하와 맞닿은 테라스와 연결된다. 마리노 마리니의 유명한 조각 '기사상'이 대운하를 향해 팔을 벌리고 있다. 잠시 대운하를 바라보다가 미술관 쪽으로 고개를 돌리니 그제야 흰색 대리석으로 된 아름다운 팔

라초의 모습이 눈에 들어온다. 베네치아의 건물들은 운하 쪽을 향해서 치장을 해놓았기 때문에 배를 타고 대운하를 가로지르며 보는 경치가 환상적이다.

다시 미술관 건물로 들어와 감상을 이어 간다. 오른쪽으로 계단을 내려가면 분위기가 달라진다. 전후 뉴욕으로 돌아와 미국에서 수집한 잭슨 폴록, 마크 로스코 등의 작품들이 정원에서 들어오는 밝은 햇살과 맑은 공기를 받으며 전시돼 있다. 벨리니와 티치아노, 틴토레토 등 아카데미아 미술관을 가득 메운 베네치아 화파들의 어두컴컴하고 강렬한 그림들을 보다가 페기 구겐하임 미술관에 걸린 현대미술 작품을 보면 뭔가 숨통이 탁 트이는 느낌이 든다.

햇살 쏟아지는 정원에서 벤치에 앉아 현대 조각 거장들의 작품을 보노라면 세상을 다 얻은 느낌마저 든다. 마치 나의 개인 컬렉션인 것처럼 여유롭게 예술품을 감상하는 기분은 꽤 괜찮다. 이 집의 주인은 이 모든 것을 두고 어떻게 세상을 떠났을까. 인생은 짧고 예술은 길다는 말이 새삼 가슴에 와 닿는다.

미술관 정원 한편, 자신이 애지중지하던 열네 마리의 개들이 묻힌 무덤 옆에 있는 그녀의 무덤은 너무나 단출하다. 아무런 장식도 없는 흰색 대리석 판에는 파란만장했던 그녀의 삶을 위무하듯 다만 이렇게 적혀 있다.

"페기, 여기에 잠들다."

우피치 미술관

GALLERIA DEGLI UFFIZI

피렌체에서 관람객이 가장 많은 미술관, 르네상스 회화의 보물창고, 유럽에서 가장 오래된 미술관 등등 피렌체의 우피치 미술관을 장식하는 화려한 수사는 끝이 없다. 피렌체의 여러 미술관과 역사적인 건물들 중에서도 가장 널리 알려진 우피치 미술관은 르네상스 시대에 화가, 조각가들에게 작품을 주문하고 구입하는 후원활동을 했던 메디치 가문이 소장했던 예술품들을 전시하는 곳이다. 많은 관광객들이 일 년 내내 찾아오는 곳이기에 여름휴가철에는 서너 시간은 기다려야 입장이 가능하다. 예약비용을 내고 인터넷으로 예약하면 무작정 줄을 서서 기다리지 않고 30분 정도 기다렸다가 입장할 수 있다.

ADD Piazzale degli Uffizi, 6, 50122 Firenze FI, Italy
TEL 39-055-238-8651
OPEN 08:15-18:50 휴관일: 월요일 1/1, 5/1, 12/25
SITE uffizi.com

르네상스 시대로의 시간 여행

　　우피치 미술관 건물은 4000점에 달하는 소장품의 내용이 너무나 유명한 나머지 건축물은 상대적으로 조명을 덜 받지만 들여다볼 가치가 충분하다. 우피치 Uffici는 이탈리아어로 집무실이라는 뜻이다. 피렌체의 대공이었던 메디치가의 코시모 1세Cosimo 1er de Medici, 1519~1574는 권력을 다지기 위해 피렌체의 행정 기구를 한곳에 모은 업무용 건물을 짓기로 하고 당대 유명 화가이며 건축가였던 조르조 바사리Giorgio Vasari, 1511~1574에게 건축을 맡겼다. 1560년 착공한 우피치 궁 건물은 코시모 1세의 아들 프란치스코 1세가 집권하던 1581년 완공됐다.

　　바사리는 우피치 궁을 지을 당시부터 건물 3층에 메디치가의 방대한 수집품을 전시할 용도로 방스투디올로들을 배치했다. 코시모 1세의 뒤를 이어 토스카나의 새 대공이 된 프란체스코 1세는 바사리가 세상을 떠난 후 베르나르도 부온탈렌티를 고용해 우피치 궁 3층의 방들을 장식하고 베키오 궁과 메디치가의 저택에 소장했던 예술품들을 옮겨 왔다. 이어 두 개의 날개 건물을 회랑으로 잇는 구조로 완성됐다. 회랑들은 17세기 페르디난도 2세와 레오폴도 추기경에 의해 확장됐다. 신축된 전시실 중 가장 화려하고 아름다운 곳이 '트리부나Tribuna'다.

　　우피치 궁이 미술관으로 바뀌어 작품들을 일반에게 공개하게 된 것은 1737년 메디치가의 마지막 상속녀인 안나 마리아 루이자Anna Maria Luisa de Medici가 피렌체의 새 왕조인 로레나가에 우피치 궁과 가문의 모든 소장품을 양도한 결과였다. 그녀는 쇠락한 메디치가의 사유재산을 정리해야 할 처지가 되자 로레나 왕가와 '모든 예술품은 국가의 소유이며 공익을 위한 목적일지라도 공국 외부로 유출될 수 없다'는 조문을 작성했다. 통치자 개인의 소유가 아니라 국가에 양도해서 시민을 위한 재산이 되도록 한 조치로 본격적인 의미의 미술 전시관이 탄생하게 된다. 르네상

르네상스 시대의 걸작으로 가득한 우피치 미술관에는 일 년 내내 세계 각국에서 온 관람객들의 발길이 끊이지 않는다.

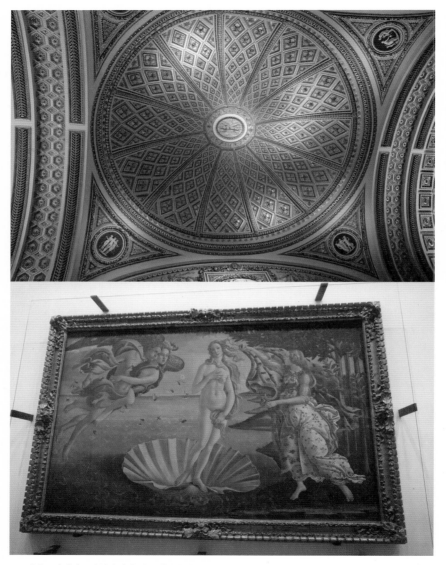

↑ 르네상스 시대의 우아함이 살아 있는 세밀한 내부 장식
↓ 가장 많은 사람들의 관심을 끄는 명화, 보티첼리의 <비너스의 탄생>

스 시대의 거장들이 남긴 걸작들을 그 작품이 탄생한 피렌체에서 볼 수 있는 것은 모두 그녀의 지혜로운 선택 덕분이다.

우피치 궁은 1765년 우피치 미술관이라는 이름으로 공식적으로 대중에게 공개됐다. 1800년 메디치가의 소장품 중 몇몇을 제외한 대부분 조각품들이 바르젤로 국립미술관과 국립고고학미술관으로 이전하면서 우피치 미술관의 소장품은 회화 작품들을 중심으로 구성돼 오늘날에 이른다.

우피치 미술관은 건물 안팎에 후기 르네상스의 우아함이 그대로 남아 있다. 특히 끝없이 이어지는 복도의 천장화와 트리부나의 세밀하고 우아한 실내장식을 보면 감탄사가 절로 나온다. 우피치 미술관에는 3층에 걸쳐 모두 45개의 전시실이 있다. 1층은 고문서, 2층은 판화와 드로잉, 3층엔 13세기부터 후기 르네상스 시기까지의 회화작품이 동관부터 서관까지 시대 순으로 전시돼 있다. 3개의 회랑을 따라 로마 시대와 16세기의 조각품들을 전시해 놓았다.

3층의 동관 맨 앞부터 차례로 관람하도록 시대 순으로 구성된 미술관은 르네상스 피렌체 화파의 선구자인 치마부에와 지오토의 제단화부터 시작한다. 이어 시에나 화파의 우아함을 보여 주는 시모네 마르티니의 〈수태고지〉, 로렌초 모나코의 〈동방박사의 경배〉, 프라 안젤리코의 〈성모의 대관식〉과 같은 15세기 고딕스타일 작품을 볼 수 있다.

이어 르네상스의 태동을 알려 주는 피렌체 학파의 회화작품들을 만난다. 원근법을 신봉했던 파올로 우첼로의 〈산 로마노 전투〉, 필리포 리피의 현세적인 아름다움을 지닌 〈마리아와 두 천사〉를 보고 나면 우피치의 상징적인 초상화인 피에로 델라 프란체스카의 〈페데리코 다 몬테펠트로와 부인 바티스타 스포르차의 초상〉 앞에 서게 된다. 옆모습을 그리는 기법은 로마시대 동전화에서 비롯돼 15세기에 유행하기도 했지만 우르비노의 공작 몬테펠트로의 상처 난 얼굴을 보이지 않도

록 측면화로 그려졌다고 전해진다. 그는 우르비노의 공작으로 있을 때 수많은 예술가, 건축가, 문인들을 초청해 변방의 도시인 우르비노에 르네상스 예술을 꽃피게 한 인물이다.

가장 관심을 끄는 10~14번 전시실은 산드로 보티첼리Sandro Botticelli의 방이다. 너무나 유명한 그림 〈비너스의 탄생〉과 〈봄〉 앞은 언제나 사람들로 북적인다. 메디치가의 플라톤 아카데미를 드나들며 그리스 고전과 신화를 배운 보티첼리는 아름다운 피조물을 통해 신의 위대함을 표현할 수 있다고 생각했다. 그는 고대 그리스의 예술가들처럼 10등신 미인들이 등장하는 아름답고 환상적인 걸작들을 남겼다. 〈동방박사의 경배〉도 놓치면 안 될 보티첼리의 유명한 그림이다. 이것은 산타마리아 노벨라 성당 내에 있는 가문의 예배당을 장식하기 위해 가문의 수장이 보티첼리에게 주문했던 그림으로 메디치 가문 사람들을 다수 등장시켜 충성심을 담았다.

예술작품들을 정신없이 보느라 다리 아픈 것도 모르다가 피로가 밀려올 즈음 동관 복도가 끝난다. 서관으로 가기 위해 복도를 돌아가면 창문 너머로 베키오 다리와 아르노 강의 아름다운 풍경이 펼쳐진다. 베키오 다리 위로 보이는 네모난 창문들이 그 유명한 바사리 복도Corridoio Vasariano의 일부분이다. 바사리 복도는 베키오 궁에서 시작해 우피치 미술관을 가로질러 아르노 강의 베키오 다리를 건너고 메디치가의 성소였던 산타 펠리치타 성당을 지나 메디치가의 사저였던 피티 궁전까지 이어지는 통로를 가리킨다.

1킬로미터에 달하는 이 복도는 1565년 코시모 디 메디치가 그해 12월에 치러진 아들의 결혼식 하객들이 추위에 떨지 않고 피티 궁전까지 올 수 있도록 바사리에게 주문했다는 설이 유력하다. 메디치가에서 암살의 위협으로부터 몸을 보호하기 위해 만들었다는 설도 있다. 『다빈치 코드』로 유명한 댄 브라운은 이 점에 착안해 소설 『인페르노』에서 바사리 복도를 통해 주인공이 도주하며 암살을 피하도록 설

↑ ㄷ자형 건물의 우피치 미술관은 긴 복도로 연결되어 있다.
↓ 창문 너머로 베키오 다리와 아르노 강이 보인다.

정했다고 한다. 아무튼 코시모의 절대적 신임을 받았던 바사리는 이 복도를 5개월 만에 완성했다. 예약제로 관람이 허용되는 바사리 복도에는 약 700여 점의 작품이 걸려 있는데 주로 초상화와 예술가들의 자화상들이다.

우피치 미술관에서 명작의 향연은 끝이 없다. 미켈란젤로의 〈성가족〉, 레오나르도 다빈치의 〈수태고지〉와 〈동방박사의 경배〉, 라파엘로의 〈방울새의 성모〉와 〈율리우스 2세의 초상〉, 티치아노의 〈우르비노의 비너스〉등 명작 중의 명작으로 꼽히는 작품들이 즐비하다. 바람둥이 제우스가 백조로 변신해 유부녀 레다를 유혹하는 그리스 신화를 그린 틴토레토의 〈레다와 백조〉를 지나면 우피치 궁을 설계한 바사리의 〈불카누스의 대장간〉을 볼 수 있다. 르네상스 전성기를 벗어나 매너리즘 시대의 그림답게 복잡한 인물과 혼란스러운 구도, 명암의 극적인 대비가 특징으로 꿈틀거리는 근육이 다소 과장되게 그려져 있다.

긴 복도를 따라 가며 작품들을 본 뒤 카페가 있는 옥상으로 나가본다. 르네상스 양식의 대표적인 건물인 베키오 궁과 그 뒤편으로 피렌체의 상징인 두오모 대성당이 보인다. 1982년 유네스코 세계문화유산에 지정된 두오모의 돔은 르네상스를 대표하는 건축가 필리포 브루넬레스키Filippo Brunelleschi, 1377~1446의 위대한 업적이다.

피렌체 대성당의 건축 논의가 시작된 것은 1287년, 피렌체가 상업도시로 성장하면서 상업 길드가 활성화되기 시작하던 때였기에 그 지역에서 가장 크고 아름다운 성당을 짓기로 한다. 피렌체라는 도시의 이름을 살려 '산타마리아 델 피오레꽃의 성모마리아 성당'라는 이름도 지었다. 1294년 시작된 공사가 1380년경 1차 마무리됐지만 지오반 바티스타 넬리의 설계안에 있는 직경이 45미터나 되는 거대한 돔을 당시 기술력으로는 지을 방도가 없었다. 성당이 브루넬스키가 19년에 걸쳐 완성한 산타마리아 델 피오레 성당의 거대한 돔과 첨탑이 40년째 미완성으로 방치되자 피렌체 시는 더 이상 미룰 수 없다며 1418년 이탈리아 건축가들을 대상으로 공모

브루넬스키가 19년에 걸쳐 완성한 산타마리아 델 피오
레 성당의 거대한 돔

도시 전체가 세계문화유산으로 지정된
피렌체의 거리

전을 열었다. 로마에서 판테온 신전을 꼼꼼히 연구했던 브루넬레스키는 판테온과 성 요한 세례당의 구조를 혼합해 만든 이중 껍질 방식의 설계안을 제시한다. 심사위원들은 못미더웠지만 다른 대안이 없었던 까닭에 반신반의하며 그에게 지붕공사를 맡겼다.

메디치가의 적극적인 지원을 받으며 브루넬레스키는 벽돌을 쐐기 모양으로 수평과 수직으로 번갈아 쌓고 수평의 이음을 놓아 스스로 하중을 지탱할 수 있도록 하는 방법으로 돔을 완성했다. 엄정한 비례와 균형, 조화를 이루는 이중벽을 쌓아 완성된 굳건한 돔 위에 그는 500톤의 대리석 첨탑을 세웠다. 19년이라는 세월이 흐른 뒤였다. 두오모 성당의 돔을 완성하고 10년 뒤 세상을 떠난 브루넬레스키는 그 정중앙 아래 바닥에 영원히 휴식하고 있다.

마치 시간이동을 한 듯이 르네상스 시대의 거장들과 만나면서 작품들에 푹 빠졌다가 밖으로 나오면 순간적으로 어리둥절해진다. 강한 햇살과 시뇨리아 광장을 가득 메운 관광객들 때문이다. 낯설지만 현실인 그 풍경 속으로 다시 걸어들어 간다. 여행은 계속돼야 하니까….

최초의 미술사 책을 집필한
르네상스 시대의 화가 겸 건축가

조르조 바사리

GIORGIO VASARI, 1511~1574

조르조 바사리는 토스카나 지방의 아레초에서 태어나 16세에 피렌체로 가서 안드레아 델 사르토의 문하에서 본격적인 미술수업을 받았다. 피렌체가 낳은 위대한 예술가 미켈란젤로를 만나 그의 제자가 됐고 로마를 방문해 라파엘로와 르네상스 화가들의 작품을 공부하고 고대 로마 유적을 답사하며 예술적 영감을 쌓았다.

바사리는 메디치 가문의 전속화가로서 코시모 디 메디치의 영광을 드러내고 그의 비전을 구체화하기 위해 베키오 궁의 프레스코 연작과 로마 칸첼레리아에 있는 교황 파울루스 3세의 일생을 담은 프레스코화 등을 제작했다. 그의 그림은 화려하고 지적이지만 독창성이 부족하고 지나치게 피상적이라는 비판을 받았다. 그러나 건축에서는 전혀 달랐다.

간결하면서도 강건한 건축을 추구했던 그는 스승인 미켈란젤로처럼 회화와 조각, 석공과 목공 등 다양한 분야를 건축에 종합적으로 구현하고자 했다. 바사리는 외관은 화려하지는 않지만 위엄 있고 장중한 건물을 설계했다. 아르노 강변에 마주보고

선 두 개의 긴 건물을 다리로 이어 놓은 형태의 우피치 궁은 당시로선 꽤 혁신적인 공법이었던 철제로 보강한 시멘트를 도입한 덕분에 건물에 제법 많은 창을 만들어 자연광을 들여놓을 수 있었다.

바사리는 당대에 코시모 1세의 친구이자 오른팔로 메디치 가문의 절대적인 신임을 받으며 화가 겸 건축가로 활발한 작품 활동을 했지만 후대에는 이론가로 더 잘 알려져 있다. 『뛰어난 건축가 · 화가 · 조각가의 생애』, 흔히 줄여서 『예술가의 생애』로 불리는 위대한 저서 때문이다. 이탈리아 르네상스 시대 예술가 200여 명의 삶과 작품에 대해 최대한 사실에 근거한 기록을 남기려 했던 만큼 르네상스기 주요 화가와 건축가들에 대한 믿을 만한 정보를 제공하는 귀중한 자료로 꼽힌다. 특히 1568년의 개정판은 최초의 미술사 책으로 알려져 있다. 그는 시대에 따라 두드러지는 예술 양식을 구분해 최초의 본격적인 미술사로 꼽히는 책에서 바사리는 고딕, 비잔틴, 르네상스, 매너리즘, 소묘예술, 단축법 등의 표현을 처음 사용했다.

세상에는 특별한 미술관들이 너무나 많았다. 미술과 건축에 대한 관심을 한데 엮어서 미술관건축기행을 기획했다. 모든 지역을 다 커버할 수 없었던 까닭에 일단 심리적으로 가장 친근한 유럽에 집중하기로 했다.

머릿속에서만 기획하고 있던 중에 마침 2014년 4월 런던도서전 취재를 가게 됐다. 런던을 출발점으로 몇 군데를 돌아보고, 유럽의 대표적 저가항공인 이지젯이 바로 연결되는 스페인 빌바오를 찍고, 기차 편으로 파리로 이동해 중요한 미술관과 박물관을 보고 마무리하는 여정으로 계획을 세웠다. 미술관 입장료와 입장을 위해 기다리는 시간도 만만치 않아서 국제박물관위원회ICOM에 거금을 내고 회원가입을 했다. ICOM은 유네스코 산하기관으로 전 세계의 유명 박물관, 미술관이 회원으로 가입해 있어서 회원 카드가 있으면 2만여 개의 박물관, 미술관을 별도의 입장료 없이 관람할 수 있다.

도서전 취재 일정을 마무리 짓고 런던의 호텔에서 아침식사를 하고 공항으로 출발했다. 그러나 모든 계획에는 시행착오가 있는 법. 지하철 시간을 잘못 계산하는 바람에 스탠스테드 공항에 너무 늦게 도착했다. 그 결과 빌바오 가는 비행기를 간발의 차로 놓치고, 다시 표를 끊어서 한 시간 뒤에 그 옆 도시로 출발하는 비행기를 타고 버스로 빌바오까지 가는 등 우여곡절이 있었지만 무사히 여행을 마치고 시리즈를 시작했다.

그런데 막상 시작하고 보니 쟁쟁한 거장 건축가들의 작품은 아무래도 재정적으로 풍요로운 독일과 스위스, 근대 건축이 꽃 핀 오스트리아에 상당히 많이 포진해

있었다. 인천-프랑크푸르트 왕복 항공편을 전제로 이들 세 나라의 미술관을 취재하는 두 번째 출장 계획을 세웠다. 방문할 미술관 리스트를 뽑아 이메일을 보내 미술관 홍보담당자나 전시담당자들과 약속을 잡고, 호텔을 예약하고, 구글 지도를 들여다보면서 미술관 위치를 확인하고, 이동 시간과 거리를 계산해 가면서 스케줄을 짜나갔다.

첫 번째 출장은 런던에 갈 기회가 생겨서 런던을 출발점으로 잡았지만, 두 번째 출장은 짧은 시간에 될 수 있는 대로 많은 미술관을 돌 수 있도록 몇 개의 거점 도시를 중심으로 여정을 짰다. 독일의 거점 도시는 뒤셀도르프와 베를린이었다. 스위스에서는 바젤을 중심으로 미술관을 방문했다. 오스트리아는 시간이 많지 않아서 비엔나와 그라츠에서 각각 한 군데씩 방문했다. 그리고 베를린에서 마지막 일정을 소화했다.

장거리 이동은 대부분 기차로 했고, 스위스와 오스트리아 구간은 시간 절약을 위해 렌터카를 이용했다. 미술관은 하루에 한 군데 가는 것도 사실 힘든 일인데 두세 군데씩 방문을 하다 보니 발바닥이 아프고, 다리는 항상 퉁퉁 부어 있었다. 그래도 일정을 모두 소화하고 돌아와 기획 시리즈를 무사히 마무리했다.

연중기획이라는 타이틀을 달고 6개월이 넘는 기간 동안 기획을 연재하면서 힘이 들기도 했지만 즐거움이 훨씬 더 컸다는 게 솔직한 심정이다. 단편적으로 알고 있었던 미술사와 평소 관심만 갖고 있었던 건축에 대해서 이런저런 책을 읽으며 깊이 있게 공부할 수 있는 계기가 됐다. 예술과 건축은 많은 사람들의 삶에 오래도록 깊은 영향을 미칠 수 있다. 글을 쓰면서 있어야 할 자리에 제대로, 잘 지어진 미술관은 도시의 풍경을 바꿔놓고 누군가의 삶을 바꿀 수도 있다는 것을 배웠다. 왜 건축을 시대의 거울이라고 하는지도 알게 됐다.

책으로 엮자니 아쉬움이 많았다. 스위스와 독일에도 못 간 미술관이 많고 스페

인과 이탈리아는 건드리지도 못했다. 마침 2015년 4월 밀라노 디자인 위크 기간 중에 출장을 갈 기회가 생겼다. 틈틈이 밀라노 시내의 미술관을 돌아봤고 기차로 피렌체까지 다녀왔다. 그리고 다음 달인 5월 초에 베네치아 비엔날레 취재를 위해 다시 이탈리아를 가게 됐다. 바쁜 스케줄에서 짬을 내어 베네치아의 유명 미술관과 박물관들을 부지런히 둘러봤다. 그렇게 해서 아쉬웠던 부분을 조금은 만회할 수 있었다.

그럼에도 아직 가봐야 할 곳, 가보고 싶은 곳이 너무 많다. 세상에는 독특하고 아름다운 미술관들이 여전히 많이 있다는 것은 생각만 해도 가슴 설레는 일이다.

유럽 미술관 여행을 위한 필수 정보

■ 항공 예약

아시아나 항공, 대한항공: 인천 - 런던, 인천 - 프랑크푸르트, 인천 - 밀라노 노선 운항
이지젯(www.easyjet.com): 런던 - 빌바오 노선 운항. 유럽 도시를 오가는 저가항
공으로 항공편 및 호텔, 렌터카 예약 가능

■ 철도 예약

프랑스 국철(www.voyages-sncf.com): 철도, 항공, 호텔, 렌터카 예약 가능
독일 고속철도 사이트(www.bahn.de)
스위스 철도 사이트(www.rail.ch): 기차 및 버스, 유람선 시간표 조회 가능

■ Rail Planner

유레일과 인터레일로 연결 가능한 지역 철도시각, 구간 거리, 이동 시간, 도시 정보,
지도가 수록된 애플리케이션

■ 숙소 예약

부킹닷컴(www.booking.com): 전 세계 호텔 당일 예약 및 주변 정보 확인 가능
트립어드바이저코리아(www.tripadvisor.co.kr): 호텔 예약 및 여행 정보 습득에
유용

■ 박물관 및 미술관 입장 할인 카드

국제박물관협의회ICOM 카드(www.icom.museum): 연회비(2015년 기준
146,000원)를 내고 회원에 가입하면 전 세계 2만여 개의 박물관과 미술관에 무료입
장 할 수 있다. 국제박물관협의회 한국 사무국 연락처 (02) 795-0937

스위스 트래블 패스(www.raileurope.co.kr): 패스 한 장으로 스위스의 기차, 버스,
유람선, 트램 무료 이용과 박물관 무료입장이 가능하다. 스위스 국내에서는 구매할 수
없으므로 반드시 여행 떠나기 전에 국내에서 준비해야 한다.

파리 뮤지엄 패스(www.parismuseumpass.com): 파리 시내 박물관과 미술관
60여 곳을 줄 서지 않고 입장할 수 있다. 기간별로 가격이 다르다. 파리 관광 정보도
얻을 수 있고 한국어 서비스도 제공된다.

독일 베를린 뮤지엄 패스: 베를린 박물관을 정해진 기간 동안 무료 관람할 수 있는 통합할인권. 박물관섬 1일권, 베를린 50여개 박물관 3일권 등 종류가 다양하다. 국내에는 판매하는 대리점이 없으며 현지 관광 안내소에서 구매해야만 한다.

베를린 웰컴 카드(www.visitberlin.de): 베를린 시내 교통편과 박물관, 스파, 식음료 등 200여 곳에서 할인이 가능하다. 서비스 조건에 따라 19.50유로부터 다양하며 한국어 서비스도 제공된다.

＊뮤지엄 패스는 박물관 할인만 가능하지만 웰컴 카드는 박물관, 교통, 기념품 할인, 식음료 할인 등 사용범위가 다양하다. 웰컴 카드는 웬만한 도시에서는 다 운용하고 있다.